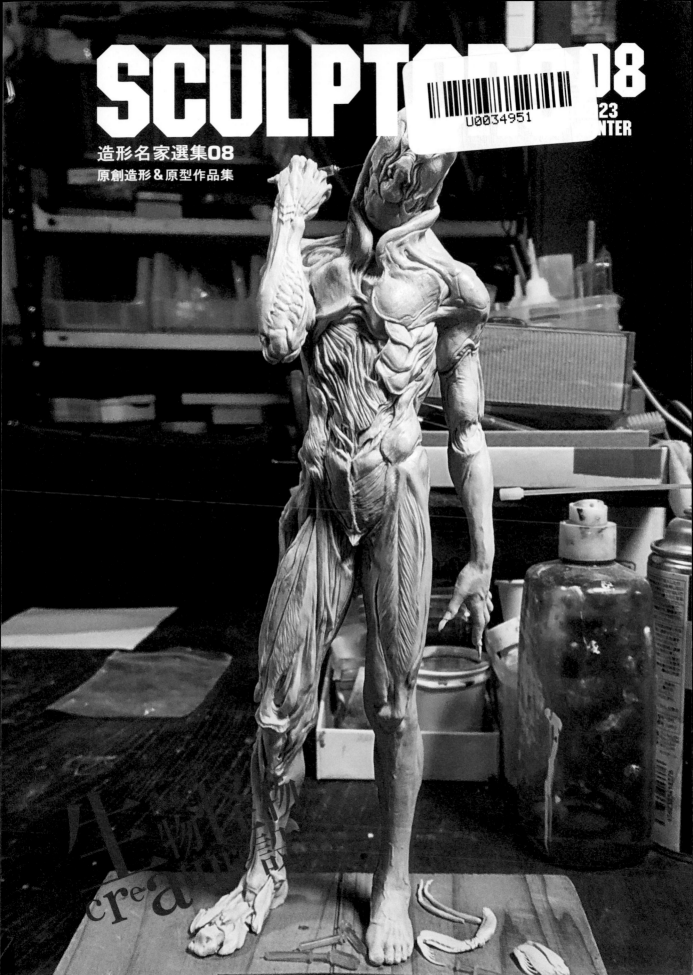

SCULPTORS 08

造形名家選集08

原創造形＆原型作品集

2023 WINTER

popman 3580

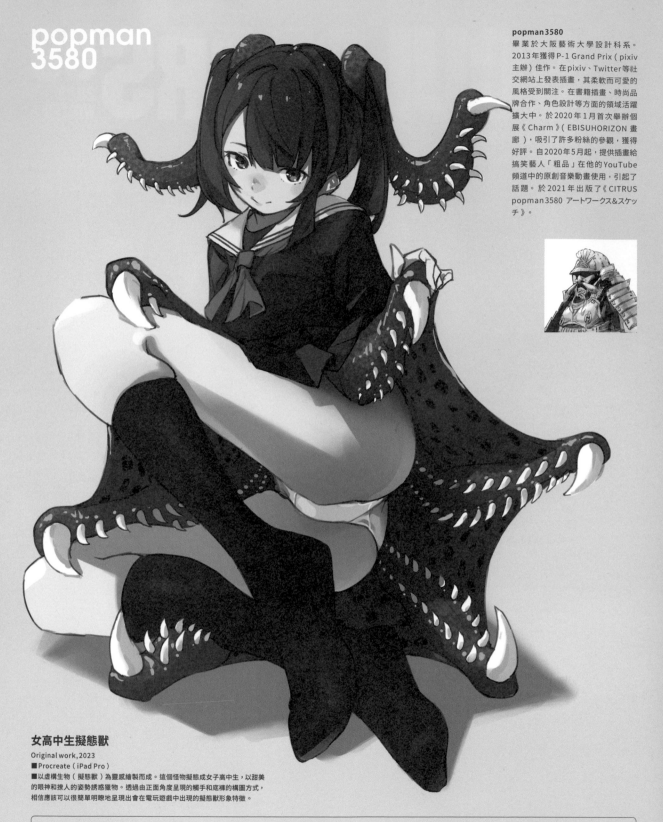

popman3580
畢業於大阪藝術大學設計科系。2013年獲得P-1 Grand Prix（pixiv 主辦）佳作。在pixiv、Twitter等社交網站上發表插畫，其柔軟而可愛的風格受到關注。在書籍插畫、時尚品牌合作、角色設計等方面的領域活躍擴大中。於2020年1月首次舉辦個展《Charm》（EBISUHORIZON畫廊），吸引了許多粉絲的參觀，獲得好評。自2020年5月起，提供插畫給搞笑藝人「粗品」在他的YouTube頻道中的原創音樂動畫使用，引起了話題。於2021年出版了《CITRUS popman3580 アートワークス＆スケッチ》。

女高中生擬態獸
Original work, 2023
■ Procreate（iPad Pro）
■以虛構生物（擬態獸）為靈感繪製而成。這個怪物擬態成女子高中生，以甜美的眼神和撩人的姿勢誘惑獵物。透過由正面角度呈現的觸手和底褲的構圖方式，相信應該可以很簡單明瞭地呈現出會在電玩遊戲中出現的擬態獸形象特徵。

第一次接觸的「生物怪物」？
記得我在小學的時候，超級任天堂推出《魂斗羅Spirits》，遊戲裡面出現的敵方角色形象讓我受到很大的衝擊。雖然背景設定是宇宙的生物襲擊地球，但是敵方角色的內臟外露加上機械混合設計，令我感到對於未知事物的恐懼。

第一次製作的「生物怪物」？
一開始畫了一些像是《魂斗羅Spirits》或《最終幻想》系列噁心的頭目角色造形，後來就愈畫愈多。

喜歡的「生物怪物」設計？
雷利‧史考特導演的《異形》。設計上非常貼切來自未知宇宙的形象，像是寄生在人類身上，或是血液有著酸性的不可預測要素，非常吸引人。

對「生物怪物」的哪個部位感到痴迷？
我不是特別迷戀怪物的某個部位，而是對怪物設計的背景設定感興趣。就像是《異形》一樣，當我知道那個生物的誕生過程、之所以會如此設計，是如何有其必然性的時候，就會覺得更有魅力。就像現實中的動物進化一樣，我想是因為這個讓怪物看起來更加有真實感。

下次想要製作的「生物怪物」？
像前面所提到的一樣，如果能從生物的設定出發，創作出一個可以從牠身上衍生出故事的怪物角色，應該很有趣。

SCULPTORS 08 2023 WINTER

大扉：「CREATURE SERIES A METAMORPHOSIS ADDICT
#1 HOPPER」(FEWTURE MODELS)
©TAKAYUKI TAKEYA/FEWTURE
Photo：大山龍

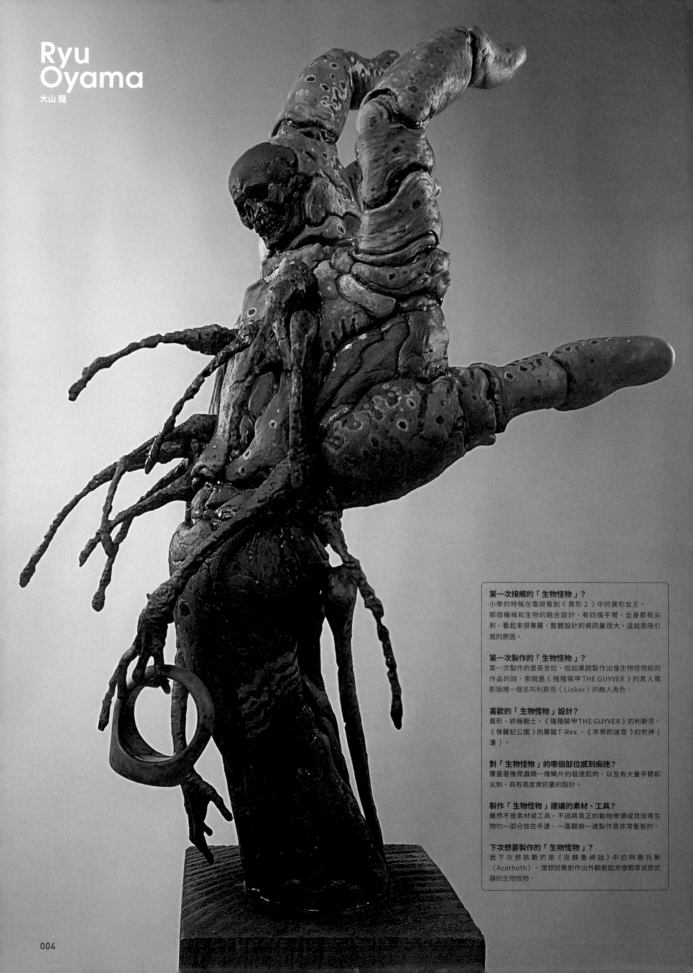

第一次接觸的「生物怪物」？
小學的時候在電視看到《異形 2 》中的異形女王。
那個機械和生物的融合設計，有四條手臂，全身都有尖
刺，看起來很華麗，整體設計的資訊量很大，這就是吸引
我的原因。

第一次製作的「生物怪物」？
第一次製作的是哥吉拉，但如果說製作出像生物怪物般的
作品的話，那就是《強殖裝甲 THE GUYVER 》的真人電
影版裡一個名叫利斯克（Lisker）的敵人角色。

喜歡的「生物怪物」設計？
異形、終極戰士、《強殖裝甲 THE GUYVER 》的利斯克、
《侏羅紀公園》的暴龍 T-Rex、《羊男的迷宮》的牧神（
潘）。

對「生物怪物」的哪個部位感到痴迷？
覆蓋著像爬蟲類一樣鱗片的發達肌肉，以及有大量手臂和
尖刺，具有高度資訊量的設計。

製作「生物怪物」建議的素材、工具？
雖然不是素材或工具，不過將真正的動物骨頭或貝殼等生
物的一部分放在手邊，一邊觀察一邊製作是非常重要的。

下次想要製作的「生物怪物」？
我下次想挑戰的是《克蘇魯神話》中的阿撒托斯
（Azathoth）。還想試著創作出外觀看起來像戰車或是武
器的生物怪物。

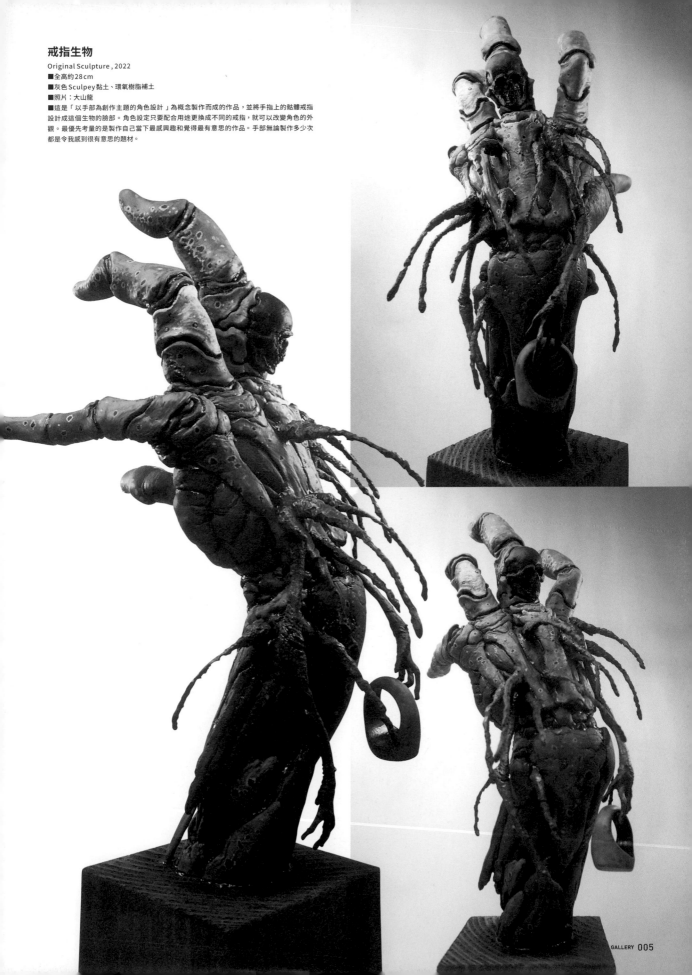

戒指生物

Original Sculpture , 2022

■全高約28cm
■灰色Sculpey黏土、環氧樹脂補土
■照片：大山龍
■這是「以手部為創作主題的角色設計」為概念製作而成的作品，並將手指上的骷髏戒指設計成這個生物的臉部。角色設定只要配合用途更換成不同的戒指，就可以改變角色的外觀。最優先考量的是製作自己當下最感興趣和覺得最有意思的作品。手部無論製作多少次都是令我感到很有意思的題材。

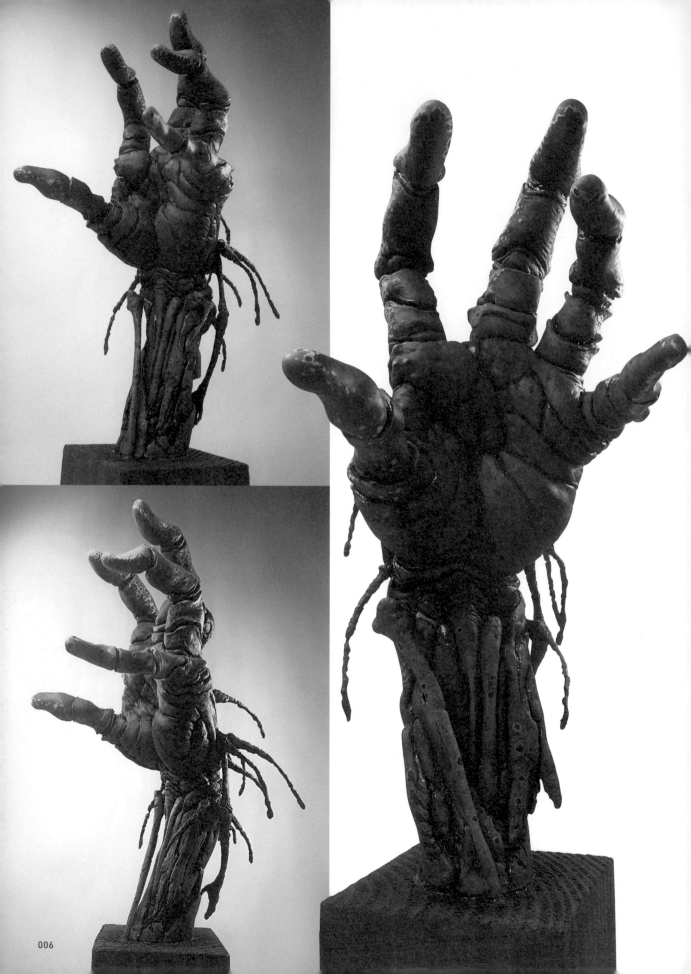

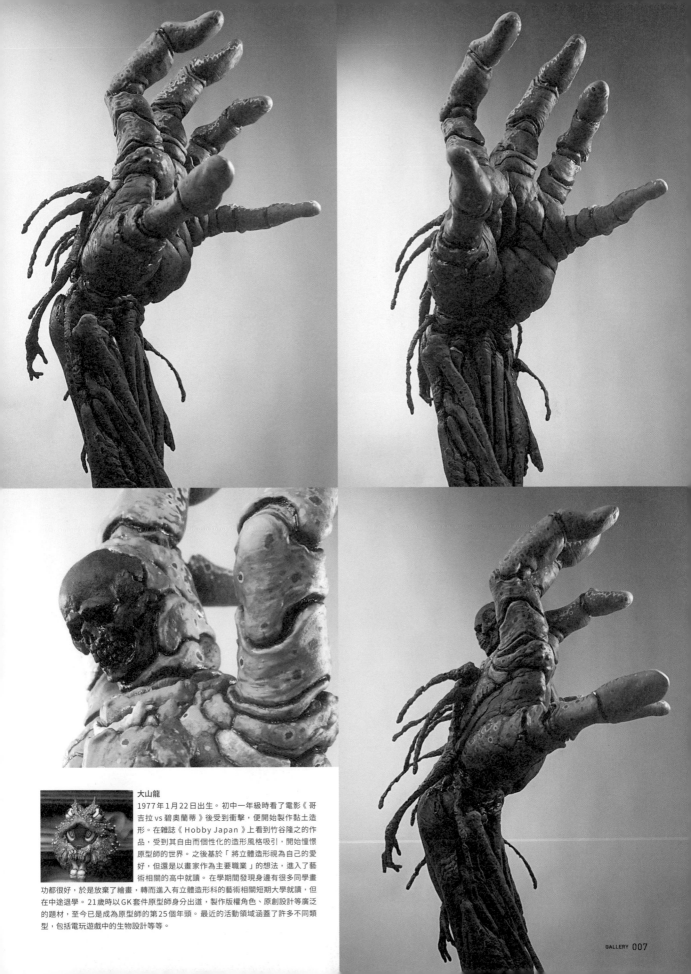

大山龍

1977年1月22日出生。初中一年級時看了電影《哥吉拉 vs 碧奧蘭蒂》後受到衝擊，便開始製作黏土造形。在雜誌《 Hobby Japan 》上看到竹谷隆之的作品，受到其自由而個性化的造形風格吸引，開始憧憬原型師的世界。之後基於「將立體造形視為自己的愛好，但還是以畫家作為主要職業」的想法，進入了藝術相關的高中就讀。在學期間發現身邊有很多同學畫功都很好，於是放棄了繪畫，轉而進入有立體造形科的藝術相關短期大學就讀，但在中途退學。21歲時以GK套件原型師身分出道，製作版權角色、原創設計等廣泛的題材，至今已是成為原型師的第25個年頭。最近的活動領域涵蓋了許多不同類型，包括電玩遊戲中的生物設計等等。

「戒指生物」創作過程

材料&道具：灰色 Sculpey 黏土、鋁線、硝基塗料稀釋溶劑、環氧樹脂補土、TAMIYA 塑膠模型專用接著劑、TAMIYA 琺瑯塗料、Mr.HOBBY 水性 HOBBY COLOR 塗料、黏土抹刀、毛筆、烤箱、尖嘴鉗、剪鉗、研磨砂布（60〜80號）、銼刀打磨棒、金屬管

手部的粗略堆塑

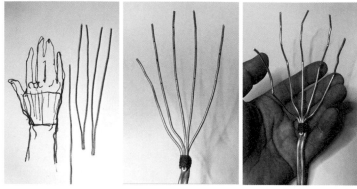

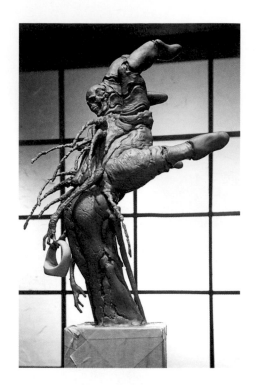

1 首先在紙上畫出想要製作的手部大小，準備好直徑為 2mm 的鋁線作為芯材。在手指關節處使用油性筆標記，然後用鉗子把鋁線彎曲成所需的角度。

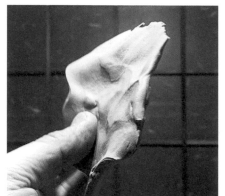

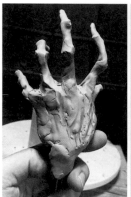

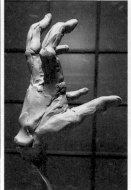

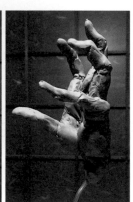

3 一邊看著自己的左手，一邊進行造形。因為芯材是鋁線，所以在這個階段可以自由地改變姿勢，一直到滿意為止。

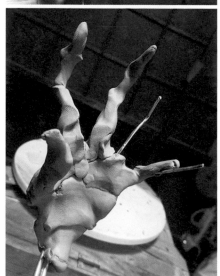

2 將黏土（灰色 Sculpey 黏土）壓薄後，包覆到芯材上。要牢固按壓在芯材上，以免脫落。

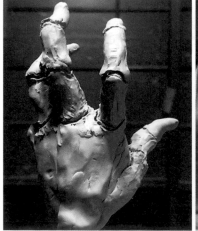

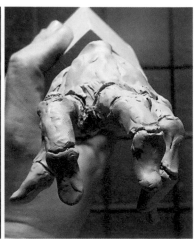

4 由於這次的設計主題是「如同機械般的生物怪物」，因此要加上類似節肢動物的關節形狀。從各個角度進行觀察，仔細確認形狀。

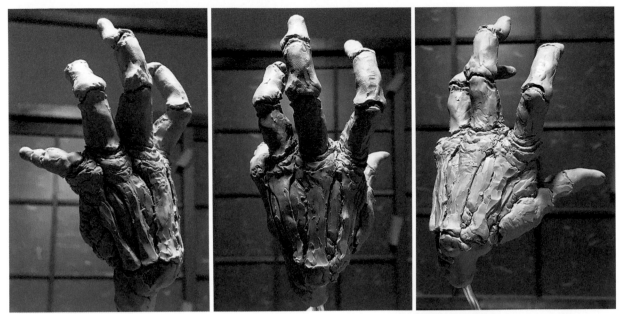

5 姑且算是完成整體塑形了。由於Super Sculpey樹脂黏土的強項在於即使完成塑形之後，還可以在燒製之前改變造形姿勢，所以在進行作業時候，仍然要同時去意識到形狀和姿勢兩方面有無需要調整。

骷髏頭的造形作業

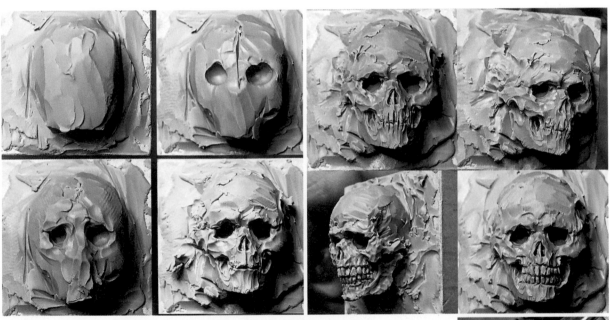

1 在長寬3cm的木片堆上黏土，開始製作骷髏頭。在臉部畫出中心線，且有意識地從眼睛、鼻子、嘴巴的順序進行製作，並注意到一定程度的左右對稱。在使用黏土抹刀完成造形作業後，拿沾有硝基塗料稀釋溶劑的筆刷進行修飾表面平整的作業。

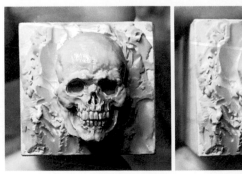 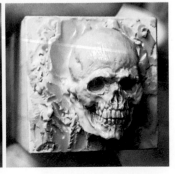

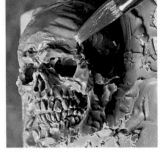

2 用筆刷仔細地消去黏土抹刀的痕跡。透過照片檢查，可以更容易地注意到肉眼看不到的左右扭曲情況。之後，使用燈泡加熱，讓表面和眼睛上積聚的稀釋溶劑乾燥。Super Sculpey樹脂黏土在燒製之前進行這個步驟的話，可以減少燒成後的裂縫產生。

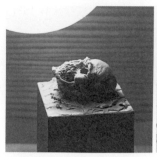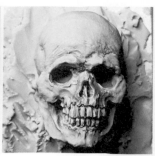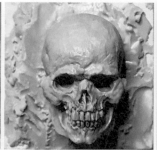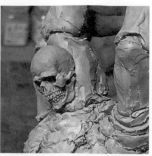

3 這次因為原型尺寸很小，而且就放在電燈泡旁邊，所以在使用烤箱之前，只靠電燈泡的熱量就已經硬化了。骷髏頭的鼻子部分已經略微燒焦，變成棕色了。燒成之後，在額頭周圍薄薄地加上一些 Super Sculpey 樹脂黏土來微調形狀，然後再燒成一次，骷髏頭就完成了。將它安裝在手的中指部分。

手部的造形作業

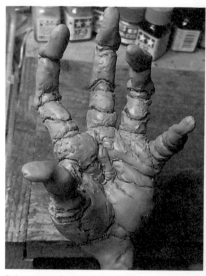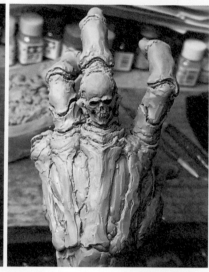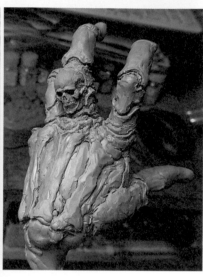

1 已安裝骷髏頭的狀態，一邊調整整體形狀的密度和姿勢，一邊進行雕塑工作。即使到了這一步，仍然可以更改姿勢。

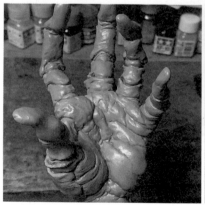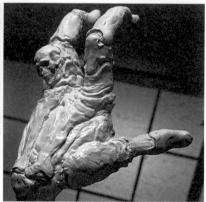

2 當到這樣的狀態應該可以了，接下來就要用筆刷沾取硝基塗料稀釋溶劑來撫平表面至均勻。到了這個階段，是要在燒成之前處理得更加平整？或是等燒成硬化之後再使用砂紙打磨？依照當下的心情決定即可。

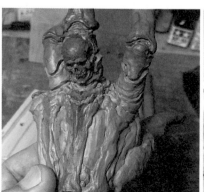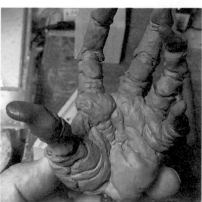

3 由於在烤箱裡長時間燒成，因此顏色變成了這樣。細微部位的形狀調整可以稍後再進行，作業時的優先考量是要如何展現出整體的輪廓。

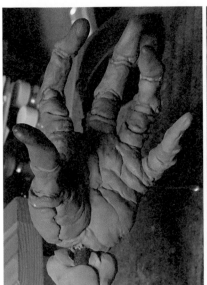 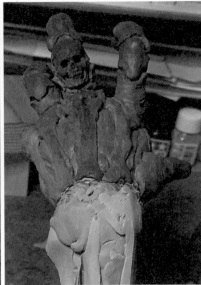 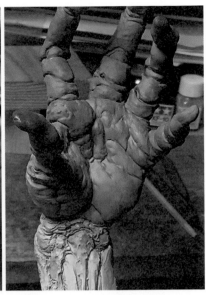

4 在手腕部位堆上黏土，塑形時要注意與手部零件連接起來沒有任何不協調感。這裡的造形方式要意識到動物的骨骼和甲殼類的形態。

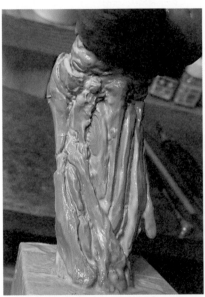 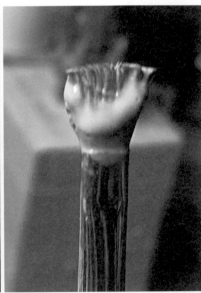 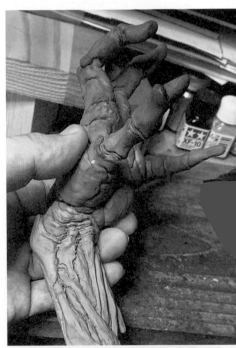

5 接著是整理表面的作業。使用大型筆刷和較多的稀釋劑，塗抹在整個表面整理平順。因為一開始會使用沾取大量稀釋劑的筆刷進行刷塗，所以 Super Sculpey 樹脂黏土會附著在筆刷上。等待附著在造形物表面的稀釋劑揮發乾燥（約6-8小時）後，再用細小的筆進行細節的表面平整處理。

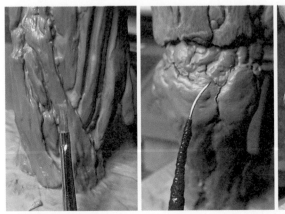 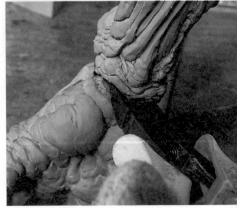

6 在確認表面稀釋劑已經揮發的情況下，使用針形自製黏土抹刀，為手部零件添加更多形狀。我是想要呈現出骨頭和乾燥的大地裂縫的形狀。

7 在燒成後，將手腕部分分割出來。將剪鉗的尖端插入隙縫，切斷內部的鋁線。

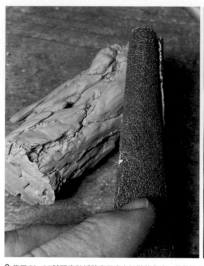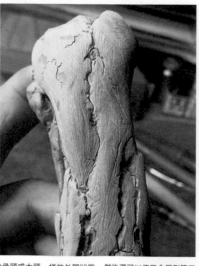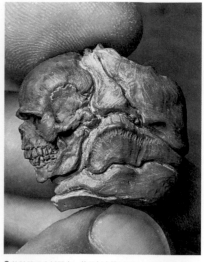

8 使用60~80號研磨砂紙將表面磨出細微的傷痕,修飾出像骨頭或木頭一樣的外觀狀態。然後還可以使用金屬刷等工具刷磨加工,使邊緣看起來像是長久使用後磨損的感覺。

9 將骷髏頭也拆開來,使用刻磨機加上細小的形狀加工。

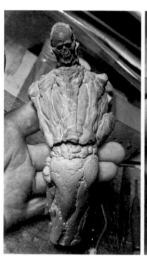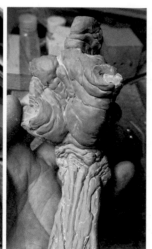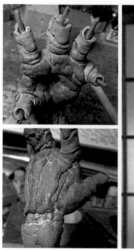

10 在確認整體平衡的情況下,連接各個零件。

11 為了方便製作細節的形狀和表面處理,暫時先將零件拆開。這雖然不是必要的步驟,但因為這樣操作起來比較容易,所以我經常使用這樣的方式。

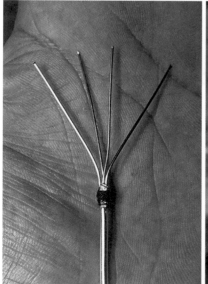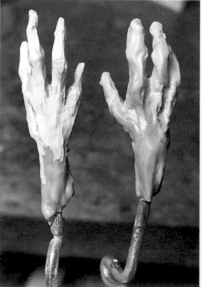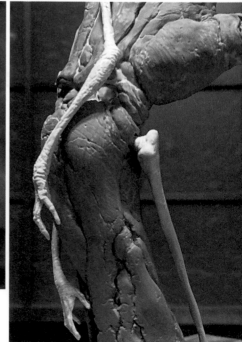

12 小手的造形作業。與本體同樣使用鋁線作為內芯,然後堆上TAMIYA環氧樹脂補土來進行造形作業。

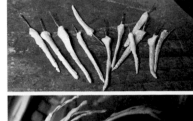

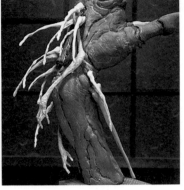

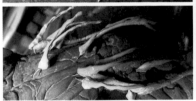

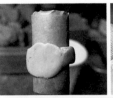

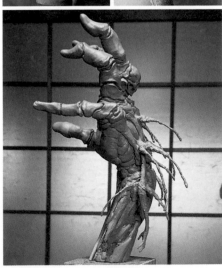

13 將細小的骨狀突起形狀造形出來。由於是以鋁線為內芯，因此即使在硬化後也可以用手輕輕彎曲。在彎曲之前，先將環氧樹脂補土的部分加熱，稍加施力就可以折彎。

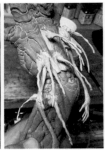

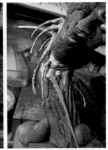

14 將 TAMIYA 塑膠模型專用接著劑以硝基塗料稀釋溶劑溶化後的「補土溶液」，用筆刷沾取後塗在上面，接著再塗上以硝基塗料稀釋溶劑溶化的 Sculpey 黏土。在整個物件塗上薄薄的 Sculpey 黏土，以表現生物的薄層皮膚感。

15 戒指的造形作業。在金屬管堆上 TAMIYA 環氧樹脂補土來進行造形。硬化後使用銼刀打磨棒進行表面處理。

塗色

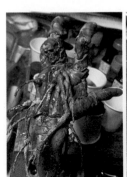

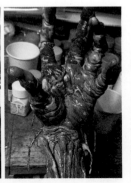

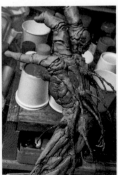

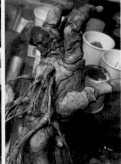

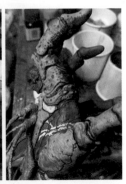

1 塗裝作業。使用 TAMIYA 琺瑯塗料進行筆塗。在底色之上不規則地塗上多種不同的顏色。

2 首先塗上基本色的藍色。為了使頭部更加突出，使用紅色來塗色並用筆刷在藍部分描繪出生物特徵的模樣。再用筆刷隨手描繪出臨場想到的各種模樣，不滿意時便消去重畫，反覆這些步驟，逐漸完成塗裝。

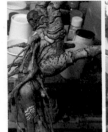

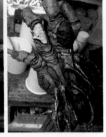

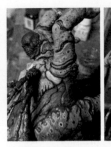

3 描繪出像海鰻或是魟魚身上的水滴狀模樣。基本色的藍色和橙色的配色是以翠鳥的形象為靈感。雖然是自然界存在的生物，但配色看起來卻非常像是人工的配色，這點也令人感到其魅力所在。

4 在關節和甲殼間隙的紅色部分要以光澤塗料來呈現，使用水性 Hobby Color 的透明塗料進行筆塗。機械的可動部分是呈現出潤滑油滲漏的感覺，為了增強漏油感，也許可以再讓色彩偏黑一些會更好。

5 固定在木質底座上，主體到這裡就完成了。這裡是讓底座上也呈現出一些積累油污後變黑的質感。手裡拿著的戒指也完成塗裝，為了讓其更加醒目，決定使用黃色。

很久沒有製作這麼大尺寸的手部了，我感到非常開心。一如既往，這件作品有很多缺點值得反省，但我認為還是製作出了一件「如果我自己不做的話，就不會有人做，而且是自己很喜歡的題材」的滿意作品。「大手」完成後的下一步，是想要嘗試製作「無數隻手」。

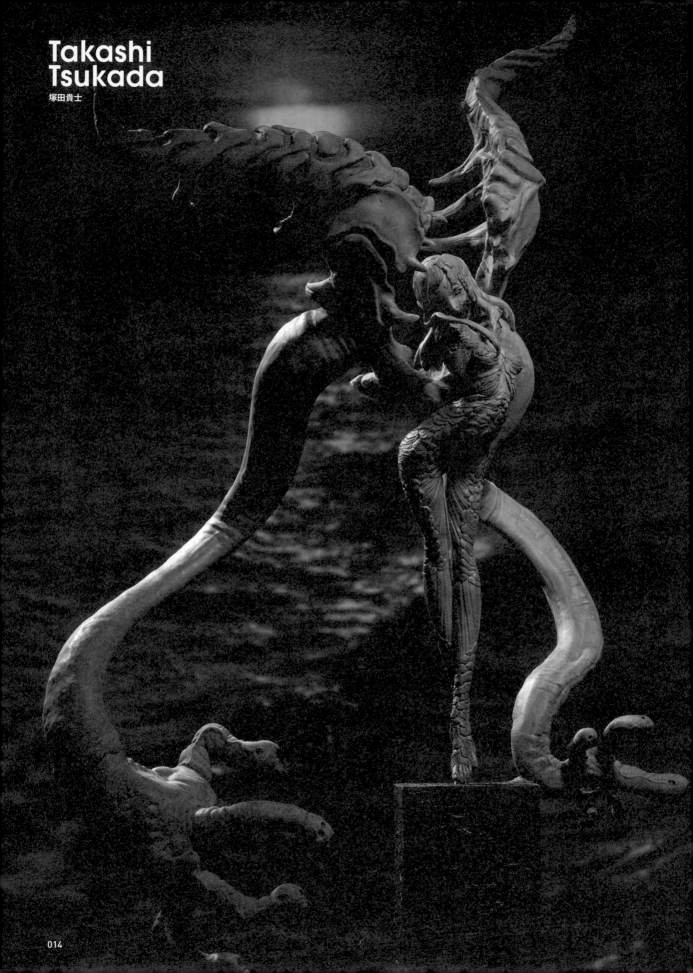

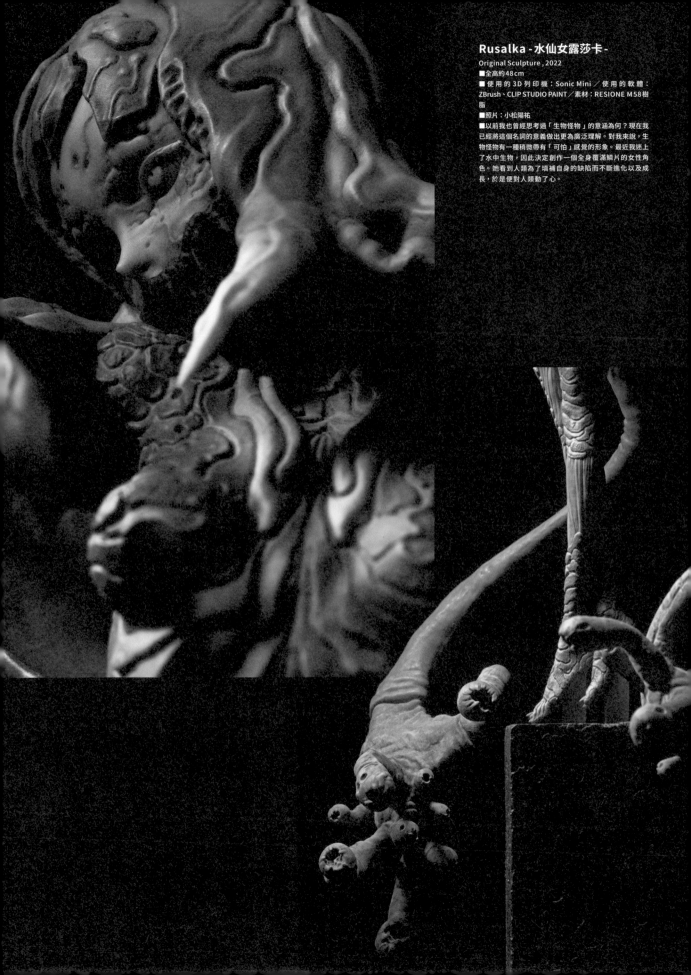

Rusalka -水仙女露莎卡-

Original Sculpture , 2022

■全高約48cm

■使用的3D列印機：Sonic Mini ／使用的軟體：ZBrush、CLIP STUDIO PAINT ／素材：RESIONE M58樹脂

■照片：小松陽祐

■以前我也曾經思考過「生物怪物」的意涵為何？現在我已經將這個名詞的意義做出更為廣泛理解。對我來說，生物怪物有一種稍微帶有「可怕」感覺的形象。最近我迷上了水中生物，因此決定創作一個全身覆滿鱗片的女性角色。她看到人類為了填補自身的缺陷而不斷進化以及成長，於是便對人類動了心。

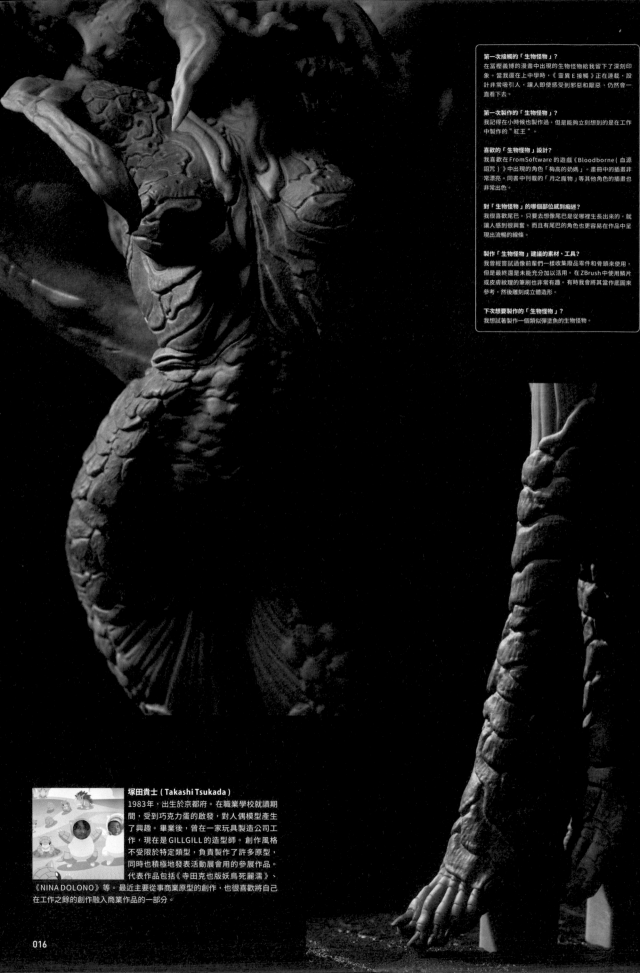

第一次接觸的「生物怪物」？
在富樫義博的漫畫中出現的生物怪物給我留下了深刻印象。當我還在上中學時，《靈異E接觸》正在連載。設計非常吸引人，讓人即使感受到邪惡和厭惡，仍然會一直看下去。

第一次製作的「生物怪物」？
我記得在小時候也製作過，但是能夠立刻想到的是在工作中製作的 " 紅王 "。

喜歡的「生物怪物」設計？
我喜歡在FromSoftware 的遊戲《Bloodborne（血源詛咒）》中出現的角色「梅高的奶媽」。畫冊中的插畫非常漂亮。同書中刊載的「月之魔物」等其他角色的插畫也非常出色。

對「生物怪物」的哪個部位感到痴迷？
我很喜歡尾巴。只要去想像尾巴是從哪裡生長出來的，就讓人感到很興奮。而且有尾巴的角色也更容易在作品中呈現出流暢的線條。

製作「生物怪物」建議的素材、工具？
我曾經嘗試過像前輩們一樣收集廢品零件和骨頭來使用，但是最終還是未能充分加以活用。在ZBrush中使用鱗片或皮膚紋理的筆刷也非常有趣。有時我會將其當作底圖來參考，然後雕刻成立體造形。

下次想要製作的「生物怪物」？
我想試著製作一個類似彈塗魚的生物怪物。

塚田貴士（Takashi Tsukada）
1983年，出生於京都府。在職業學校就讀期間，受到巧克力蛋的啟發，對人偶模型產生了興趣。畢業後，曾在一家玩具製造公司工作，現在是GILLGILL的造型師。創作風格不受限於特定類型，負責製作了許多原型，同時也積極地發表活動展會用的參展作品。代表作品包括《寺田克也版妖鳥死麗濡》、《NINA DOLONO》等。最近主要從事商業原型的創作，也很喜歡將自己在工作之餘的創作融入商業作品的一部分。

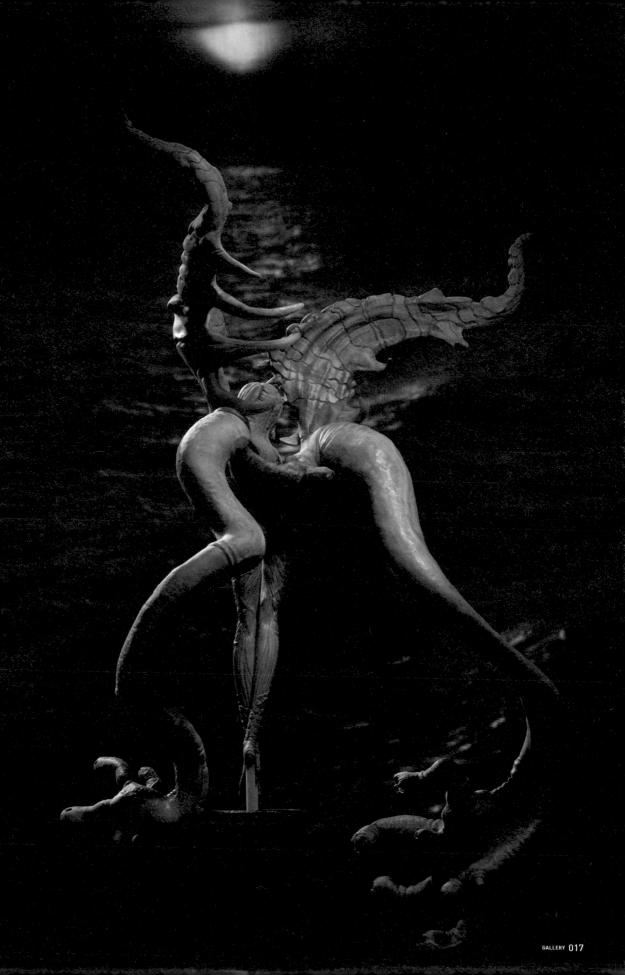

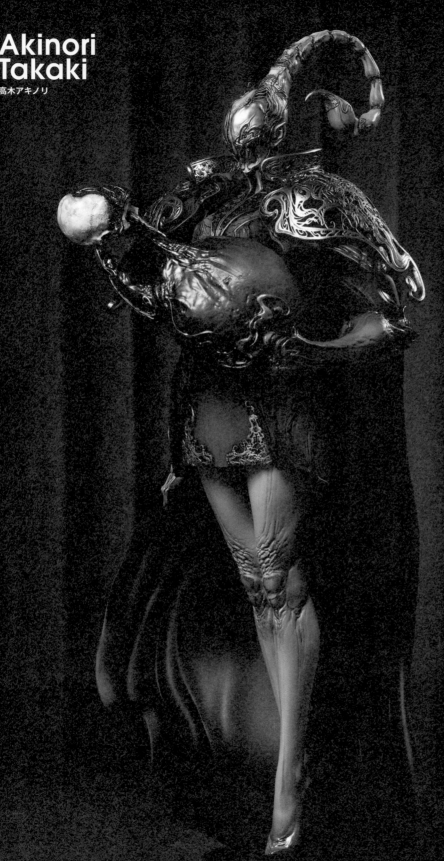

Akinori Takaki

高木アキノリ

蠍

Original Sculpture , 2022
■全高約30cm
■使用的3D列印機：ELEGOO Saturn2／使用的
軟體：ZBrush ／ 素 材：ELEGOO 8K Standard
Photopolymer Resin
■照片：小松陽祐

■我在《SCULPTORS 04》製作一個以蝙蝠為原
型的怪人，所以這次作品我選擇了以蠍子為原型的怪
人，並將其製作成一系列。我想讓牠呈現出有點像哈
姆雷特的風格。手中拿著的是蝙蝠怪人的頭骨。

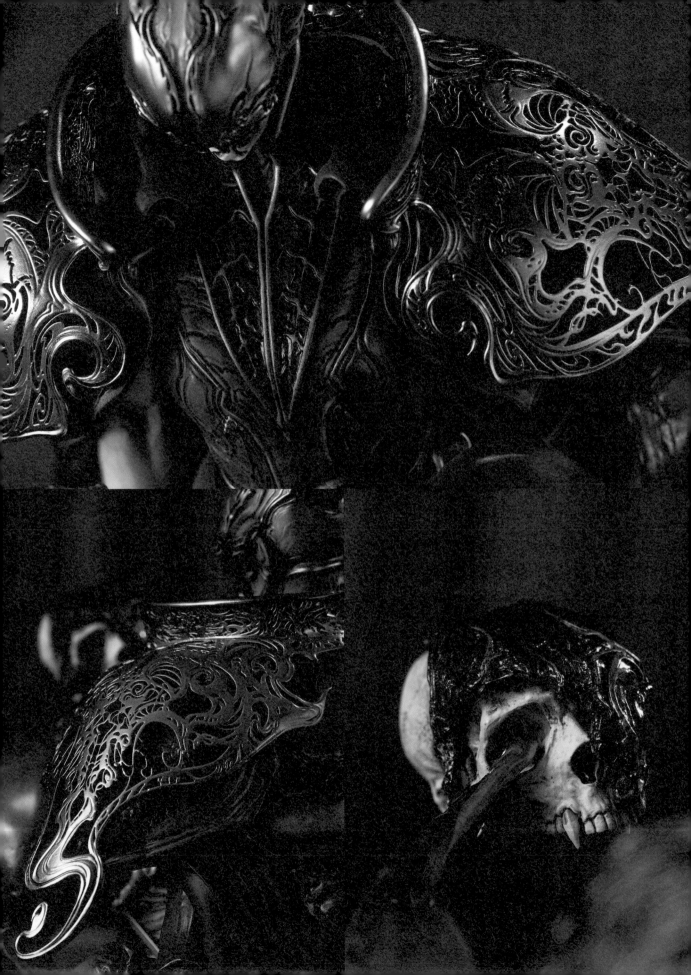

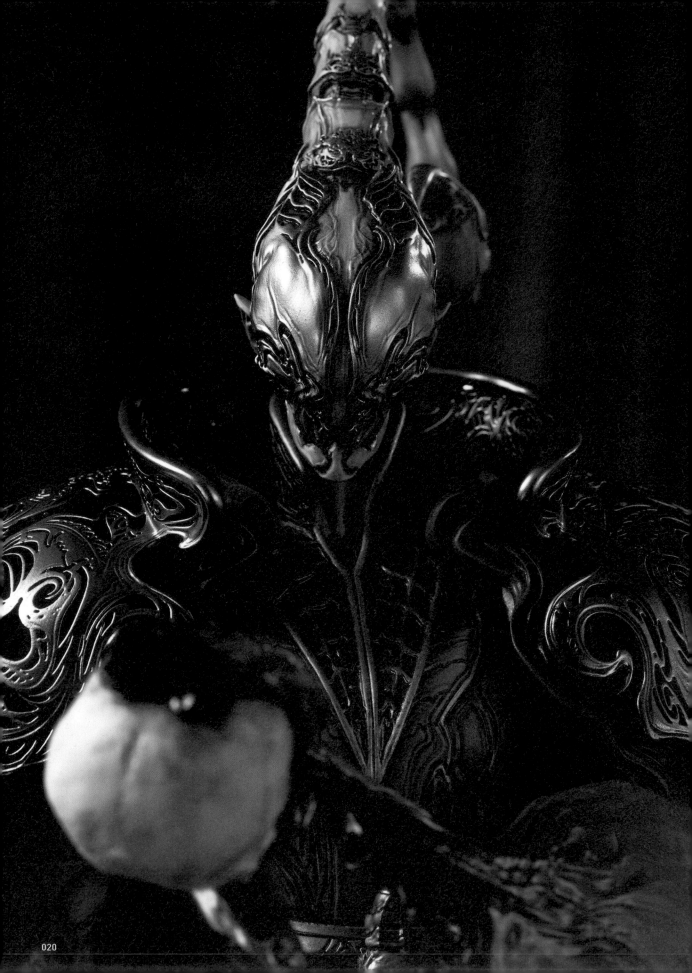

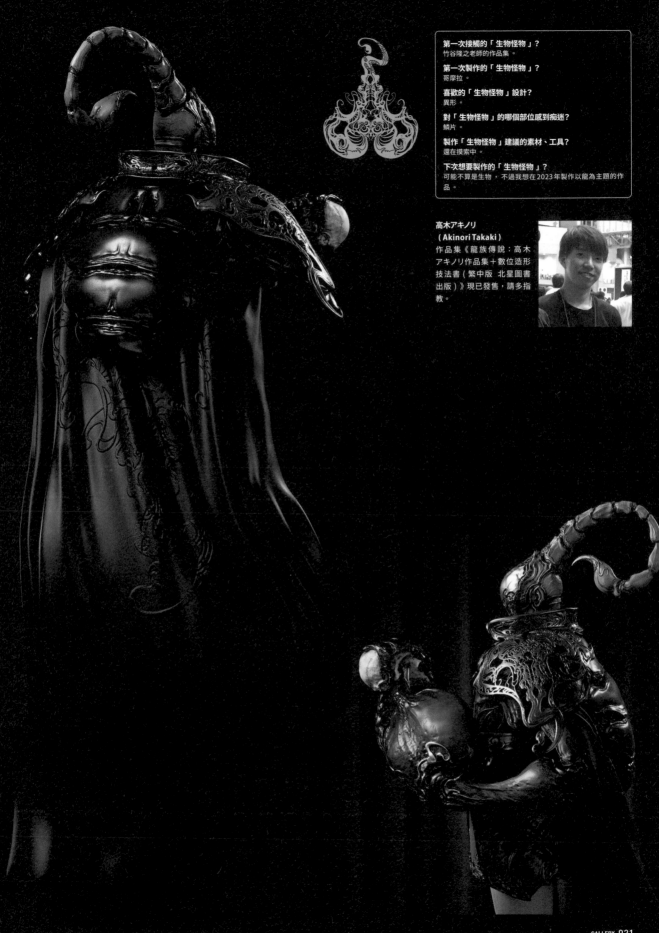

第一次接觸的「生物怪物」？
竹谷隆之老師的作品集。

第一次製作的「生物怪物」？
哥摩拉。

喜歡的「生物怪物」設計？
異形。

對「生物怪物」的哪個部位感到痴迷？
鱗片。

製作「生物怪物」建議的素材、工具？
還在摸索中。

下次想要製作的「生物怪物」？
可能不算是生物，不過我想在2023年製作以龍為主題的作品。

高木アキノリ
（Akinori Takaki）
作品集《龍族傳說：高木
アキノリ作品集＋數位造形
技法書（繁中版　北星圖書
出版）》現已發售，請多指
教。

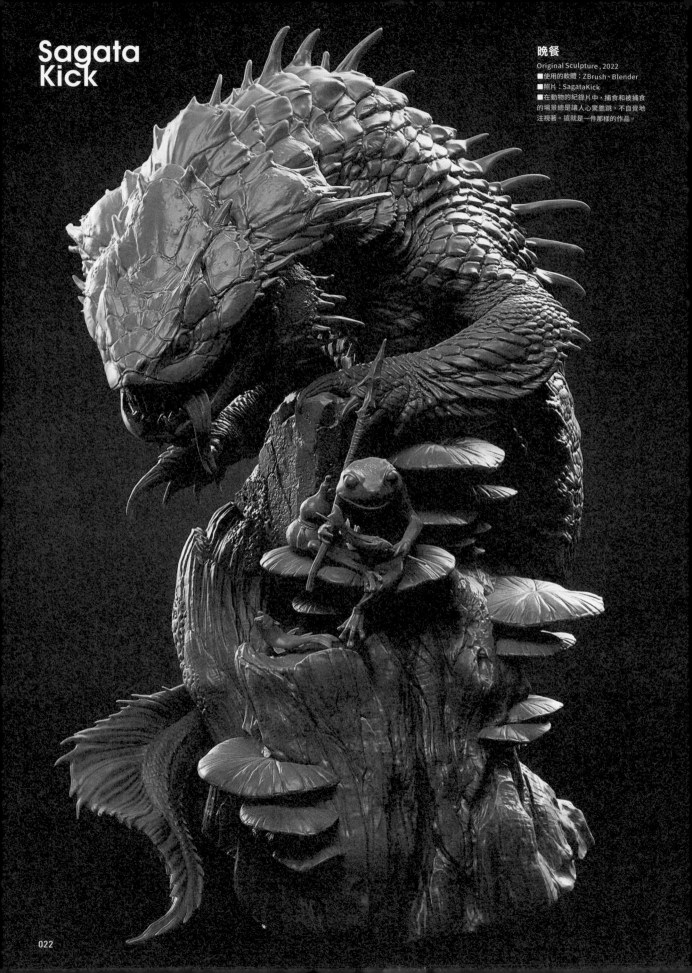

Sagata
Kick

晚餐

Original Sculpture , 2022

■使用的軟體：ZBrush、Blender

■照片：SagataKick

■在動物的紀錄片中，捕食和被捕食
的場景總是讓人心驚膽跳，不自覺地
注視著。這就是一件那樣的作品。

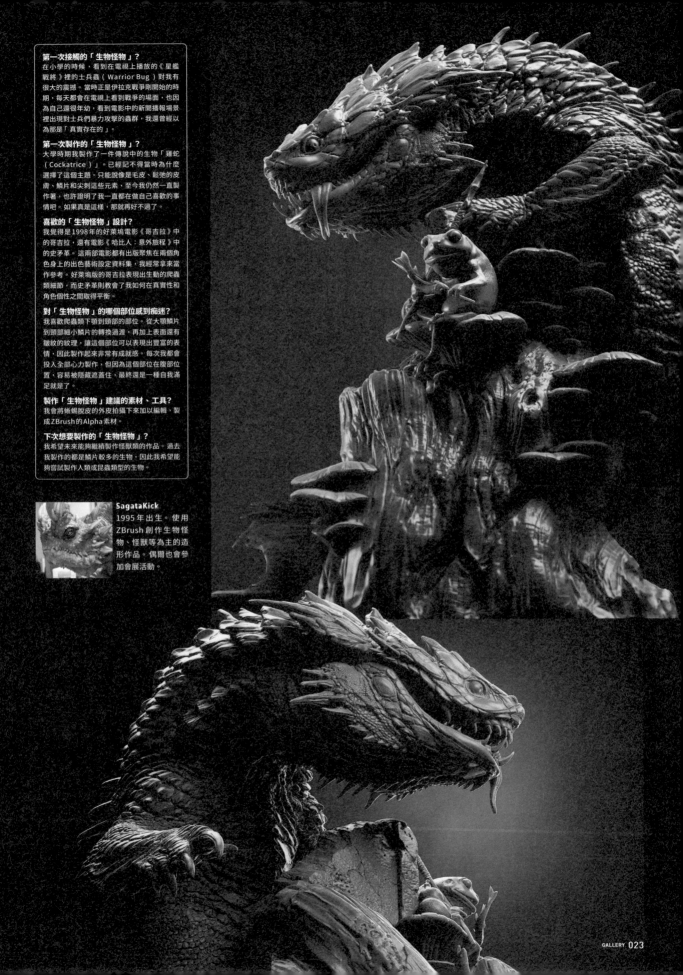

第一次接觸的「生物怪物」？
在小學的時候，看到在電視上播放的《星艦戰將》裡的士兵蟲（Warrior Bug）對我有很大的震撼。當時正是伊拉克戰爭剛開始的時期，每天都會在電視上看到戰爭的場面，也因為自己還很年幼，看到電影中的新聞播報場景裡出現對士兵們暴力攻擊的蟲群，我還曾經以為那是「真實存在的」。

第一次製作的「生物怪物」？
大學時期我製作了一件傳說中的生物「雞蛇（Cockatrice）」。已經記不得當時為什麼選擇了這個主題，只能說像是毛皮、鬆弛的皮膚、鱗片和尖刺這些元素，至今我仍然一直製作著，也許證明了我一直都在做自己喜歡的事情吧。如果真是這樣，那就再好不過了。

喜歡的「生物怪物」設計？
我覺得是1998年的好萊塢電影《哥吉拉》中的哥吉拉，還有電影《哈比人：意外旅程》中的史矛革。這兩部電影都有出版聚焦在兩個角色身上的出色藝術設定資料集，我經常拿來當作參考。好萊塢版的哥吉拉表現出生動的爬蟲類細節，而史矛革則教會了我如何在真實性和角色個性之間取得平衡。

對「生物怪物」的哪個部位感到痴迷？
我喜歡爬蟲類下顎到頸部的部位。從大頸鱗片到頸部細小鱗片的轉換過渡，再加上表面還有皺紋的紋理，讓這個部位可以表現出豐富的表情，因此製作起來非常有成就感。每次我都會投入全部心力製作，但因為這個部位在腹部位置，容易被隱藏遮蓋住，最終還是一種自我滿足就是了。

製作「生物怪物」建議的素材、工具？
我會將蜥蜴脫皮的外皮拍攝下來加以編輯，製成ZBrush的Alpha素材。

下次想要製作的「生物怪物」？
我希望未來能夠繼續製作怪獸類的作品。過去我製作的都是鱗片較多的生物，因此我希望能夠嘗試製作人類或昆蟲類型的生物。

SagataKick
1995年出生。使用ZBrush創作生物怪物、怪獸等為主的造形作品。偶爾也會參加會展活動。

出渕裕

竹谷隆之

第四回

角色人物設計對談

本期《遐想設計的倡議》邀請活躍於動畫、真人版等各種媒體中，負責敵方怪人和生物怪物設計的設計師、導演・出渕裕先生。出渕先生與竹谷隆之的相遇是在動畫《聖戰士丹拜因》這部作品。

當時，出渕先生客串參與了這部作品的機械設計工作。而在1987年，竹谷隆之以出渕先生的設計為基礎改編成為《究極的丹拜因》。從那時起，兩位建立了長達35年的友誼。在這次設計對談中，主要請兩位探討角色設計和生物怪物的設計相關話題。

——是什麼樣的契機讓您開始從事怪人・生物設計的工作呢？

出渕裕（以下簡稱出）：我最初看到的竹谷作品是「究極的丹拜因（KOTOBUKIYA「CAMBRIA」）」。當時看到那個作品就覺得非常厲害。它的設計與宮武一貴先生所設計的原始版丹拜因有些不同，但還是能看出是丹拜因。

竹谷隆之（以下簡稱竹）：是的。我刻意調整了可以改編設計的極限程度。

出：那個作品的有趣之處就在於卓越的改編設計部分。當時對於像Aura Battler（作品中的雙足行走型戰鬥兵器總稱）這樣的角色，還算是比較容許每個人擁有各自獨到詮釋的空間。時至今日，就像刊登在《SCULPTORS》裡的作品那樣，可以看到很多藝術學校出身的創作者獨特改編設計，我認為藝術與角色設計之間的界限正在消失。回想當年，看到竹谷的改編設計，真的令我非常驚訝。最近你也相當活躍於影視作品的生物設計工作。是因為影視作品的相關人員看到你的原創人偶作品，主動邀請你一起工作的嗎？

竹：基本上就是這樣的感覺。

出：東映最初找你合作的作品是什麼？

竹：最一開始並不是直接找我接案，而是參與了雨宮（慶太）先生的《假面騎士ZO》吧。對了，之前還有參與《真・假面騎士》的影像序列工作。啊，再更往前一點，還有一件為了拍攝《機動刑事Jiban》電影版而製作的大機霸諾依得（ダイギバノイド）的特寫用道具……。在《ZO》中，雖然劇本裡沒有，但我臨時被要求在一週內改造出特技動作需使用的德拉斯怪人。因為德拉斯怪人和騎士都是綠色的，佈景也偏向灰色，所以我們商量著要不要改成鮮紅色，最後製作出了被稱為「赤色德拉斯」的設計。

出：哦～原來紅色的德拉斯並不是一開始就有的啊。

竹：假面騎士被德拉斯吸收合體後的形態描述，原本在劇本中並不存在這個橋段……我記得沒錯的話（笑）。

——請教導我們如何在設計反派角色的同時，又可以保持酷炫的風格。

出：我從小就喜歡反派角色，比起正義的英雄更喜歡敵方角色。

竹：畢竟我們是看著電腦奇俠（キカイダ）和電腦黑魔（ハカイダー）長大的。

出：高橋章的《假面騎士》修卡怪人和成田亨的《超人力霸王》怪獸也都非常棒。在設計中，最重要的是考慮我們要設計出什麼樣的角色形象。例如是一種自然發生的怪物？還是改造過的人類？還是機器人？這些不同的方向性會影響設計的方法和風格。重要的是在設計時要有一個明確的方向性和目標，以便找到最佳解答。

竹：雖然是馬上要被打敗的敵方角色，也要有自己的信念，並且為此而戰，這樣設計起來會更有趣味性。

出：我之前不是參與了《假面騎士顎門》的製作嗎？在更之前的《假面騎士空我》中，我就在設計中表現出一種對於怪人的愛。除了有人類狀態的樣貌，怪人之間還會互相競爭，有屬於怪人那一方的劇情故事。儘管在設定上，《顎門》是《空我》的續集，但未確認生命體幾乎不會說話，而且只知道要來殺害那些被標記的人，然後被主角打敗而已。當我向白倉伸一郎製片人提起我比較羨慕《空我》的設計條件的時候，記得他似乎說了類似「那就得靠出渕先生

的設計來撐場面了」之類的話（笑）。然後我就回答「這樣啊，那我只好加油了！」被他巧妙地騙入圈套（笑）。他真是太厲害了（笑）。

竹：從是否易於設計的角度來看，反派的怪人似乎更容易設計。

出：確實如此。

竹：大多數人都覺得帥氣的英雄設計很難，也很值得挑戰，但我認為反派角色的設計更能產生共鳴。

出：東映公司日本風格設計的英雄角色，總是給人一種異形感。一旦將這一點深入探究下去，這個感覺就會傾向反派的一方。從這個意義上來說，我認為東映公司打破了以往既定的英雄形象。如果對手的怪人原本是同族的話，那設計起來當然也需要配合那個風格，顯得更加異形才行。

竹：畢竟假面騎士也是蝗蟲人嘛。

出：日本設計的英雄角色，從一開始就帶有一些生物的元素吧。尤其是反派角色。稍微回到之前的話題，從製作方式的角度來看，反派角色的設計會比起英雄角色來得容易擴展衍生。

竹：因為更容易形象化吧。

出：英雄角色有很多限制，所以在設計上很難大展拳腳，很難擴展想像。我自己很喜歡組織團體類的設定，比如說怪人、反派的生物和戰鬥員，我總是會在一些細節上加上特定的顏色或是標誌，藉此表達他們屬於 " 同一個組織 "。這樣能夠讓整體感覺更統一，也能夠讓觀眾感受到組織的背景等氛圍。比如說《超電子生化人》中新帝國Gear的造型設計，就是以銀色和黑色主調，然後在一些細節上使用了紅色。

出渕裕／《假面騎士顎門》蟻后怪人 Queen Ant Lord-Formica Regia 設計圖 ©石森プロ・東映

竹：基本上，在原本低調的部分加入一些亮點會讓設計更酷炫，不是嗎？像我也一樣，最近經常被要求多使用更豐富的色彩（笑）。

出：如果是迷幻風格的團體，例如搖滾風或龐克風的怪人設定的話，使用那樣的色彩效果會更好。

竹：現在這個時代的假面騎士怪人設計，都會被要求讓它們看起來更迷幻風格一些。但是因為要使用綠幕拍攝，所以無法使用藍綠色系的顏色，還是有一些限制。通常使用的合成用背景有綠背景和藍背景兩種，如果有出現綠色的話，應該會使用藍背景拍攝吧。

出：之所以會要求使用鮮豔的色彩，是因為以兒童為受眾嗎？

竹：我認為是這樣沒錯。篠原保設計的奧菲爾諾（Orphnoch）《假面騎士555》居然選擇灰色基調，這已經可以說是一種發明了。

出：那個真的很厲害。所有成員都是灰色，看起來很有整體感，尤其是那個低調的灰色色調，真是一個英明的決策。非常有效果，相當引人注目。

竹：反過來說，必須在外形上區分不同成員的特徵，我覺得他選了一條艱難的道路。而且這些是真人動作演員得穿在身上的服裝，所以會有很多限制，真的是一個很了不起的創舉。

出：年輕的時候，我曾經試圖透過在形狀上增加體積來表現異形感。當時我也想要展現出與以往不同的角色印象。在這部作品中，我想要以這個方向統一整體設計風格，也得到「蠻有意思」的評價，但當實際開始拍攝時，現場的動作演員卻說「動不了，無法做出打鬥的動作」。

竹：我偶爾會想，不做出打鬥動作也沒關係吧？但講出來一定得挨罵了（笑）。不過最近製作服裝的工作人員會想辦法讓我的設計更容易做出動作就是了。

出：我覺得工作人員能在不怎麼改變設計的情況下完成這些工作真的很厲害，但是立體造形物和影像作品的設計思維還是有所不同吧。

竹：對了，出渕先生在『新世紀福音戰士』中也有參與設計嗎？

出：我在《福音戰士新劇場版》中設計了 SEELE 的標誌等等。還有劇中不是有一段 AAA Wunder 戰艦出場的鏡頭嗎？那是山下いくと和庵野秀明一起討論如何製作，但是一直無法決定怎樣的效果較好，所以找我商量，我建議先製作成 CG，這樣不就能確認效果如何了嗎？我也幫忙設計了一些圖面。啊！對了，Wunder 那個看起來像手掌一樣主翼形狀是我的想法（笑）。

——設計裡面有人穿戴的戲服時，有什麼設計上的技巧或重點可以突顯設計的帥氣程度呢？

出：這是在我開始這份工作之前的故事，聽說曾經有劇組覺得反派幾器人的腳太短不好看，所以穿上高底鞋來增加高度。但是，即使小腿變長了，活動起來也不會變得更帥氣呀。在製作《超電子生化人》的時候，出於成本考慮，我重複使用同一個腳部修改成幾種不同設計，這也是一種現場臨機應變的智慧。竹谷你有什麼為了更能夠凸顯角色的設計方法嗎？

竹：我會在設計圖階段畫出演員的輪廓，然後描繪出從哪個地方觀看外面，哪個部位的尺寸可以加多長等等。不過腿的長度和身要保持平衡是有點難度的。

竹：我也會把腿做長一點。從喉嚨的位置開孔觀看外面的設計，與

《超人力霸王》怪獸是相同的邏輯。所以曾在外形加入垂直方向的褶縫設計並搭配在肩膀的位置加上體積，好讓整體輪廓更美觀。但是，因為我們是日本人嘛，所以如果上半身體積變大的話，腿看起來就更短了。

竹：的確是這樣的（笑）。

出：如果是生物怪物的話，這樣的處理也許是可行的。但要說這種設計是否帥氣呢？這就有點難了……。

竹：有時會把腰部開始的部位描繪在較高的位置。

出：遇到在設計上的體積太小可能讓動作演員穿不下的部位，有一個小技巧是在那個位置使用黑色的配色，看起來可以感覺瘦一點，使用膨脹色的白色系，可能在設計上看起來不錯，但實際製作出來後可能會有點問題（笑）。

竹：如果只出現上半身或是局部鏡頭的時候也就罷了。但如果全身的鏡頭或是動作戲的時候，不想讓角色看起來顯得笨拙。

——請告訴我們兩位在角色設計上的工作流程。

出：當我接下整個系列作品的工作時，首先會像剛才所說的，考慮設計概念是什麼。主角是這樣感覺，敵人是那樣感覺，想像一下大致的形象。與其坐在工作桌前，我更傾向在咖啡店裡拿著筆記本或其他東西，在上面隨手想到什麼畫什麼。在動筆時，一些「這條線好像不錯」或「這個設計有點意思」的想法就浮現了，然後再慢慢整理成形。

竹：先要讓自己處於放鬆的狀態很重要呢。

出：如果逼得太緊的話，就不會有好的靈感。有時甚至會感受到創意之神的降臨（笑）。

竹：我也是做完電腦上的工作後，有時會重新整理思緒，深夜在家裡和妻子聊天或一邊喝酒一邊隨手畫畫。有時候會在這樣的情況下發現一些新的東西。

出：確實如此。先不論圖畫得如何，有時候靈感確實會在喝酒的時候湧現。但是就算有「這個點子不錯」，只要不當場記錄下來，隔天就會忘記了，所以隨時筆記很重要。

竹：有時候即使做了筆記，第二天再看時，也會想「當時為什麼會認為這個點子好呢」（笑）。

出：我自己寫的東西有時也會連自己都無法看得懂（笑）。竹谷你在工作流程上是怎麼樣的安排呢？

竹：我通常會有幾個工作同時進行，如果哪件案子放著不處理的話，後面就會出現問題。因此我都會在案子開會討論過後，即使只是草圖也儘早描繪出來。有時候散步時突然想到「這樣的設計好像不錯？」，總之我會先從開始動手這一點著手。

出：之前提到的創意之神，有時候在散步的過程中就會意外浮現「這個不錯哦？」的好點子呢。竹谷你最享受的是哪個工作階段呢？是畫設計圖還是製作立體物的時候？

竹：對於我來說，無論是什麼樣的委託，要不就是設計，要不就是製作成立體物這兩者之一，因此最近我會在這兩者之間來回作業，最後再請業主決定委託內容。我會先用電腦繪製設計圖，如果想知道在三次元空間中的效果怎麼樣，就會試著製作出來。像這樣來回試驗，可以找到最佳方案，並將其反饋到設計圖中。對我來說，這樣的來回作業應該是最好的方式。

出：製作立體物的能力確實是一大優勢呢。

出：有時用這種方法設計起來比較容易呢。

出：大河原邦男過去是喜歡把設計實際製作成立體物的人，但現在也是先用電腦描繪出一定程度的立體模型後，再用來模擬效果如何。像我這樣不用電腦的人已經過時了。

竹：我也曾經想學 ZBrush，可是每週只練習一次的話，隔週就會忘了指令，所以一直學不起來。最終我放棄了（笑）。找那些有能力的人來幫忙製作，也是很確實的方法。

出：而且如果可以用黏土製作的話，那樣可能更快。對於像曲線或是有材質感的東西，使用 3D CG 製作需要花費相當長的時間。

竹：確實，如果只是要看形狀或輪廓的話，只要大概製作就可以了。但是從那裡開始進一步製作細節的話，數位雕刻方式就需要花費很長的時間。結果，使用黏土還是比較容易的。畢竟手指是用來反映自身感覺最好的工具。

出：不愧是職人。我覺得只要做適合我們自己的事就可以了。

──出渕老師使用什麼畫材作畫呢？

出：我使用麥克筆和 Copic。我已經像是 Copic 的職人了。我不是在講竹谷，但確實與其現在開始學電腦並提高技能，不如把工作交給能夠做好的人，然後我只要下達「這樣做，那樣修」的指示就好（笑）。

竹：我認為用來指示概念部分的畫作，實際在紙上描繪比較快，這樣做是很合理的。另外我也覺得在會議開始前最後一刻繪製的畫作，通常OK的機率很高（笑）。

出：不要想太多，靠著一股衝勁畫出來的東西有時會更好。

──在設計中，兩位老師的痴迷所在是什麼呢？

出：會讓我感到痴迷的東西通常存在於細節之中。除了整體的輪廓和外觀之外，那些即使不知道是否曾被看到的微小細節，可能對我來說都是很重視的地方。我會想要去仔細處理每一個細節。我們在年輕時常常被稱為「機械迷」，不管是車子也好，還是武器，外形不都有著各種線條嗎？我會去追求像是流暢的線條、或是結構與構造的連接方式，也會去追求功能美的元素。對於我來說，我痴迷於強弱對比充滿張力的曲線和線條的美感。

竹：比起現在的飛機，我覺得稍微早期的美國戰鬥機，像是世紀系列的 F-4 幽靈戰鬥機等，外形輪廓的強弱對比更好。

出：就連車子也有這種迷人的線條感，像是 Corvette Stingray 那種流暢的車身線條之類的。

竹：美國車有好幾款都很不錯。日本車的話則是 Toyota 2000GT 之類的。

出：當時的跑車擁有著其他年代所沒有的魅力。就像剛剛列舉的車款，當追求性能到一定程度的時候，外形就會變成差不多的形狀。

竹：您說的沒錯。我覺得現在的車款都有很強烈的量產感。以前，就算只看其中一條曲線，也有特殊車款的感覺。

出：手工打造感也是如此。在《機動警察》中，格里風的線條和腿部都加上了微妙的曲線，這非常重要。當我自己在設計時，往往會下意識地加入一些女性化的形狀。因此，我的設計通常會被說雖然角色是中性，但卻具有性感魅力。

竹：您的意思是「與其是以生物的角度去看，更像是無機質的感覺？」

出：也許聽起來有點容易聯想到女性怪人，但只要將胸部線條展現出來、收緊腰部，再讓下巴的線條柔和一些，就會變得有點女性化。

竹：這麼說來，在《假面騎士》的拍攝現場，女騎士通常會由女性的動作演員來穿著戲服，但是在怪人的場合，就算是女怪人，通常也是男性來擔任。

出：是啊，即使是女怪人，有時也是讓男性來扮演（笑）。過去

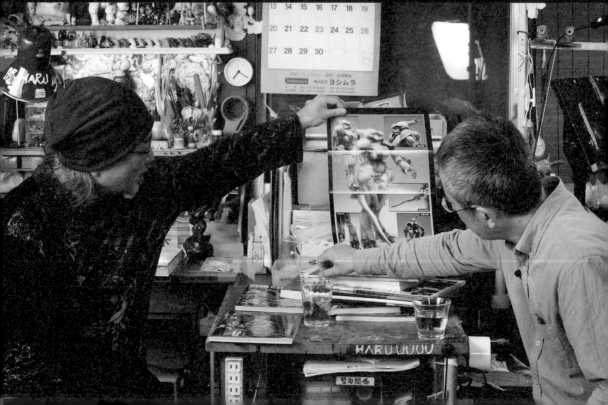

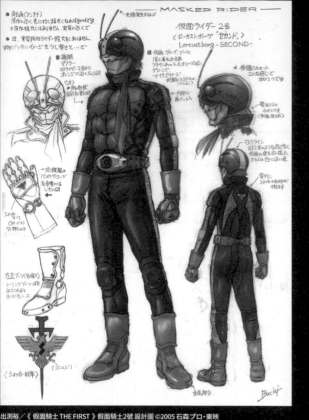

MASKED RIDER

假面騎士2號
〈ローカストボーグ"セカンド"〉
Locustborg -SECOND-

出渕裕／《假面騎士 THE FIRST》假面騎士2號 設計圖 ©2005 石森プロ・東映

在超級戰隊中，其實粉紅色的角色也是由男性來扮演的。但是男性扮演者的動作看起來比女性更加女性化。

竹：演員的演技真是太出色了。說回到痴迷所在的話題，對我來說是昆蟲和自然生物。那種人類無法創作出來的形狀是最有魅力的。我身為創作者，卻無法創造出自然。即使我努力創作，也只能表現出其中的一小部分而已。這是一道絕對的壁壘。因此我非常嚮往自然，希望能盡可能地在創作中融入其中的一些元素，製作出能夠感受到自然的作品。我也喜歡生物的骨骼。當我看到骨骼時，我會覺得自然的形狀創造法則真的很了不起。

出：動物的頭骨有很多不同的種類，就算是草食動物的頭骨，在脫去皮膚只留下骨骼時，看起來卻意外的兇猛。甚至比肉食動物還要可怕。

竹：對，很恐怖哦。肉食動物通常容易藉由尖牙來辨識，但草食動物的特徵較難捉摸。說到草食動物的骨骼，我想到了經常拿來用於惡魔形象設計的山羊頭骨，也許這也是這種印象造成的吧。

出：骨骼也經常被使用於徽章的設計元素，有一種莫名的吸引力。而昆蟲因為是外骨骼生物的關係，即使變成骨頭也能保持原來的輪廓。

竹：說到昆蟲，現在網路上可以看到很多各式各樣的昆蟲。當我們年紀還小的時候，資訊的來源只有電視，所以來到現今的網路時代，我如今仍然可以看到很多「原來還有這種生物」，令我感到驚嘆的昆蟲和生物。

出：就連獨角仙和螳螂這個類別，世界上也還有很多奇特的種類。雖然稱不上是什麼寶庫，但觀察這些生物我一點都不會感到厭倦，真的很不可思議。只是即便我將那些生物融入設計，塑造成假面騎

士系列的反派角色怪人。就算創造出一個有趣的獨角仙或是螳螂怪人，小孩子們也不一定會察覺到。因為如果本來就不認識我融入設計元素的那些奇怪昆蟲，那就無法將牠們的特徵形象傳達給觀看的人。

竹：大概是無法將這兩個形象重疊在一起吧。

出：看起來會覺得很恐怖。但是仔細想一想，高橋章在設計《假面騎士》的時候，是否有想要透過設計來傳達出「引用的就是這個元素」的目的在內呢？

竹：他的設計與人類的混合方式已經是非常巧妙的處理方式了。

出：那種奇妙的感覺真的很棒。真的很了不起。

——記得出渕老師的痴迷所在也包括了德國的軍事裝備。

出：是啊，這件事常常被人們提到（笑）。我迷上這個的起因，當然還是從塑膠模型開始的。小學時迷上了TAMIYA的1/35MM（軍事微縮模型），而且我常常觀看戰爭電影，這些都成為我的基礎。美國軍隊有很多量產型，但德國軍隊的外觀很酷，變化也多，所以在MM系列產品中，德軍裝備佔了很大一部分。
這就是我被這個方面迷住的原因了。

——德國的軍裝也有時尚感。

出：德國的軍裝，基本上是以普魯士時代到第一次世界大戰時的軍裝為基礎，但第二次世界大戰時的軍裝變得洗練，非常時尚。接下來的說法可能有點不太妥當，但給人有種「只要能穿上這件制服，就算要去戰場也沒關係」的時髦感，總之是一種國家宣傳手段，但我認為也有藉此吸引年輕人的因素。

竹：這一切可能都是精心盤算吧。

出：是啊。其他國家的軍裝都講究戰場上的活動方便性，只是單純延續作業服的功能性。德國的軍裝除了保持功能性之外，在設計上也很精緻。無論是國家徽章、部隊徽章、階級徽章的配戴方式，還是造型獨特的德式鋼盔（Stahlhelm）等，都比其他國家更具特色。從這個意義上說，那些特徵一直以來都是被引用為敵方陣營的設計基礎，不管是外形輪廓，或是處理的方式都有與德國印象重疊的聯想。例如《星際大戰》的銀河帝國和《宇宙戰艦大和號》的加米拉斯帝國都是如此。

竹：設計方面可以運用這個元素呢。《紅色眼鏡（紅い眼鏡）》也算是其中之一嗎？

出：因為押井守也非常喜歡這種風格。但我認為把德國軍的頭盔直接拿來使用可能不太好。我建議他要不要拿日本陸上自衛隊、美軍或西方國家使用的輕量化「德國佬頭盔（Fritz helmet）」來代替較沒有爭議，但他還是想直接使用德軍的頭盔。所以他就自己在心中將背景設定在一個虛構的世界中，日本的對手不是美國而是德國，戰敗後被德軍佔領，那麼即使有德軍的外流軍品和文化影響，也是可以說得過去的解釋。這似乎已經成為一個官方的解釋了。那樣也無妨就是了（笑）。

竹：算是一種平行世界的設定。

出：所以這就是為什麼劇中偶爾會出現毛瑟槍了吧。因為在他自己心中已經建立了這樣牽強的設定，所以後來的電影（人狼）也就跟著設定成那樣了。

出：原來如此！我一直以為只是日本贏了世界大戰的平行世界，原來是我誤解了。

出：因為日本輸給了德國，所以日本的槍械和裝備都是德國軍隊的下放品，我想是這樣吧。

——最近漫畫和動畫的真人版作品相當盛行，如果要重新設計的話，重點會是什麼？

竹：最重要的是要尊重原作。年輕時我總是自己隨意地重新設計，但是開始進入業界工作後，就會發現如果不尊重原作就無法談論設計，也會更想要尊重原作。目標是"更像原作"，重點就是強調角色的特色。當然根據客戶「請描繪成○○的印象」的要求，有時也會遵照指示去設計。比方說假面騎士系列，以我參與過的藤岡弘主演的《假面騎士1號》為例，我被要求設計禿鷹怪人（ゲバコンドル）和鬣狗怪人（ハイエナ怪人），但是鬣狗怪人不應該看起來像狗，也不應該看起來像狼。

出：說實話，我覺得看起來像狼也可以啊。畢竟這是電影，可以像佐爾上校（ゾル大佐）那樣的設定就好。但為什麼選了鬣狗呢（笑）。

竹：最後登場的怪人叫做烏魯加，聽起來名字像是以狼為原型（笑）。而且還有禿鷹怪人的名字叫做巴法爾，我心想：「這樣根本和禿鷹沒關係啊！」（笑）。

出：我也看過那部作品。老實說，我比較希望竹谷你能設計藤岡弘扮演的那個（騎士）角色。

竹：但是主角類型是絕對不會給我們設計的。

出：嗯嗯，那屬於背後許多不方便公諸於世的事情了。但我曾經在《假面騎士 THE FIRST》中設計過主角騎士。如果是電影而不是電視的話，試試看這樣做也不錯吧？

竹：那部作品太棒了，《THE FIRST》可以說是回歸原點的作品。

出：當白倉製作人來詢問我的意願時，我罕見地主動說：「這件事我來做吧，請不要交給其他人來做。」，整體的概念是修卡怪人和假面騎士屬於同一組織。假面騎士本來就是在修卡組織裡誕生的改造人嘛。就像漫畫版一樣，我希望騎士不是透過變身動作，而是戴上面具來發揮能力。修卡的怪人也是由人類改造而來，雖然各有超人能力，但藉由配戴面具來隱藏他們的人類真面目，這樣可以增加世界觀的統整感。如果只有假面騎士戴著面具，而修卡的怪人卻是生物怪物的設定，這實在很奇怪。如果要採用生物怪物的設定，那假面騎士也應該變成蝗蟲男才對。談到剛剛提及的細節設計，我想說既然是面具，那就讓後面的頭髮自然地露出來吧。因為通常都會把頭髮整個藏起來，所以工作人員問我真要把頭髮露出來嗎？

竹：有人這樣跟您說嗎？

出：其實第一代的假面騎士是可以看到頭髮的（笑）。但露出太多就不好了。所以我設計了一個看起來很酷的形象，讓衣領立起來，後面的頭髮只可以偶爾瞬間看見的感覺，也將服裝設計成像是真正的重機騎士會配戴的手套和靴子一樣。畢竟，他是「騎士」嘛（笑）。另外，因為昆蟲是藉由氣門來進行呼吸的，所以我在胸前的Converter Lung轉換器中加入了這種感覺。如果當時我有將一些暗示氣門功能的「孔洞」設計上去，那就更好了。後來庵野導演也告訴我相同的事情（笑）。

竹：那些細部細節發揮了很好的作用呢。

出：手臂和身體側邊的線條也使用了薄管狀的材料填補起來，像是把它們埋進去的感覺。1號騎士的肩部有護墊，但我將這裡設計成形狀更像是重機防護裝的肩墊，而且腰帶部分雖然形狀可能有點過於方正，但我是想讓它看起來更加緊湊一些。

竹：在石之森章太郎的原作中，腰帶的形狀非常貼身而且緊湊。現在假面騎士的腰帶尺寸都變得很大。

出：我並不喜歡太大的腰帶。

竹：畢竟我們這一代的人就是這樣啊。

出：還有觸角部分。原作裡觸角是朝前方，而且稍微變粗了一些。但我想避免讓觸角變成太像毛毛蟲的樣子。顎部我也做了些微的修改。

竹：結構設計非常吸引人。

出：我在蝗蟲花紋的基礎上，嘗試著在細縫裡加上線條，藉此融入石之森老師特有看起來正在哭泣般的設計感覺。

竹：那個設計是原作者的一時興起之作，但您在製作成造形物時也將這點還原呈現出來了呢。

出：在『假面騎士 THE NEXT』裡的V3也是看起來就是原來的V3，但仔細觀察就會發現很多地方有做了一些修改。

竹：感覺整體的形象收斂了一圈。

出：雖然手套和靴子沒有使用花俏的顏色，但仍然足以看得出來是V3。

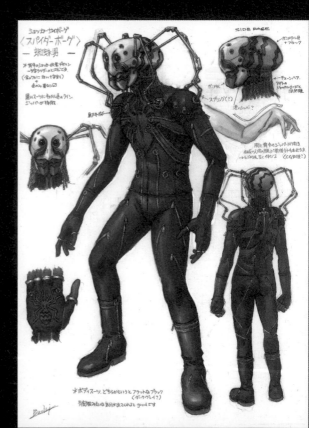

出渕裕／『假面騎士 THE FIRST』蜘蛛怪人 設計圖 ©2005 石森プロ・東映

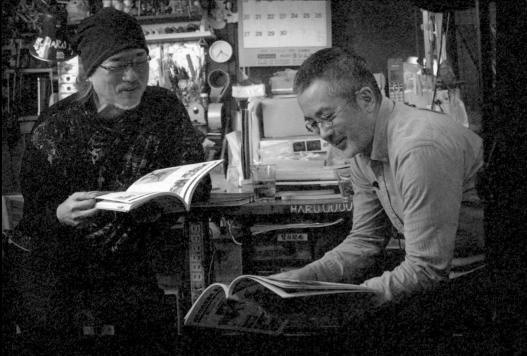

——請問您是否有特別受到影響的生物怪物或作品。

出：那當然是受到《超人力霸王》的影響了。我非常喜歡《超異象之謎（ウルトラQ）》的怪獸，尤其是貝吉拉、巴格斯和嘎拉蒙。蟬人也是一樣，有其可愛的一面。《超人力霸王》的怪獸和生物設計有強烈的衝擊力，第一次看的時候感到很震撼，但後來越來越喜歡。也讓我受到影響。之後的《假面騎士》開始播出後，我就開始對怪人產生興趣了。除了假面騎士之外，還有很多變身題材的作品，例如同樣由石之森章太郎創作的《人造人間電腦奇俠》。我非常喜歡他與電腦黑魔之間的互動，以及結局時的高潮。如果只是說到怪人的話，像ANDROID MAN（戰鬥員）還穿著運動鞋呢。也許石之森老師的漫畫是這樣的沒錯，但這實在有點太牽強了（笑）。此外，所有的DARK機器人設計也是。明明是機器人，但身體看起來卻很柔軟，這也是讓人感到可惜的部分。

竹：表面還出現了皺紋呢。原作漫畫當時和電視同步連載播放，所以我一邊看著漫畫，一邊想著原來漫畫才是真正的作品。雖然我也很喜歡電視上的《電腦奇俠》，但漫畫版才是原作者真正想要表達的故事。

出：漫畫版挺有趣的呢。與其說是單一的原作，其實應該說石之森老師和他的助手們一起繪製不少作品吧。電視劇的《電腦奇俠》結束後，《電腦奇俠01》就接著開始了。但漫畫版一直沿用《電腦奇俠》的標題，而且電腦奇俠和01之間的關係非常有意思。電腦黑魔也很有特色。

竹：原作中當電腦黑魔出現時，我真的感到很害怕。因為他腦袋裡還有裝入了光明寺博士的大腦（笑）。

出：修卡的基地也是如此，當時的東映生田劇場非常狹小，只能依靠美術設計的力量使其看起來很有質感。

竹：即使基地規模不是很大，也有著很好的設計感。

出：所以就算是基地裡的一些小型機器設備，也加上了修卡組織的

標誌或是文字的設計，甚至在死神博士和佐爾上校講解作戰策略時使用的地圖上，也有修卡的標誌，另外還有一些我們看不懂但很酷的文字。這些都是高橋章的巧思啊。還有就是每一集都在修卡基地裡裝飾了符合當集怪人原型動物的巨大圖像，這個點子也很棒。

竹：戰鬥員每次也都有一點不同之處呢。

出：戰鬥員身上的徽章是所屬部隊的標誌，每次都要設計屬於那個怪人部隊的標誌，一直持續到死神博士篇的中途為止。對了，竹谷你有受到哪些作品的影響呢？

竹：以我的年代來說，當然是受到《超人力霸王》和《假面騎士》這些作品的影響。但設計方面，我受到高中時看過的《異形》影響最大。吉格爾的異形設計真的很厲害。

出：我能了解你的感受。

竹：總之異形的形象實在好恐怖啊。就算看了電影也看不清楚異形的設計究竟是什麼樣子。所以我想去買塑膠模型，但札幌PARCO百貨公司的POST HOBBY店總是缺貨。我去了好幾次才買到，花了幾個月的時間。

出：異形算是獨一無二的存在吧。之前說異形的英文名稱Alien，大概只會想到「從外面來的東西」這樣的形象，但那部電影讓Alien（異形）變成了兇惡的外星人形象（笑）。

竹：先前的外星人設計大多都是有眼睛、有獠牙的那種。但異形只是在設計上拿掉了眼睛，就變得這麼不可思議的生物了。而且可以從外面看到頭部內側的頭蓋骨。可能是因為寄生在人類身上的關係，所以這裡保留了一些人類的痕跡。

出：張開嘴巴後，裡面還有另一個嘴巴，外形輪廓是又瘦又高且駝背，有些接近庵野喜歡的那種《超人力霸王》的形象。

竹：異形的戲服裡面是一位尼日的視覺藝術家兼演員博拉吉·巴德霍（Bolaji Badejo），可惜他已經去世了。他的演出真的很棒。

出：剛才有聊到將骨骼作為創作主題的話題，不過真要把外骨骼的感覺表現到如此淋漓盡致，異形應該是第一件作品吧。

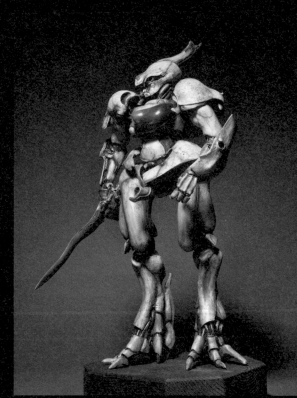

Aura Battler "Sirbine."
from
Byston well stories

出渕裕／《聖戰士丹拜因》「B-CLUB SPECIAL」（1987）封面用插畫 ©創通・サンライズ

——請兩位聊聊關於彼此的作品和工作。

出：自從看過竹谷製作的「究極的丹拜因（究極のダンバイン）」這件作品後，我非常喜歡那個小型靈光機組（Aura Battler）系列，如果有機會在《丹拜因》系列作品中參與任何事情，我都很希望參加，不過首先要看看我是否能做到才行。

竹：十分感謝您。我也想有機會和您一起製作。我在學生時代第一次看到電視上的《丹拜因》，真的很受到震撼。不僅是設計吸引我，而且整個世界觀跟之前的機器人動畫都不相同。雖然出渕老師也參與了動畫，但對我來說，出渕老師在模型雜誌上擔綱的「靈光機組幻想曲（AURA FHANTASM）」單元，更是如同聖經般的存在（笑）。

出：安井尚志他們將動畫和立體造形這兩個領域串連在一起。我認為靈光機組的設計和風格是讓製作造形的人擁有一定程度自由裁量權的。所以，我覺得竹谷你製作的「究極的丹拜因」也嘗試了外形有許多凹凹凸凸的各種變化設計，換句話說就是從素材層面就已經有自己的風格了。

竹：我覺得如果再製作一次，能做出更好的作品。

出：屆時要請你務必接下這個案子！話雖如此，但也許業主根本連我都沒找。這就是大家說的紙上畫大餅吧（笑）。

竹：不管有沒有委託成案，反正我都會一直沉浸在遐想創作當中。

出：我是很想找竹谷幫忙做點什麼造形物，然後再嘗試把它升級到CG，這樣似乎不錯呢？雖然沒有具體計畫，但保持遐想是很重要的。想要這樣做、那樣做、有這樣的東西就好了，那就會變成這樣的世界等等，諸如此類的遐想，我覺得對於創意工作者來說非常重要。所以我們要珍惜遐想的能力。

竹：不像螃蟹和昆蟲那樣的外骨骼，而是真正地使用人類骨骼呢。

出：非常贊同。果然異形就是讓我們留下最深刻印象的作品。

竹：而且我也受到同學寺田克也的影響（笑）。

出：他真是個天才啊。

竹：不得不受到他影響的感覺。韮澤靖對我也是一樣的。雖然說我們同屬一個年代的創作者互相鼓勵成長，但他們實在是太厲害了，讓我不得不受到對方的影響。

出：對方也可能被你的作品所影響，互相激發靈感吧。能跟自己同年代的人一起做同樣領域的事情，真是太好了。除了會讓人更有幹勁外，也會有「試著朝那方向做做看吧？」之類的思維。比如我年輕的時候，跟同年代的河森正治一起做了不少事情，他是年齡相近的好友，經常一起聚會，互相交流「這個好耶！那個也不錯呀！」之類的話，還一起去看戲劇和築波的科學展覽。

竹：身邊有這樣的人真的很重要呢。他們不僅能給予影響，還能刺激靈感。

出：緣分確實很重要。即使經過三十年，一些微小的緣分仍然持續著，甚至現在也是重要的人際關係。所以，趁著年輕，結交能夠互相給予刺激的人，這也是很重要的。

竹：自如果自己真的想朝著這個方向前進，最好不要猶豫直接去做。朝向自己想去的地方邁進，我相信一定會有很多緣分降臨。

出：能夠一起分享自己想做的事情，真是太好了。朋友真的很重要。

竹谷隆之／《聖戰士丹拜因》「B-CLUB SPECIAL」（1987）封面用插畫 ©創通・サンライズ

竹：堅持畫畫或是做做東西，這樣就能看到接下來要做的東西了。我受到出渕老師的影響很大。《B-CLUB》這本刊物是我學生時代發行的，可以說我是看著這本雜誌長大的。大概也在這個時期，我開始購買、製作塑膠模型。

出：據說受限於當時的技術，很難製造能夠重現聖戰士丹拜因的模型，想想有點可惜呢。

竹：是的，但對我來說也許那樣是好的。畢竟這樣才留下了自由創作的空間。

出：有空間，才能有機會去改編設計，並且讓設計更加完善。

竹：我會想嘗試將原本的特徵經過怎麼樣的改造，創造出自己獨特的形狀，也試著將其描繪出來。從這個意義上講，現在的作品都沒有什麼我們可以介入的空間了（笑）。

出：像《電腦奇俠》的DARK機器人，現在看起來很有特色，但基本上到處都留下了空間（笑）。

竹：在冬天積雪的時候，我也會用凝結的雪捏成像是電腦黑魔或是機器人之類的角色。

——最後，請兩位分享一下在生物造形方面什麼是最重要的事情。

出：最重要的事情是要有愛心。對於事物的尊重當然也很重要，但是還要有喜愛的心情。對於自己創作的原創作品當然也是如此，如果是以過去的作品作為題材進行設計的話，也必須要對其懷有愛心才行。對於自己過去投入感情的作品來說，除了自己之外，也有許多其他人會對其懷抱愛情。一定會有人以和我們不同的方法及形式來表達愛心。也許我們不能讓所有人都滿意，但只要將我們的愛心落實到讓更多人說出「啊，就是這個感覺啊」的感受這一點即可。我認為那份帶著尊重的愛心是非常重要的。

竹：我經常問自己，現在正在進行的設計，是不是我真正喜歡的？有時候也會有不喜歡的時候，但這時只有不斷去調整，直到喜歡為止。即使我自己喜歡了，也有可能很多時候在大多數人的眼中看來「完全不行」的。畢竟有一部分人是原則主義者，所以我認為這種狀態是無可奈何的。但如果能夠對原始作品有愛心，那一定能夠看到想要達到的目標。我是希望能夠傳達出「但是這個作品還有這樣的修改方式哦」的境界。

文本＆訪問：神武団四郎・編輯部

竹谷隆之 Takayuki Takeya
1963年12月10日出生於北海道。
造形家。擅長製作影像、遊戲、玩具等方面的角色設計、衍生設計以及造形製作。作品集《竹谷隆之 畏怖の造形（繁中版 北星圖書出版）》深受好評發售中。

出渕 裕 Yutaka Izubuchi
1958年出生於東京。日本具代表性的機器人和角色設計師，並在動畫導演、角色設計師、漫畫家、插畫家等各種領域活躍的創作者。

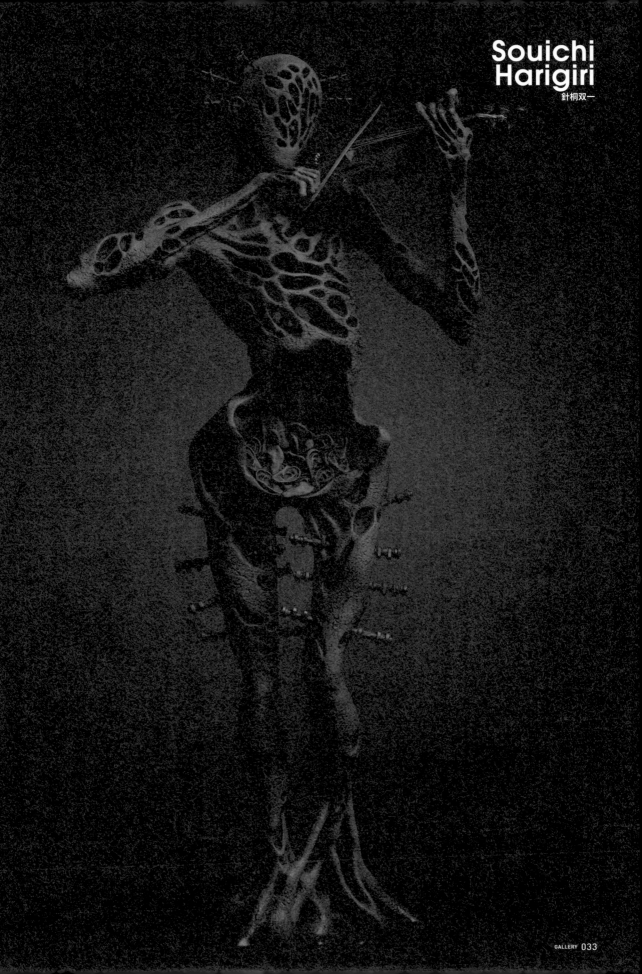

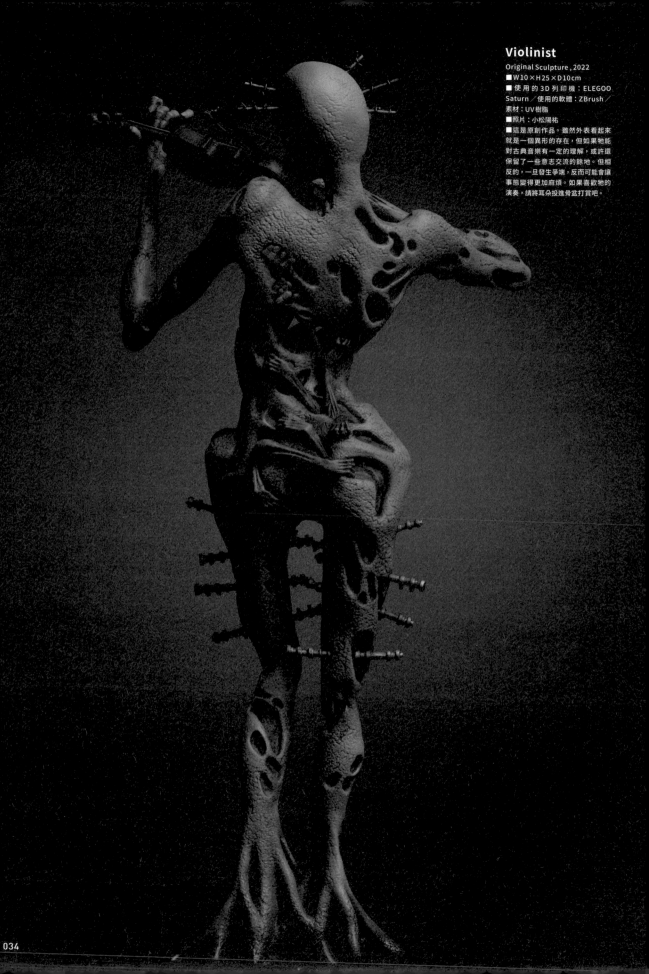

Violinist

Original Sculpture , 2022
■ W10×H25×D10cm
■ 使用的 3D 列印機：ELEGOO Saturn ／使用的軟體：ZBrush ／素材：UV 樹脂
■ 照片：小松陽祐
■ 這是原創作品。雖然外表看起來就是一個異形的存在，但如果牠能對古典音樂有一定的理解，或許還保留了一些意志交流的餘地。但相反的，一旦發生爭端，反而可能會讓事態變得更加麻煩。如果喜歡牠的演奏，請將耳朵投進骨盆打賞吧。

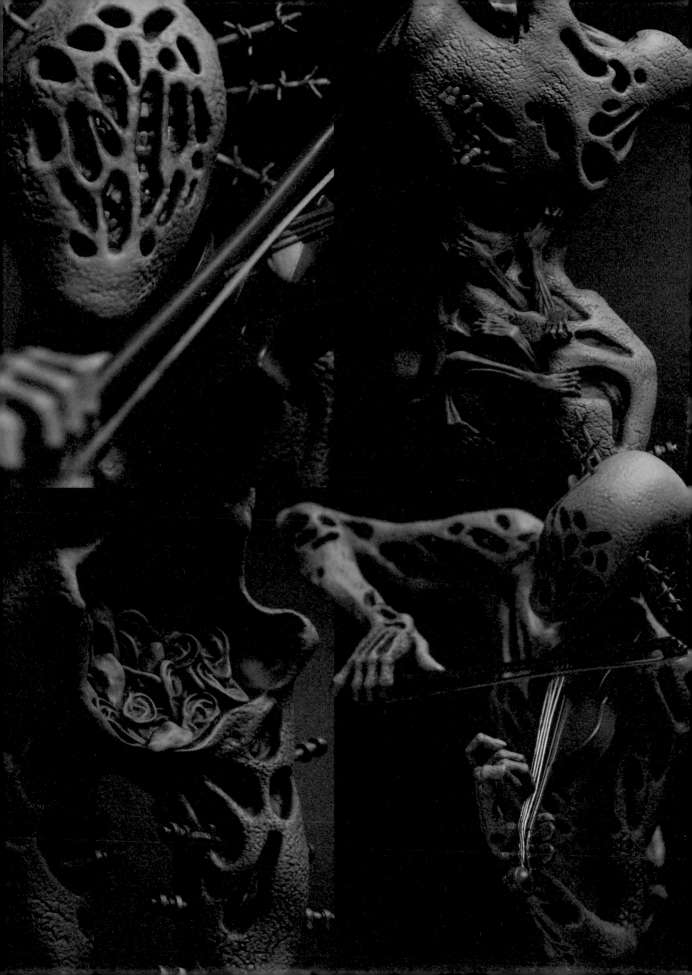

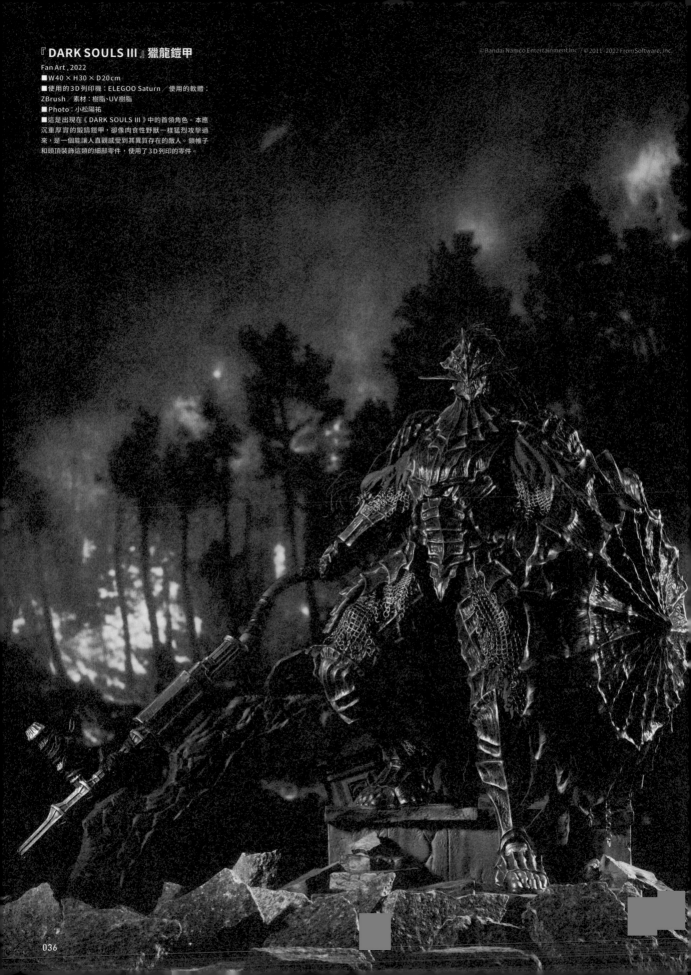

『**DARK SOULS III**』獵龍鎧甲

Fan Art , 2022

■W40 × H30 × D20cm

■使用的3D列印機：ELEGOO Saturn／使用的軟體：
ZBrush／素材：樹脂、UV樹脂

■Photo：小松陽祐

■這是出現在《DARK SOULS III》中的首領角色。本應
沉重厚實的鍛鑄鎧甲，卻像肉食性野獸一樣猛烈攻擊過
來，是一個能讓人直觀感受到其異質存在的敵人。鎖帷子
和頭頂裝飾這類的細部零件，使用了3D列印的零件。

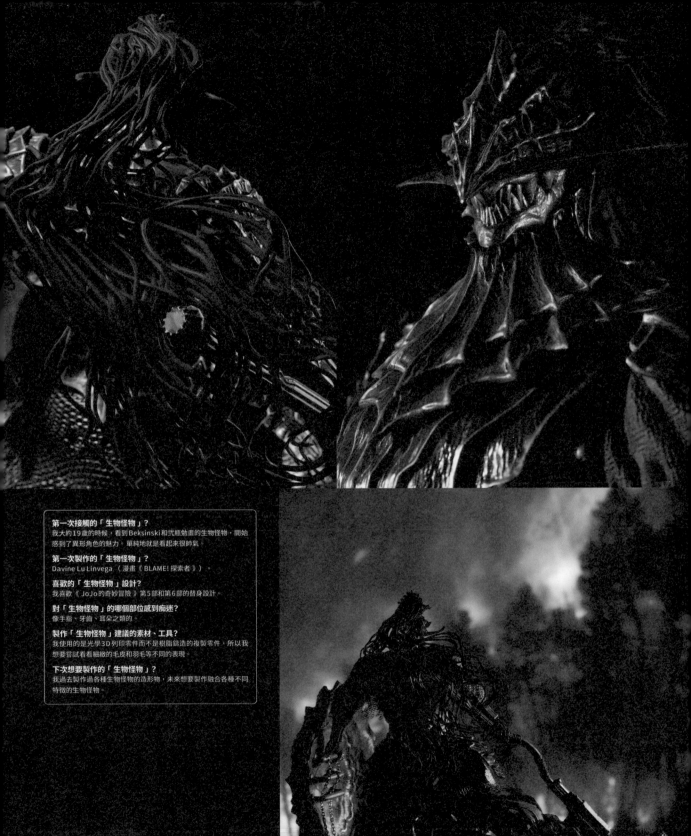

第一次接觸的「生物怪物」？
我大約19歲的時候，看到Beksinski和弌瓶勉畫的生物怪物，開始
感到了異形角色的魅力。單純地就是看起來很帥氣。

第一次製作的「生物怪物」？
Davine Lu Linvega（漫畫《BLAME! 探索者》）。

喜歡的「生物怪物」設計？
我喜歡《JoJo的奇妙冒險》第5部和第6部的替身設計。

對「生物怪物」的哪個部位感到痴迷？
像手指、牙齒、耳朵之類的。

製作「生物怪物」建議的素材、工具？
我使用的是光學3D列印零件而不是樹脂鑄造的複製零件，所以我
想要嘗試看看細緻的毛皮和羽毛等不同的表現。

下次想要製作的「生物怪物」？
我過去製作過各種生物怪物的造形物，未來想要製作融合各種不同
特徵的生物怪物。

針桐双一（Souichi Harigiri）
新銳的造形創作者。只要是自己認
為有吸引力的東西，不論類型，都
會去製作。以2022年的時間點來
說，雕塑方式的比例大約是2成手
工雕塑，8成數位雕塑。手工雕塑
時使用的素材是Sculpey黏土及
環氧樹脂補土，在數位雕塑時使用
的軟體是ZBrush。

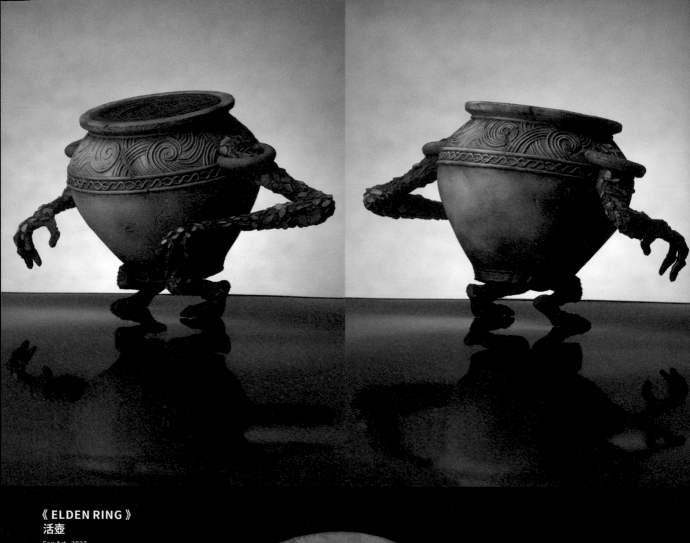

《ELDEN RING》
活壺

Fan Art , 2022

■W10×H10×D10cm

■使用的3D列印機：ELEGOO Saturn／使用的軟體：ZBrush／素材：樹脂

■照片：小松陽祐

■這是在《ELDEN RING》中登場的生物怪物，看起來很可愛，但實際上內部裝著的是死肉。製作時我特別注重手腳表面的陶片造形表現。

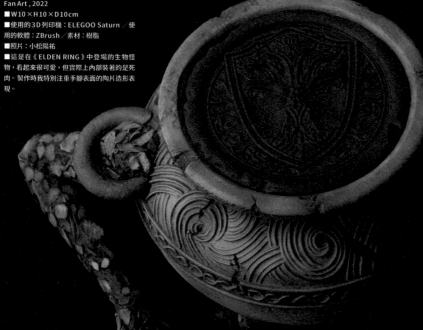

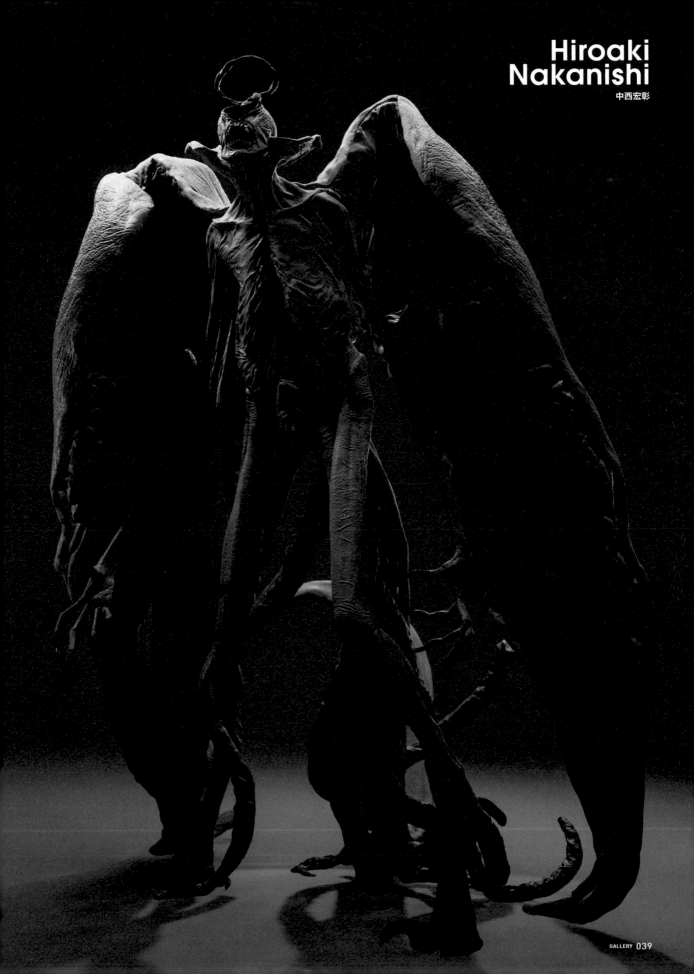

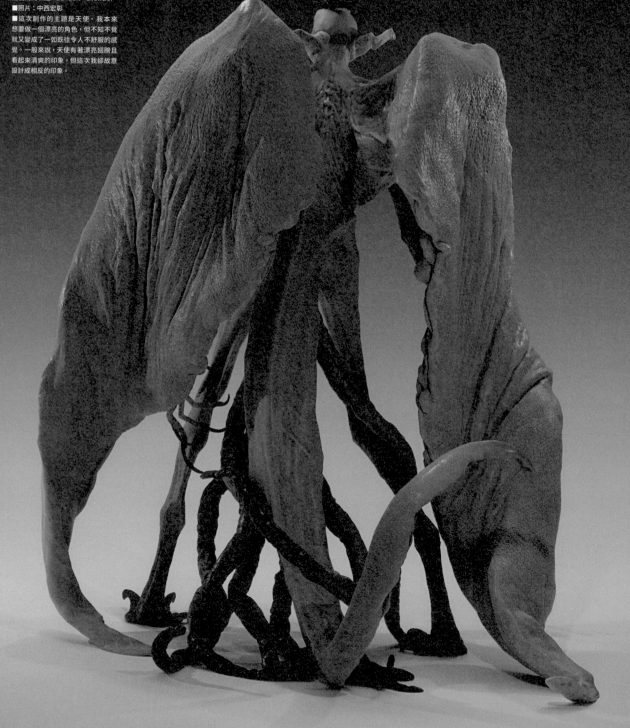

ANGELO

Original Sculpture, 2022

■使用的軟體：ZBrush、Blender
■照片：中西宏彰
■這次創作的主題是天使。我本來
想要做一個漂亮的角色，但不知不覺
就又變成了一如既往令人不舒服的感
覺。一般來說，天使有著漂亮翅膀且
看起來清爽的印象，但這次我卻故意
設計成相反的印象。

中西宏彰（Hiroaki Nakanishi）
角色藝術工作者。造形創作者。1993年出生。以擁
有解剖學說服力的造形為宗旨，創作各種虛構角色。
從小受到特攝作品和外國電影的影響，展現出具備英
雄氣質且黑暗的世界觀。離開長年工作的遊戲公司
後，於2022年開始以自由藝術工作者的身分，正式
展開藝術活動。

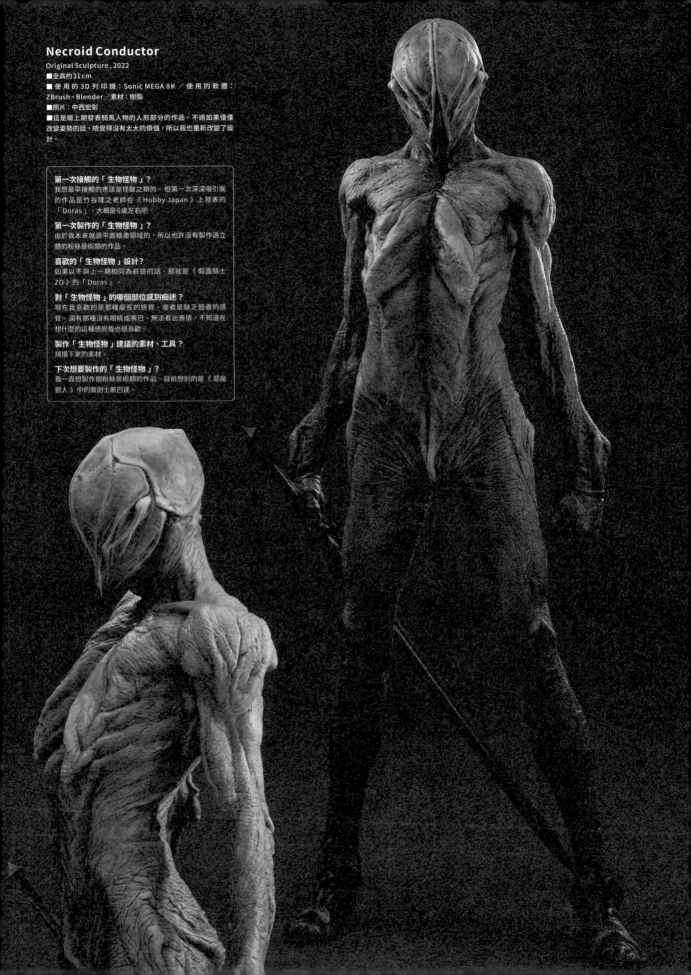

Necroid Conductor

Original Sculpture , 2022

■全高約31cm
■ 使 用 的 3 D 列 印 機 : Sonic MEGA 8K ／ 使 用 的 軟 體 :
ZBrush、Blender ／素材：樹脂
■照片：中西宏彰
■這是繼上期發表騎馬人物的人形部分的作品。不過如果僅僅
改變姿勢的話，總覺得沒有太大的價值，所以我也重新改變了設
計。

第一次接觸的「生物怪物」？
我想最早接觸的應該是怪獸之類的。但第一次深深吸引我
的作品是竹谷隆之老師在《Hobby Japan》上發表的
「Doras」，大概是6歲左右吧。

第一次製作的「生物怪物」？
由於我本來就是平面繪畫領域的，所以也許沒有製作過立
體的粉絲藝術類的作品。

喜歡的「生物怪物」設計？
如果以不與上一期相同為前提的話，那就是《假面騎士
ZO》的「Doras」。

對「生物怪物」的哪個部位感到痴迷？
現在我喜歡的是那種瘦長的感覺，或者是缺乏營養的感
覺。還有那種沒有眼睛或嘴巴、無法看出表情，不知道在
想什麼的這種感覺我也很喜歡。

製作「生物怪物」建議的素材、工具？
掃描下來的素材。

下次想要製作的「生物怪物」？
我一直想製作個粉絲藝術類的作品，目前想到的是《惡魔
獵人》中的魔劍士斯巴達。

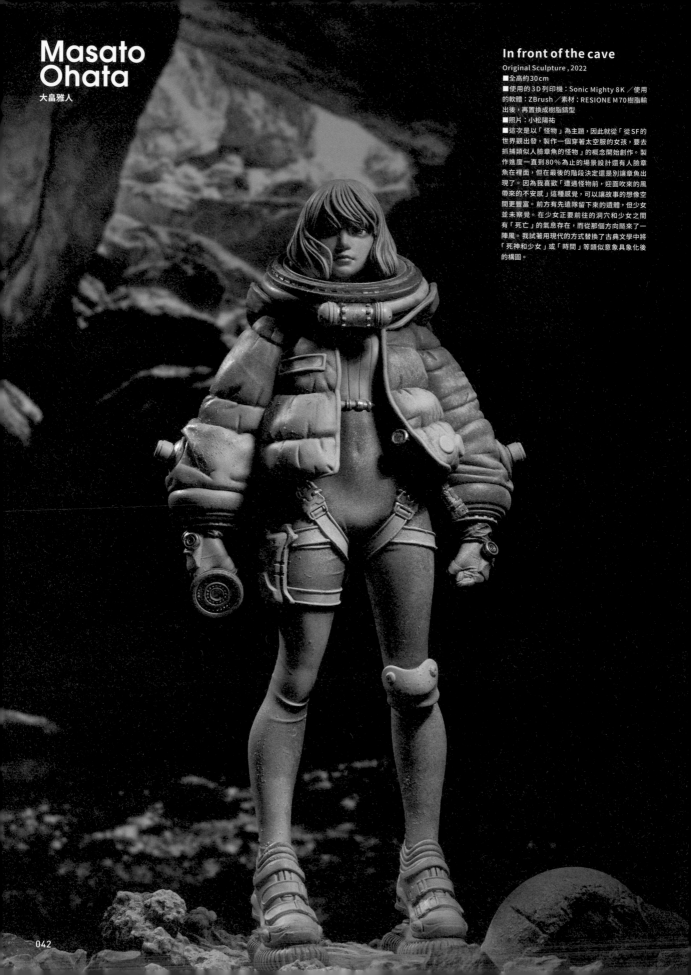

Masato Ohata

大畠雅人

In front of the cave

Original Sculpture , 2022

■全高約30cm

■使用的3D列印機：Sonic Mighty 8K ／使用
的軟體：ZBrush ／素材：RESIONE M70樹脂輸
出後，再置換成樹脂鑄型

■照片：小松陽祐

■這次是以「怪物」為主題，因此就從「從SF的
世界觀出發，製作一個穿著太空服的女孩，要去
抓捕類似人臉章魚的怪物」的概念開始創作。製
作進度一直到80％為止的場景設計還有人臉章
魚在裡面，但在最後的階段決定還是別讓章魚出
現了。因為我喜歡「遭遇怪物前，迎面吹來的風
帶來的不安感」這種感覺，可以讓故事的想像空
間更豐富。前方有先遣隊留下來的遺體，但少女
並未察覺。在少女正要前往的洞穴和少女之間
有「死亡」的氣息存在，而從那個方向颳來了一
陣風。我試著用現代的方式替換了古典文學中將
「死神和少女」或「時間」等類似意象具象化後
的構圖。

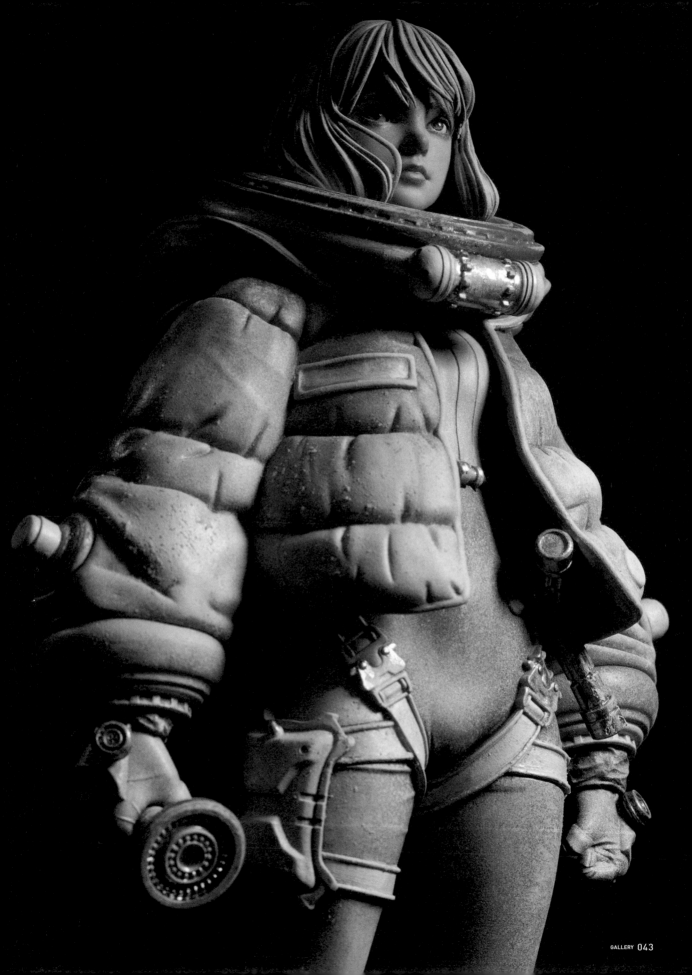

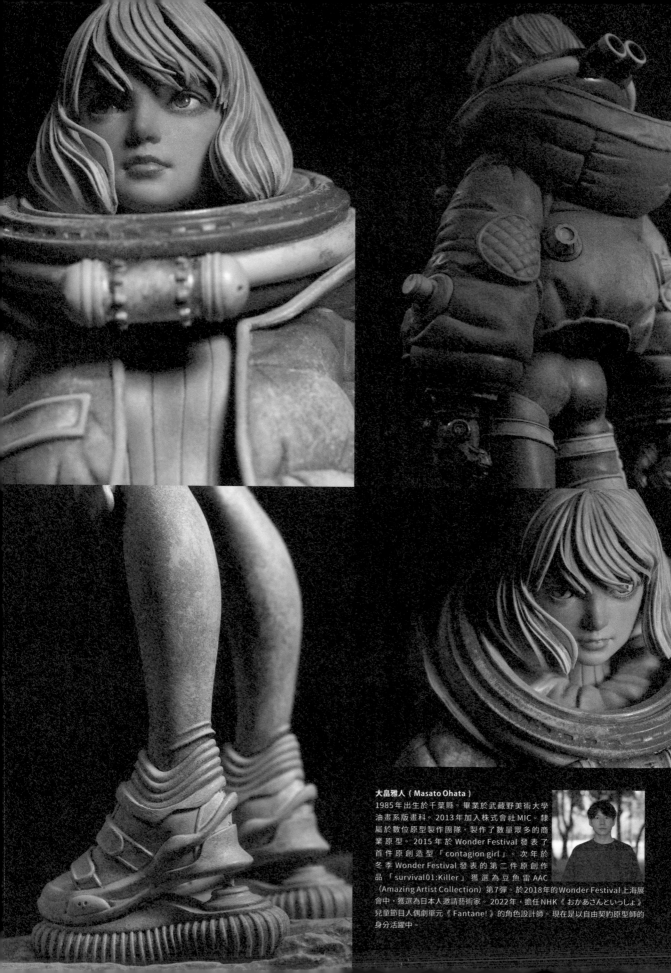

大畠雅人（Masato Ohata）
1985 年出生於千葉縣。畢業於武藏野美術大學
油畫系版畫科。2013 年加入株式會社 MIC。隸
屬於數位原型製作團隊，製作了數量眾多的商
業原型。2015 年於 Wonder Festival 發表了
首件原創造型「contagion girl」。次年於
冬季 Wonder Festival 發表的第二件原創作
品「survival01:Killer」獲選為豆魚雷 AAC
（Amazing Artist Collection）第7彈。於2018年的Wonder Festival上海展
會中，獲選為日本人邀請藝術家。2022年，擔任NHK《おかあさんといっしょ》
兒童節目人偶劇單元《Fantane!》的角色設計師。現在是以自由契約原型師的
身分活躍中。

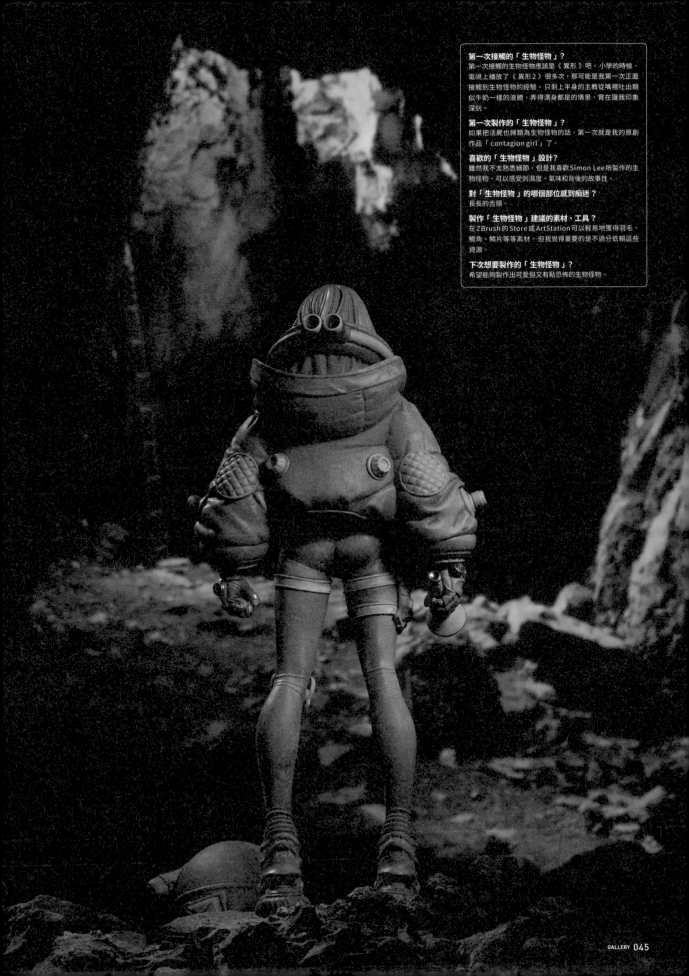

第一次接觸的「生物怪物」？
第一次接觸的生物怪物應該是《異形》吧。小學的時候，電視上播放了《異形2》很多次，那可能是我第一次正面接觸到生物怪物的經驗。只剩上半身的主教從嘴裡吐出類似牛奶一樣的液體，弄得滿身都是的情景，實在讓我印象深刻。

第一次製作的「生物怪物」？
如果把活屍也歸類為生物怪物的話，第一次就是我的原創作品「contagion girl」了。

喜歡的「生物怪物」設計？
雖然我不太熟悉細節，但是我喜歡Simon Lee所製作的生物怪物，可以感受到濕度、氣味和背後的故事性。

對「生物怪物」的哪個部位感到痴迷？
長長的舌頭。

製作「生物怪物」建議的素材、工具？
在ZBrush的Store或ArtStation可以輕易地獲得羽毛、觸角、鱗片等等素材。但我覺得重要的是不過分依賴這些資源。

下次想要製作的「生物怪物」？
希望能夠製作出可愛但又有點恐怖的生物怪物。

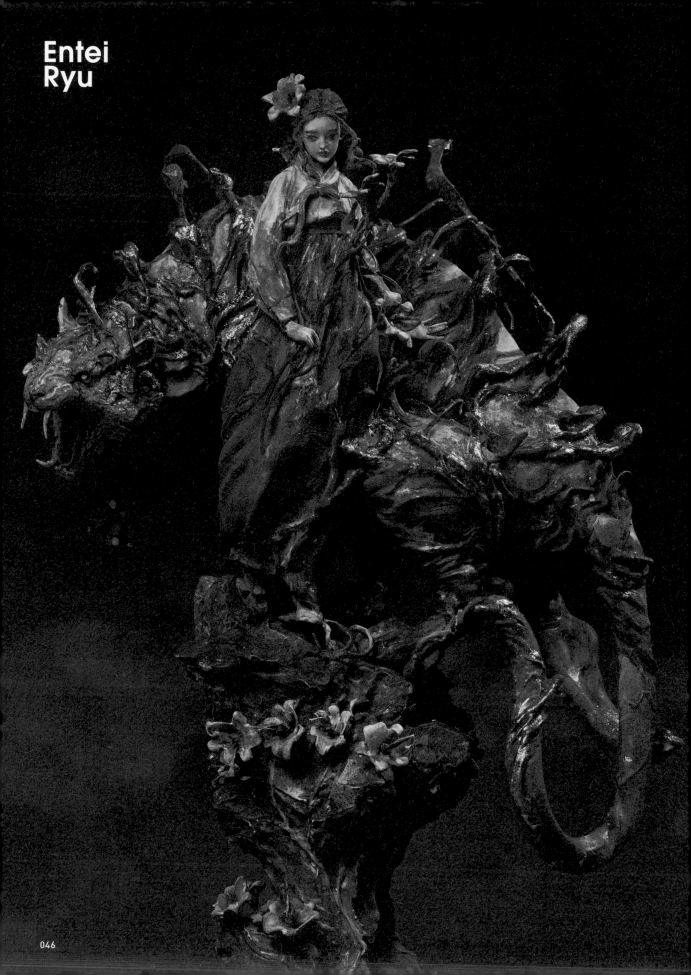

Entei
Ryu

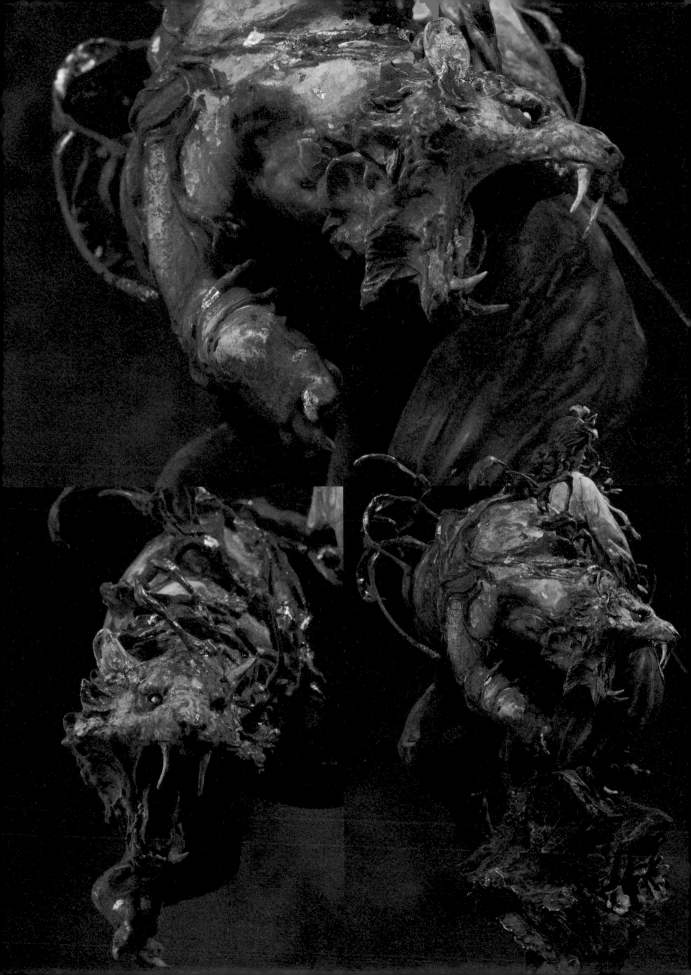

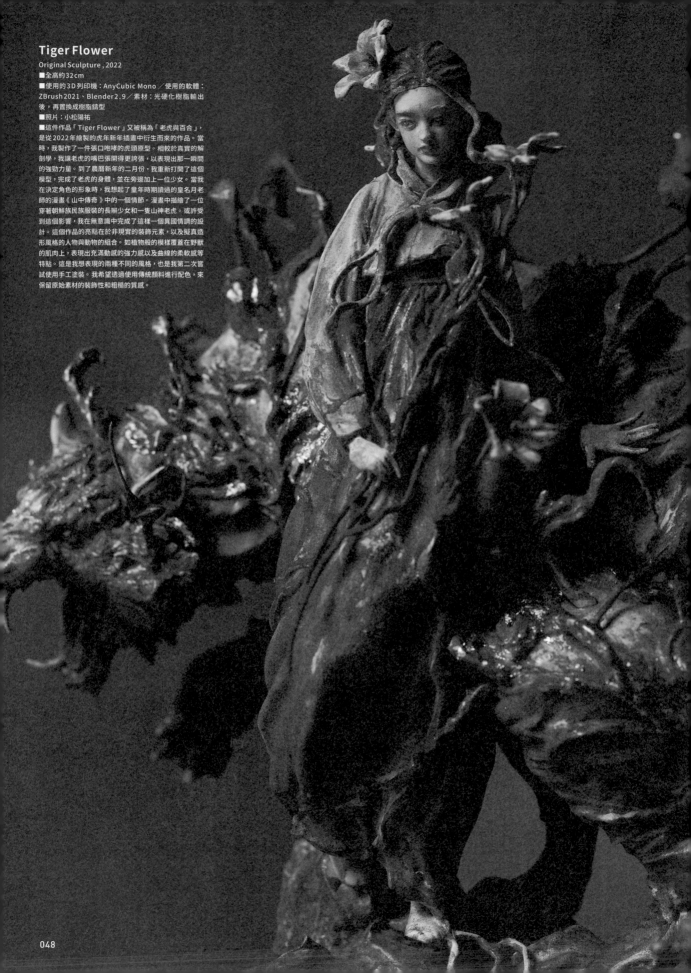

Tiger Flower

Original Sculpture , 2022

■全高約32cm
■使用的3D列印機：AnyCubic Mono ／使用的軟體：ZBrush2021、Blender2.9／素材：光硬化樹脂輸出後，再置換成樹脂鑄型
■照片：小松陽祐
■這件作品「Tiger Flower」又被稱為「老虎與百合」，是從2022年繪製的虎年新年插畫中衍生而來的作品。當時，我製作了一件張口咆哮的虎頭原型。相較於真實的解剖學，我讓老虎的嘴巴張開得更誇張，以表現出那一瞬間的強勁力量。到了農曆新年的二月份，我重新打開了這個模型，完成了老虎的身體，並在旁邊加上一位少女。當我在決定角色的形象時，我想起了童年時期讀過的皇名月老師的漫畫《山中傳奇》中的一個情節。漫畫中描繪了一位穿著朝鮮族民族服裝的長辮少女和一隻山神老虎。或許受到這個影響，我在無意識中完成了這樣一個異國情調的設計。這個作品的亮點在於非現實的裝飾元素，以及擬真造形風格的人物與動物的組合。如植物般的模樣覆蓋在野獸的肌肉上，表現出充滿動感的強力感以及曲線的柔軟感等特點。這是我想表現的兩種不同的風格，也是我第二次嘗試使用手工塗裝。我希望透過使用傳統顏料進行配色，來保留原始素材的裝飾性和粗糙的質感。

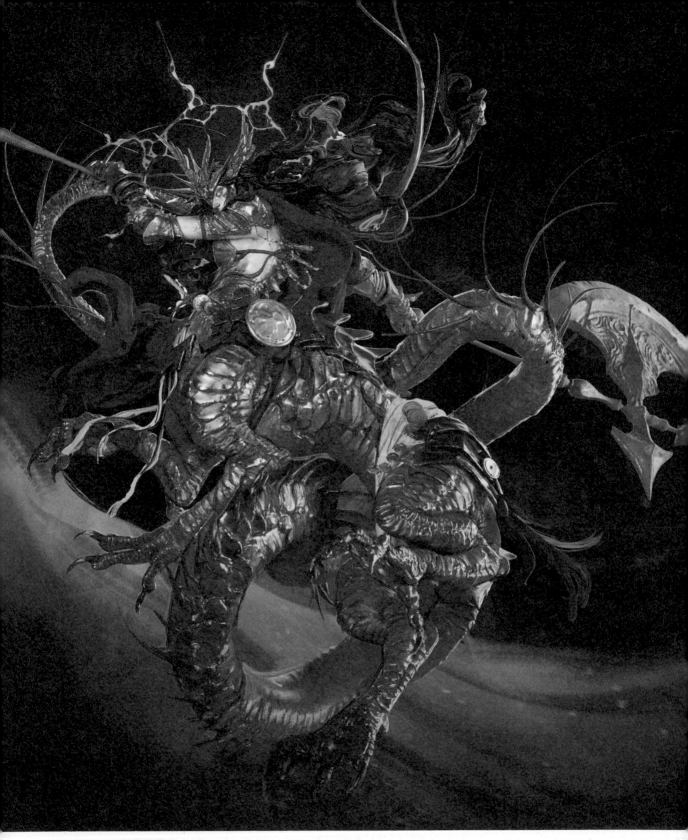

Golden Rhine 萊茵的黃金

Original Sculpture , 2022
■ 使用的軟體：ZBrush 2021、Blender 2.9、Substance Painter
■ Render：Entei Ryu
■ 這件作品是我目前統稱為「奇美拉（嵌合體）」半人半獸系列作品的一部分。我製作了魚、鳥、馬、獅，以及這次的德瑞克龍 （Drake）。德瑞克龍是一種四隻腳，沒有翅膀的西方龍。作品的名稱是「萊茵的黃金」，靈感來自華格納的《尼伯龍根的指環》中出現 的女武神的形象。金色的鱗片、強壯的女性身體、盔甲和巨大的斧頭。其中也部分使用了維京的設計元素。這件作品的製作過程將會發 表於美國 Learn Squared 的講座中，介紹我的生物怪物造形工作流程。

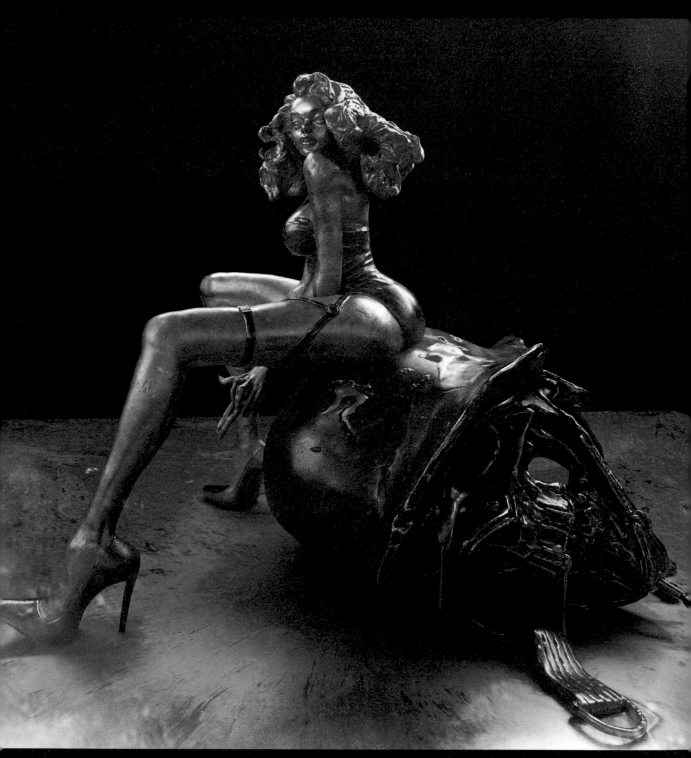

Majestic Percht
Sculpture for Ashley Wood , 2022

■全高約40cm

■使用的3D列印機：AnyCubic Mono ／使用的軟體：ZBrush 2021、Blender 2.9、Substance Painter ／素材：光硬化樹脂輸出後，再置換成樹脂鑄型

■Render：Entei Ryu

■上色：Entei Ryu

■這件作品來自插畫家Ashley Wood所描繪的大型機械和女性結合的系列作品「PET METAL」的其中一作。原本我就喜歡Ashley自由奔放的筆觸和風格，認為將他多有餘白的作品風格以立體表現出來是一件很有趣的挑戰，便發出邀請與他合作。這件雕塑與其說是將2D原畫3D化呈現，不如說是用我的個人風格來將他筆下的角色進行二次創作。由於Ashley畫作中的變形表現在轉換成立體語言中容易變得不自然，因此嘗試將角色和世界觀依照我自己的方式來進行重新詮釋和變形。正是由於這樣的坦率面對以及彼此個人風格的碰撞，才會創造出這件獨特而有趣的作品。像平常一樣，將造形製作得更有真實感，同時誇張了外形輪廓和人類的身體比例，希望能夠展現更多性感的金髮美女的魅力、身材以及散放出來的光芒。細節方面特別注重配合角色的氣質，並在臉部的造形下了功夫。由於原畫中沒有出現手部，因此設計了這個比槍的手勢，希望能同時展現「美麗和危險共存」的感覺。在上色方面，雖然原作沒有這樣的設計，但選擇以舊化的金屬質感為基礎進行了彩繪。這也是我對這個系列插畫的個人情感投入所在。既堅硬又柔軟，既冷酷又熱烈，既美麗又危險，呈現出女性和機器融合的感覺。

CONCEPT AND DESIGN BY ASHLEY WOOD　SCULPTURED BY ENTEI RYU　PROTOTYPE SHOWN IS NOT FINAL

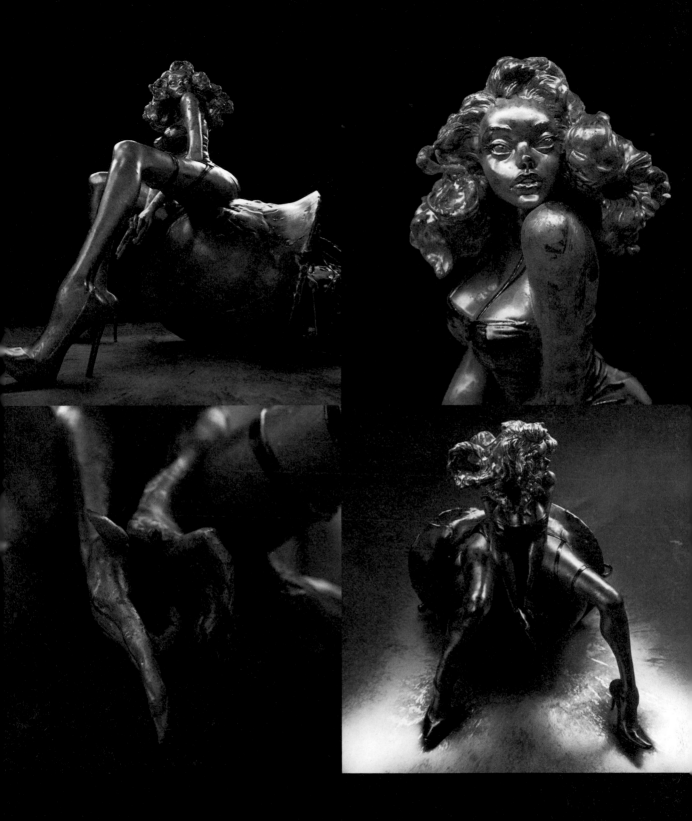

Entei Ryu
1993年生,概念藝術家,數位造形藝術家。專
攻建築學並畢業於東京大學,畢業後主要從事
遊戲和電影的概念藝術創作,也參與雕刻、插
畫、時尚設計等工作。自 2021 年起開始參加
Wonder Festival 活動。
Twitter: @BadZrlwt

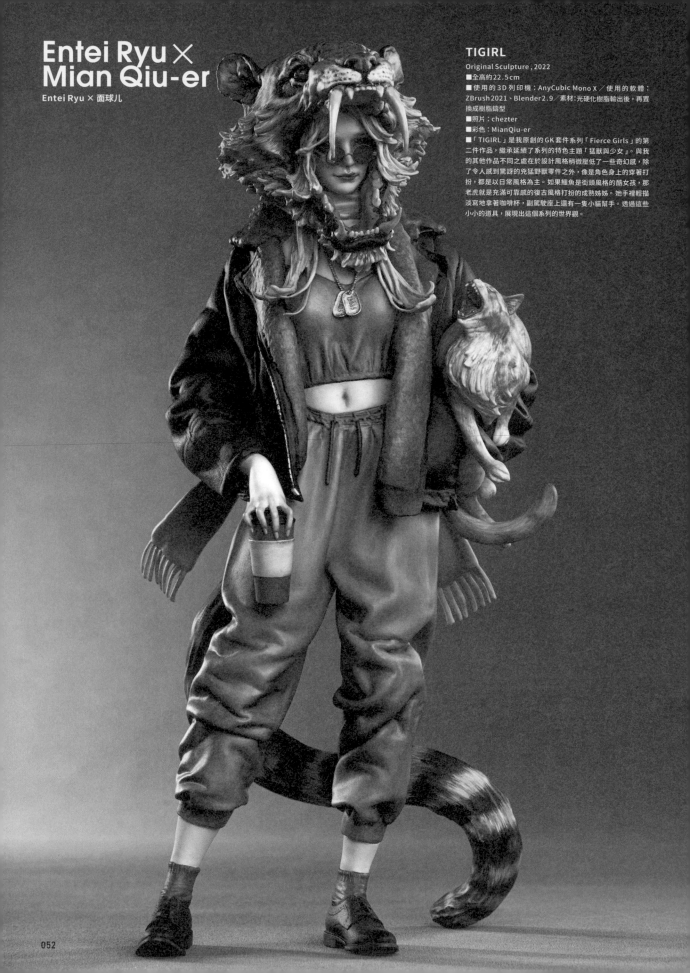

Entei Ryu×
Mian Qiu-er

Entei Ryu × 面球儿

TIGIRL

Original Sculpture , 2022

■全高約22.5cm
■ 使用的3D列印機：AnyCubic Mono X ／使用的軟體：
ZBrush2021、Blender2.9 ／素材:光硬化樹脂輸出後，再置
換成樹脂鑄型
■照片：chezter
■彩色：MianQiu-er
■「TIGIRL」是我原創的GK套件系列「Fierce Girls」的第
二件作品，繼承延續了系列的特色主題「猛獸與少女」。與我
的其他作品不同之處在於設計風格稍微壓低了一些奇幻感，除
了令人感到驚訝的兇猛野獸零件之外，像是角色身上的穿著打
扮，都是以日常風格為主。如果鱷魚是街頭風格的酷女孩，那
老虎就是充滿可靠感的復古風格打扮的成熟姊姊。她手裡輕描
淡寫地拿著咖啡杯，副駕駛座上還有一隻小貓幫手。透過這些
小小的道具，展現出這個系列的世界觀。

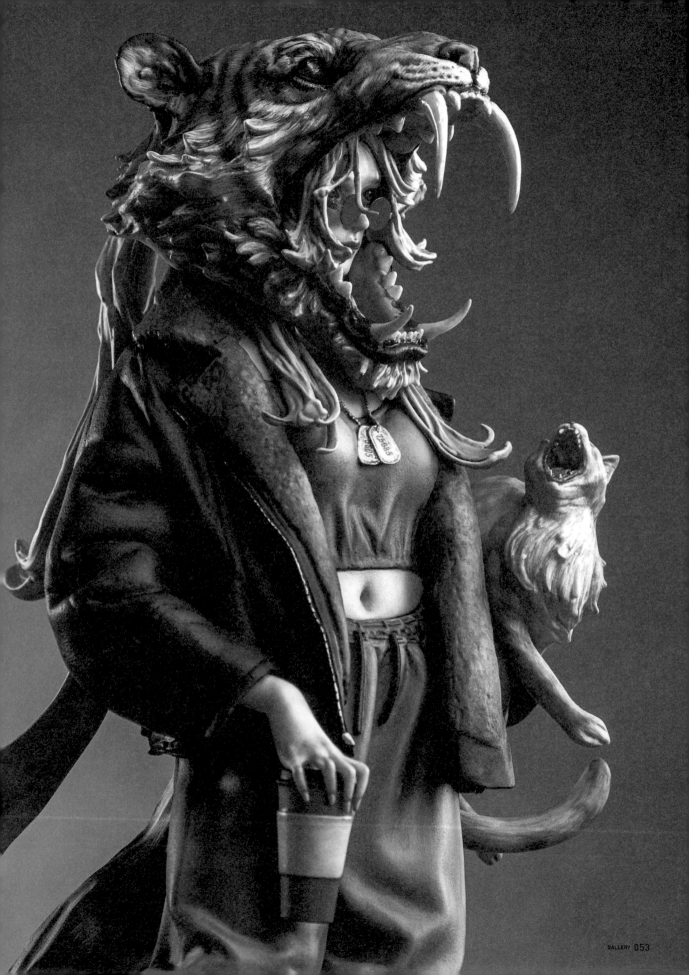

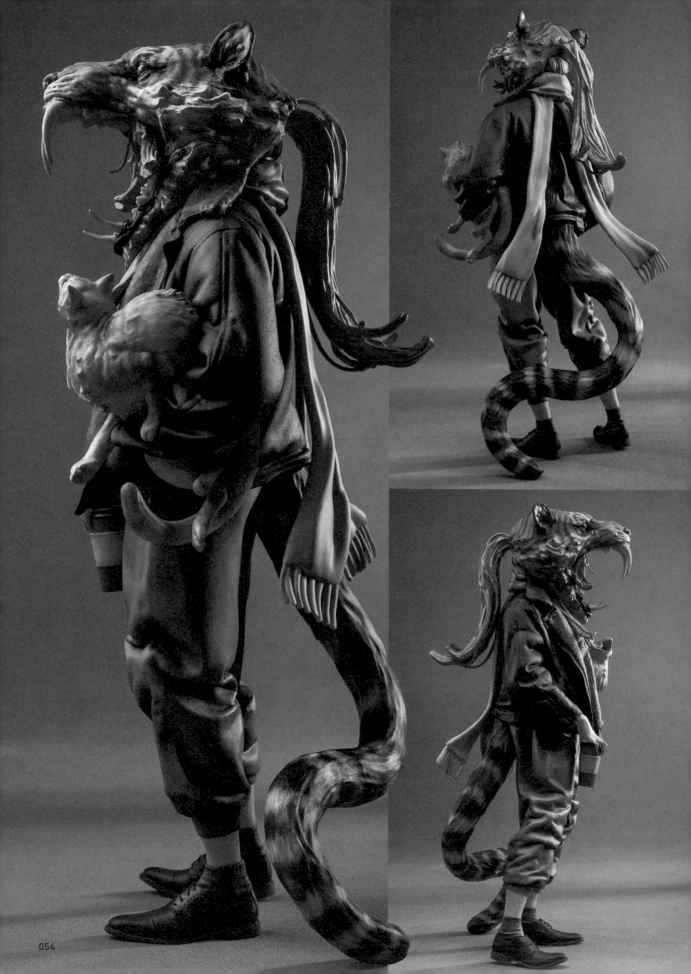

SHARKID

Original Sculpture , 2022

■全高約19cm
■使用的3D列印機：AnyCubic Mono／使用的軟
體：ZBrush2021、Blender2.9／素材：光硬化樹
脂輸出後，再置換成樹脂鑄型
■照片：chezter
■彩色：MianQiu-er
■這是「Fierce Girls」系列的第三件作品。這個系
列的初期，選擇了比較受歡迎的動物，但如果設計太
過可預測，就不會有趣，所以我在人類的部分也加入
了一些變化。比方說第二作品的老虎是搭配了身材
高大的姐姐，而這第三件作品的鯊魚雖然是獸頭尺寸
最大的作品，但人類部分卻反過來搭配了個子矮小的
小學生。系列名稱雖然是「Girls」，但這個鯊魚孩子
說不定是個男孩。因為是小孩子，所以暫時沒有性別
之分。至於細節方面，像是背包上的章魚玩偶，或是
口袋裡的小魚，一邊想像角色的樣貌，一邊製作的過
程是很有趣的地方。明明是在陸地上行走，這孩子的
頭髮卻像是在水中漂浮著。這些戴著動物帽子的孩子
們，到底是什麼不可思議的生物呢？

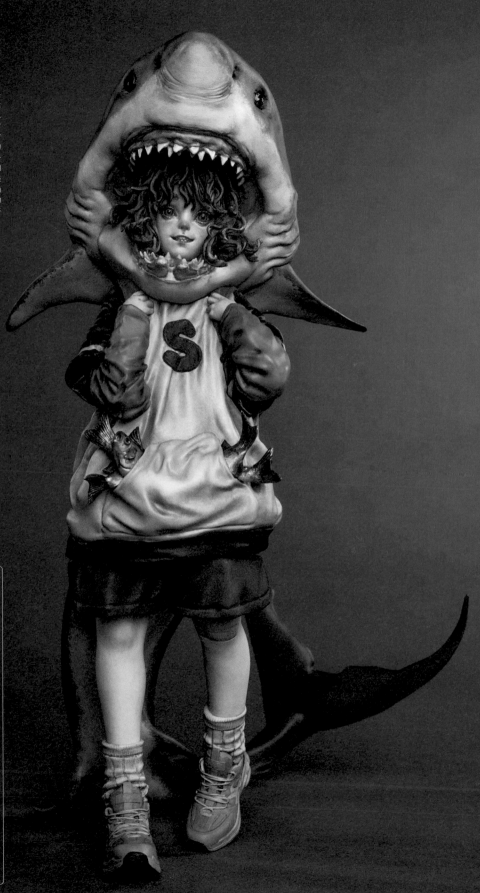

第一次接觸的「生物怪物」？
我不知道是否可以稱之為生物怪物，但我第一次
看到後感到心動的是菊草葉《精靈寶可夢》。
像素圓形畫風、圓滾滾地好可愛，腳下的白色部
分也很迷人。特別是第二階段的形象看起來像
是腕龍或雷龍般的設計，我從小就喜歡長脖子的
恐龍，因此對牠一見鍾情了。但是自從像素畫
風的時代過後，對菊草葉的喜愛就有點冷淡了。

第一次製作的「生物怪物」？
是一條西方龍。類似於早年的西方童話故事書
中所繪製的龍的形象。

喜歡的「生物怪物」設計？
《魔戒》中的墮落妖獸（戒靈的寵物）。當我
還是小孩時看過這部電影，留下了深刻的印象，
自從我開始從事龍的設計工作以來，一直都有在
參考這部電影的角色設計。

對「生物怪物」的哪個部位感到痴迷？
像是牙齒、手腕、腳踝、關節處、尾巴等等。
那些有強弱變化和對比的部位。

製作「生物怪物」建議的素材、工具？
在數位雕塑方面，我最喜歡的是ZBrush的
SnakeHook筆刷。對於經常使用ZBrush的人
來說，這應該已經很熟悉了。

下次想要製作的「生物怪物」？
是《烙印勇士》中的索特，我打算和古力菲斯一
起製作。也想要再製作「Fierce Girls」系列的
各種新的動物。

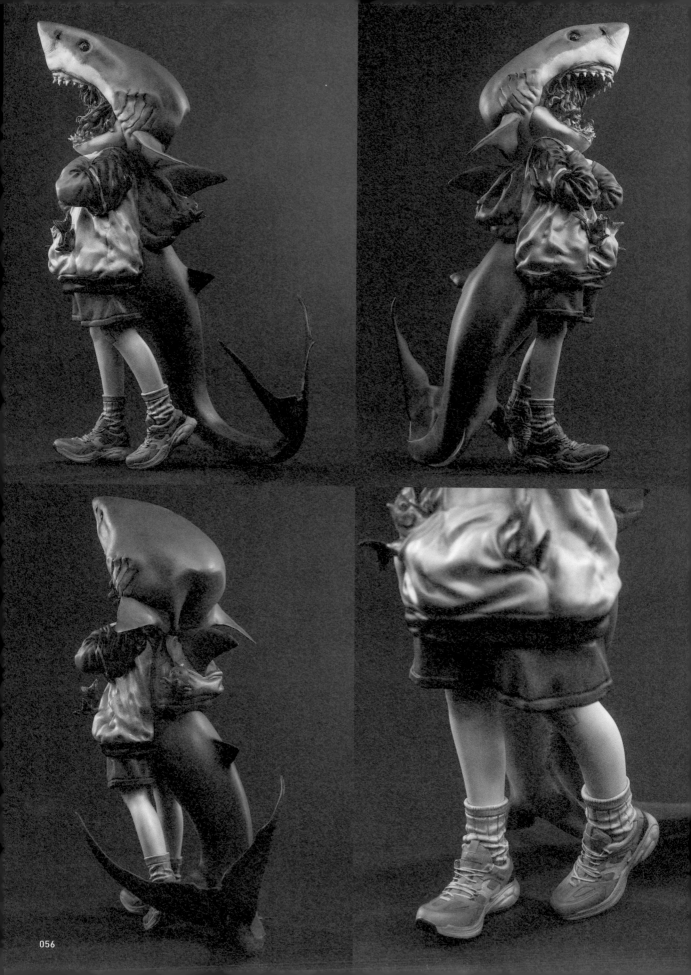

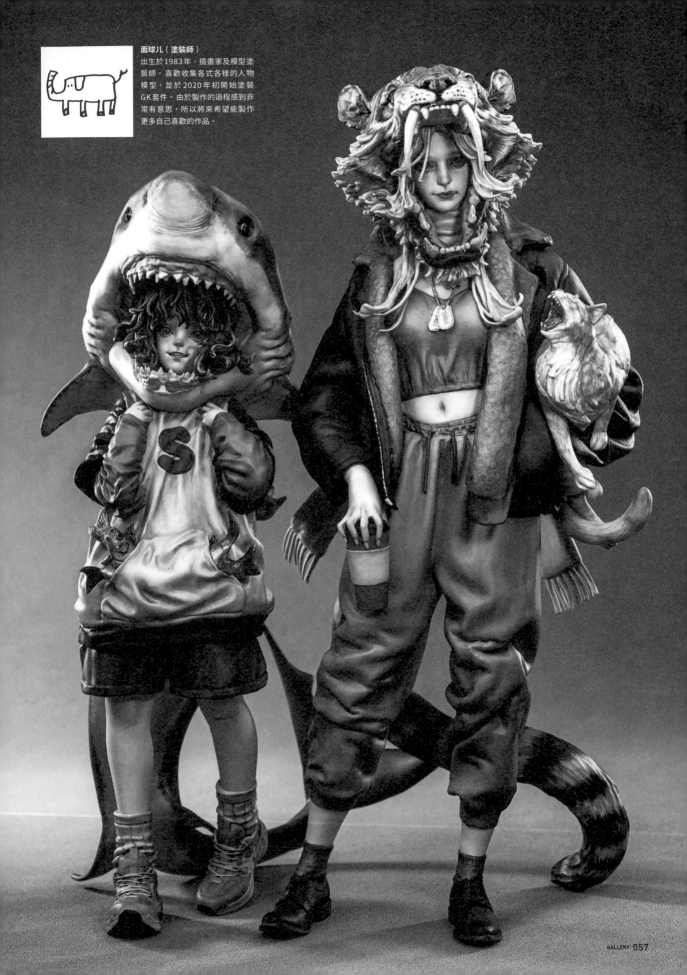

面球儿（塗裝師）
出生於 1983 年，插畫家及模型塗
裝師。喜歡收集各式各樣的人物
模型，並於 2020 年初開始塗裝
GK套件。由於製作的過程感到非
常有意思，所以將來希望能製作
更多自己喜歡的作品。

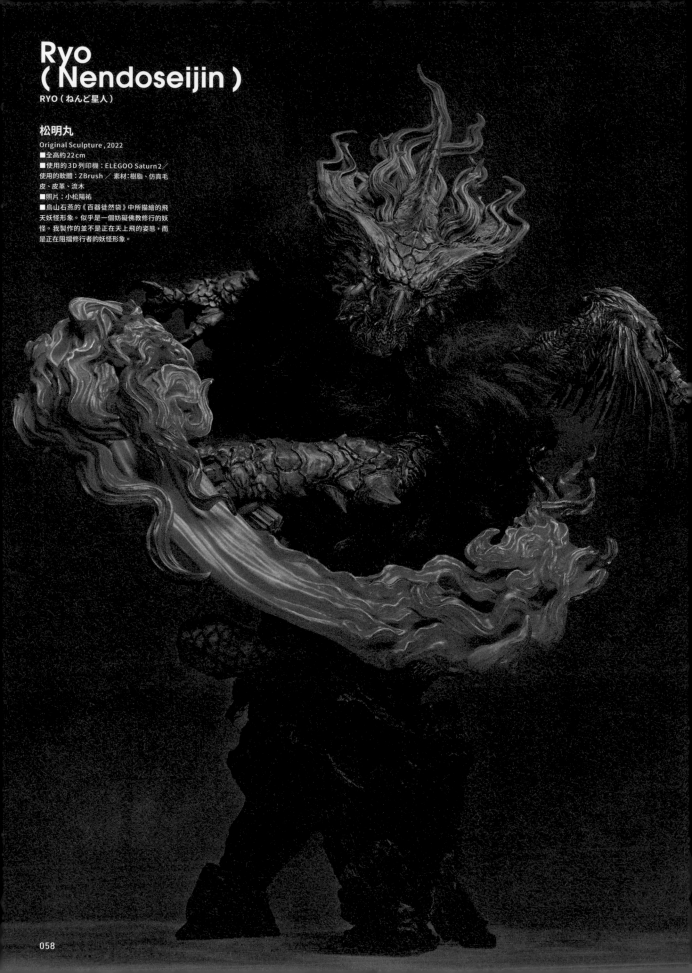

Ryo
(Nendoseijin)
RYO（ねんど星人）

松明丸
Original Sculpture , 2022
■全高約22cm
■使用的3D列印機：ELEGOO Saturn2／
使用的軟體：ZBrush ／ 素材：樹脂、仿真毛
皮、皮革、流木
■照片：小松陽祐
■鳥山石燕的《百器徒然袋》中所描繪的飛
天妖怪形象。似乎是一個妨礙佛教修行的妖
怪。我製作的並不是正在天上飛的姿態，而
是正在阻擋修行者的妖怪形象。

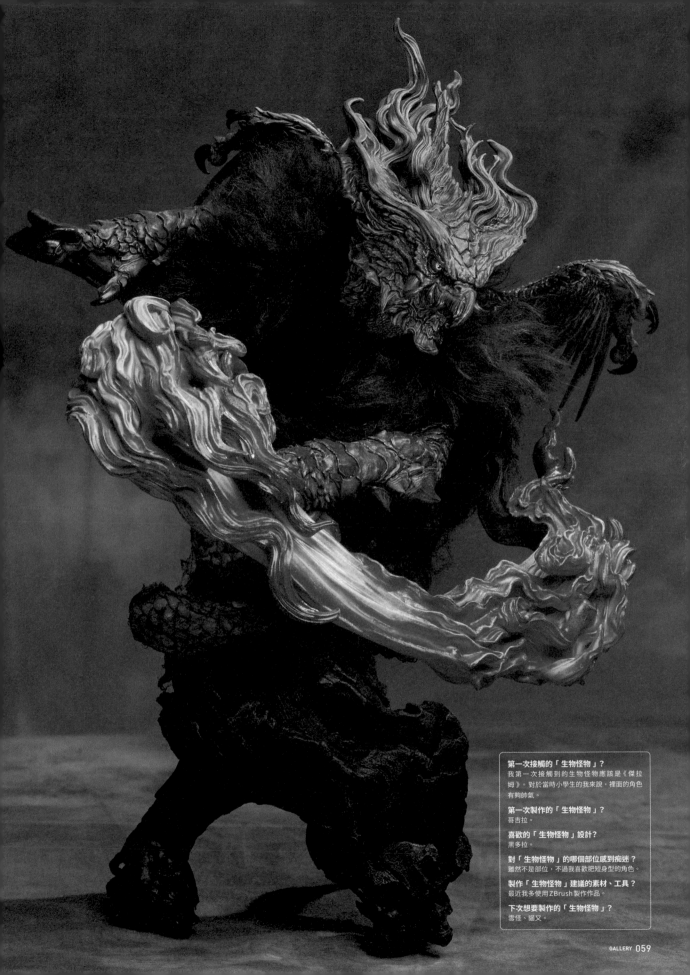

第一次接觸的「生物怪物」？
我第一次接觸到的生物怪物應該是《傑拉姆》。對於當時小學生的我來說，裡面的角色有夠帥氣。

第一次製作的「生物怪物」？
哥吉拉。

喜歡的「生物怪物」設計？
黑多拉。

對「生物怪物」的哪個部位感到痴迷？
雖然不是部位，不過我喜歡肥短身型的角色。

製作「生物怪物」建議的素材、工具？
最近我多使用 ZBrush 製作作品。

下次想要製作的「生物怪物」？
雪怪、貓又。

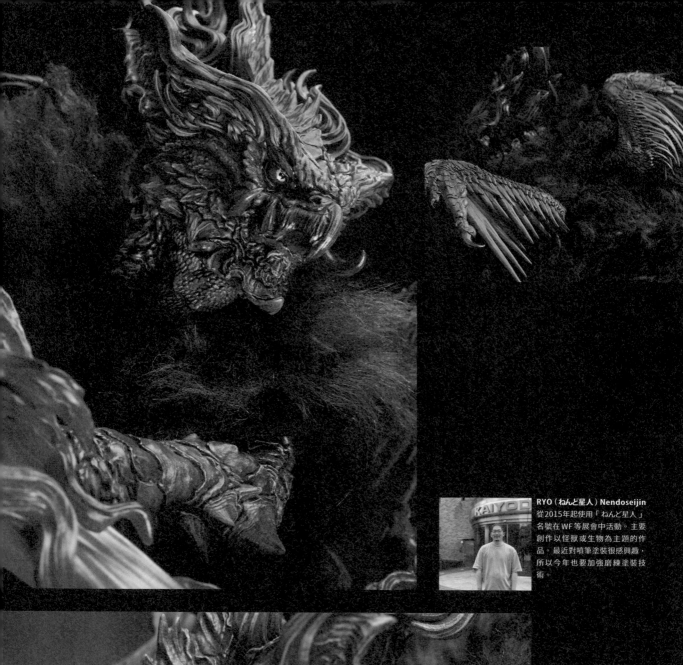

RYO（ねんど星人）Nendoseijin
從2015年起使用「ねんど星人」名號在WF等展會中活動。主要創作以怪獸或生物為主題的作品。最近對噴筆塗裝很感興趣，所以今年也要加強磨練塗裝技術。

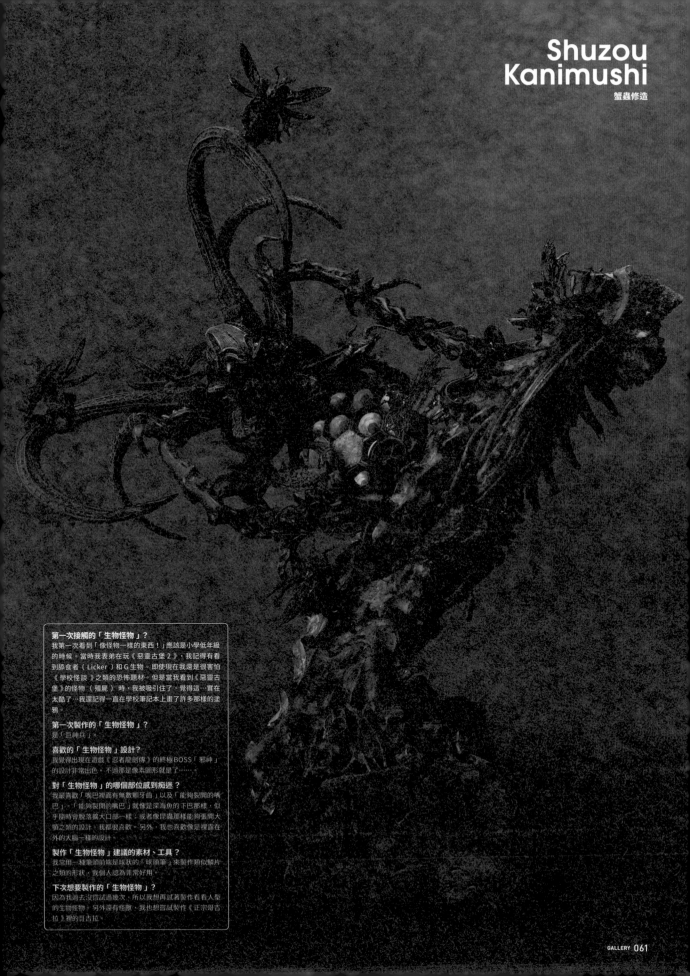

Shuzou Kanimushi
蟹蟲修造

第一次接觸的「生物怪物」？
我第一次看到「像怪物一樣的東西！」應該是小學低年級的時候。當時我表弟在玩《惡靈古堡2》，我記得有看到舔食者（Licker）和G生物。即使現在我還是很害怕《學校怪談》之類的恐怖題材。但是當我看到《惡靈古堡》的怪物（殭屍）時，我被吸引住了，覺得這⋯實在太酷了⋯我還記得一直在學校筆記本上畫了許多那樣的塗鴉。

第一次製作的「生物怪物」？
是「巨神兵」。

喜歡的「生物怪物」設計？
我覺得出現在遊戲《忍者龍劍傳》的終極BOSS「邪神」的設計非常出色。不過那是像素圖形就是了⋯⋯

對「生物怪物」的哪個部位感到痴迷？
我最喜歡「嘴巴裡面有無數顆牙齒」以及「能夠裂開的嘴巴」。「能夠裂開的嘴巴」就像是深海魚的下巴那樣，似乎隨時會脫落掀大口部一樣；或者像昆蟲那樣能夠張開大顎之類的設計，我都很喜歡。另外，我也喜歡像是裸露在外的大腦一樣的設計。

製作「生物怪物」建議的素材、工具？
我常用一種筆頭前端是球狀的「球頭筆」來製作類似鱗片之類的形狀，我個人認為是非常好用。

下次想要製作的「生物怪物」？
因為我過去沒嘗試過幾次，所以我想再試著製作看看人型的生物怪物。另外還有怪獸，我也想嘗試製作《正宗哥吉拉》裡的哥吉拉。

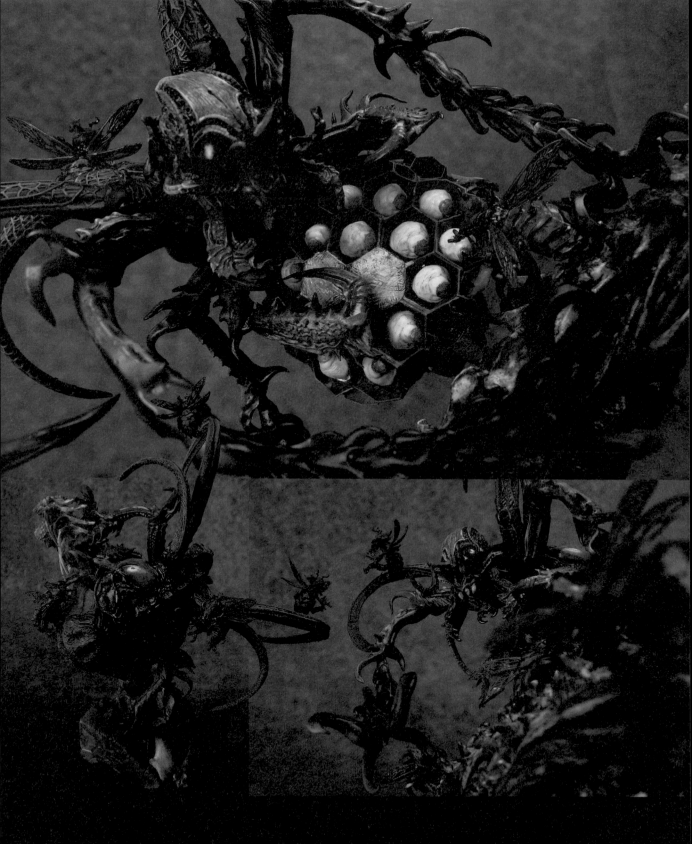

大負子蜂

Original Sculpture , 2022

■全高約32cm

■使用的3D列印機：ELEGOO Mars 2 Pro ／使用的軟體：ZBrush ／素材:樹脂、骨與皮、環氧樹脂補土等等

■照片：蟹蟲修造

■最近第一次品嚐到蜂蛹，因此得到啟發，想到「女王蜂讓自己變成蜂巢」這個有趣的主題，並參考了黃蜂、螃蟹、動物頭骨以及奇怪的植物等素材，製作出這件作品。底座使用了各種真實的物件，以及複製的骨頭等製作而成。希望觀看者能夠細心品味簡中細節！

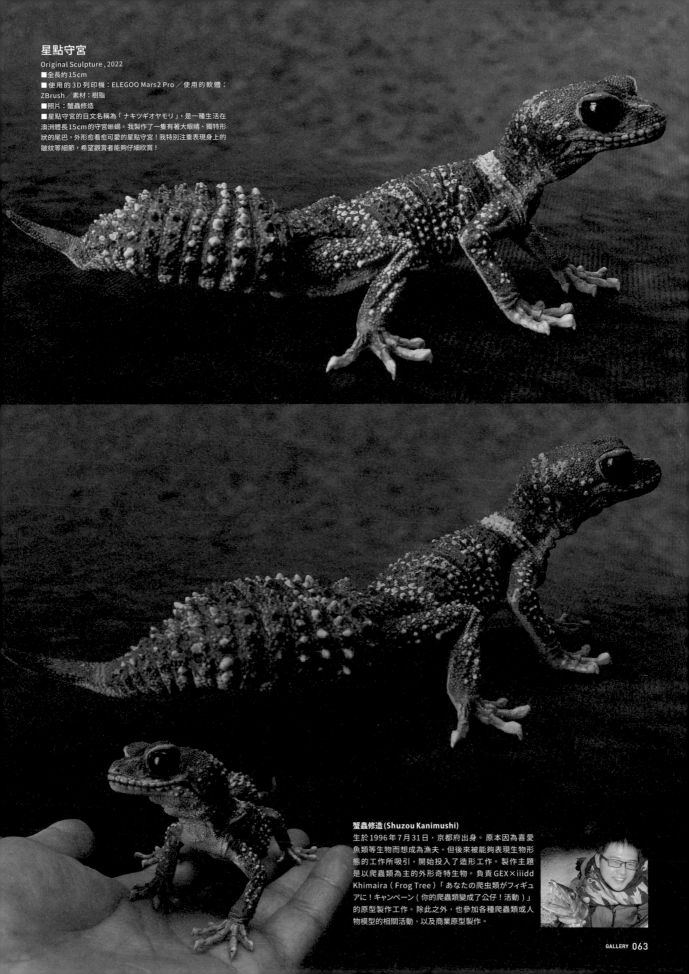

星點守宮

Original Sculpture , 2022
■ 全長約15cm
■ 使用的3D列印機：ELEGOO Mars2 Pro ／ 使用的軟體：
ZBrush ／ 素材：樹脂
■ 照片：蟹蟲修造
■ 星點守宮的日文名稱為「ナキツギオヤモリ」，是一種生活在
澳洲體長15cm的守宮蜥蜴。我製作了一隻有著大眼睛、獨特形
狀的尾巴，外形愈看愈可愛的星點守宮！我特別注重表現身上的
皺紋等細節，希望觀賞者能夠仔細欣賞！

蟹蟲修造 (Shuzou Kanimushi)
生於1996年7月31日，京都府出身。原本因為喜愛
魚類等生物而想成為漁夫，但後來被能夠表現生物形
態的工作所吸引，開始投入了造形工作。製作主題
是以爬蟲類為主的外形奇特生物。負責GEX×iiidd
Khimaira（Frog Tree）「あなたの爬虫類がフィギュ
アに！キャンペーン（你的爬蟲類變成了公仔！活動）」
的原型製作工作。除此之外，也參加各種爬蟲類或人
物模型的相關活動，以及商業原型製作。

Akishi Ueda

植田明志

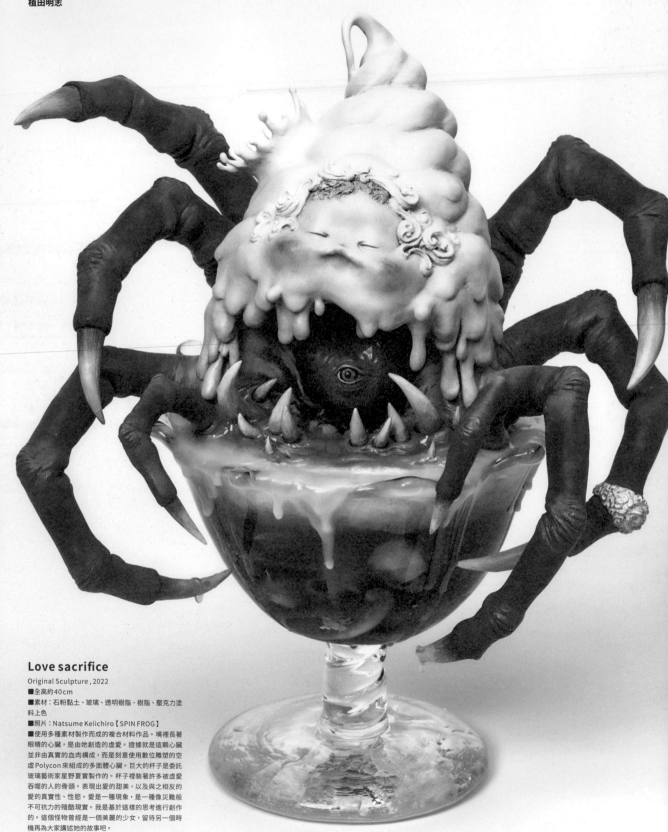

Love sacrifice

Original Sculpture , 2022

■全高約40cm

■素材：石粉黏土、玻璃、透明樹脂、樹脂、壓克力塗料上色

■照片：Natsume Keiichiro【SPIN FROG】

■使用多種素材製作而成的複合材料作品。嘴裡長著眼睛的心臟，是由她創造的虛愛。證據就是這顆心臟並非由真實的血肉構成，而是刻意使用數位雕塑的空虛Polycon來組成的多面體心臟。巨大的杯子是委託玻璃藝術家星野夏實製作的。杯子裡裝著許多被虛愛吞噬的人的骨頭。表現出愛的甜美，以及與之相反的愛的真實性、性慾。愛是一種現象，是一種像災難般不可抗力的殘酷現實。我是基於這樣的思考進行創作的。這個怪物曾經是一個美麗的少女，留待另一個時機再為大家講述她的故事吧。

植田明志 (Akishi Ueda)
1991 年生。創作主題為記憶與夢想，作品隱約流露哀傷的氛圍。自幼受美術、音樂和電影的薰陶，以普普超現實主義為主軸，透過各種風格和元素，表現出可愛甚至奇幻的巨大生物。主要在日本活動，然而在 2019 年於世界藝術競賽「Beautiful Bizarre Art Prize」雕刻類獲得第一名後，正式進入歐美藝術圈展開活動，還成功在亞洲的美術館舉辦個展「祈跡」（中國北京）。2021 年因腦血管破裂住院，恢復後視力稍微受損。

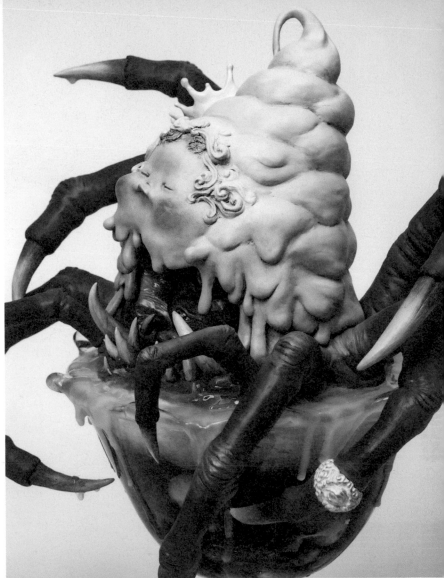

第一次接觸的「生物怪物」？

《老師不是人（The Faculty）》這部恐怖電影。還有《從地心竄出》的加博巨蟲（Graboid）。那是一個這些精彩的怪物恐慌電影還可以在熱門時段的電視上播出的黃金時代。大概是我小學三年級左右的時候。我經常會看報紙上的電視節目表，如果有怪物恐慌類型的電影一定會準時收看。對於《老師不是人》這部電影，不僅僅是怪物角色本身有魅力，整部電影本身就像怪物一樣棒。加博巨蟲有一個看起來就是生物怪物的標誌性外觀，真的非常引人注目。

第一次製作的「生物怪物」？

摩斯拉幼蟲。我在小學美術課上做的。我讓摩斯拉幼蟲爬在一顆燒賣上，簡直是一件令人摸不著頭腦的作品。我還記得當時的作品標題《摩斯拉的巢穴居然是燒賣！？》我自己也不明白為什麼會這樣。

喜歡的「生物怪物」設計？

出現在《迷霧驚魂》最後的超大型怪物、加博巨蟲、異形、王蟲以及韋恩·巴羅（Wayne Barlowe）所描繪的怪物。

對「生物怪物」的哪個部位感到痴迷？

雖然有令人感到奇異與怪誕，但視覺效果卻很出色的部位。如果只是雜亂無章，或是只剩下噁心的部位是不行的。我也非常喜歡感覺無法與其溝通的怪物。另外，我還喜歡大型怪物。關鍵字是絕望、巨大、畏怖，還有美麗。

製作「生物怪物」建議的素材、工具？

我只相信黏土抹刀和黏土。

下次想要製作的「生物怪物」？

加博巨蟲的死亡場景。

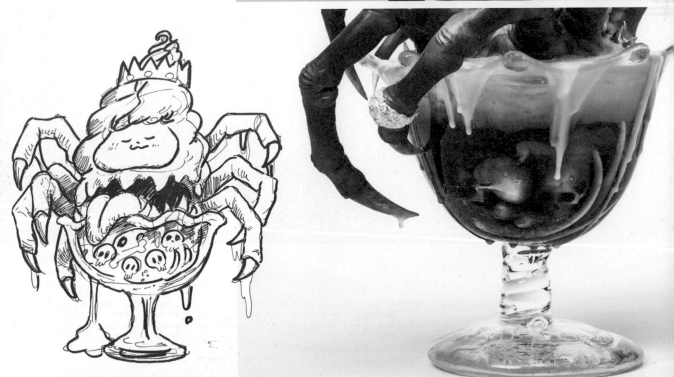

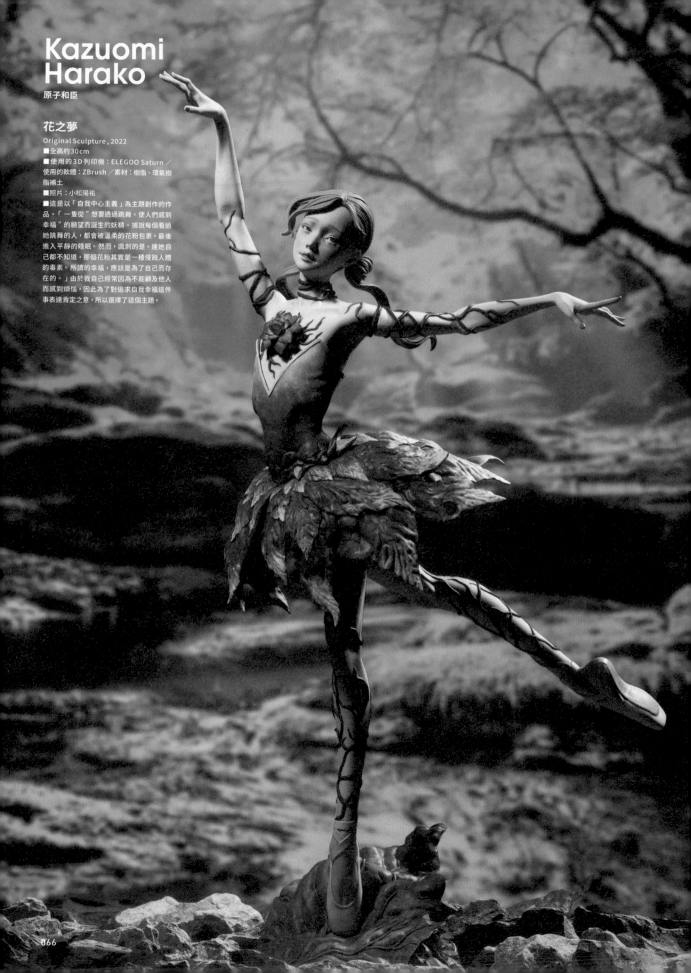

Kazuomi Harako

原子和臣

花之夢

Original Sculpture, 2022

■全高約30cm
■使用的3D列印機：ELEGOO Saturn ／
使用的軟體：ZBrush ／素材：樹脂、環氧樹
脂補土
■照片：小松陽祐
■這是以「自我中心主義」為主題創作的作
品。「一隻從＂想要透過跳舞，使人們感到
幸福＂的願望而誕生的妖精。據說每個看過
她跳舞的人，都會被溫柔的花粉包裹，最後
進入平靜的睡眠。然而，諷刺的是，連她自
己都不知道，那個花粉其實是一種侵蝕人體
的毒素。所謂的幸福，應該是為了自己而存
在的。」由於我自己經常因為不能顧及他人
而感到煩惱，因此為了對追求自我幸福這件
事表達肯定之意，所以選擇了這個主題。

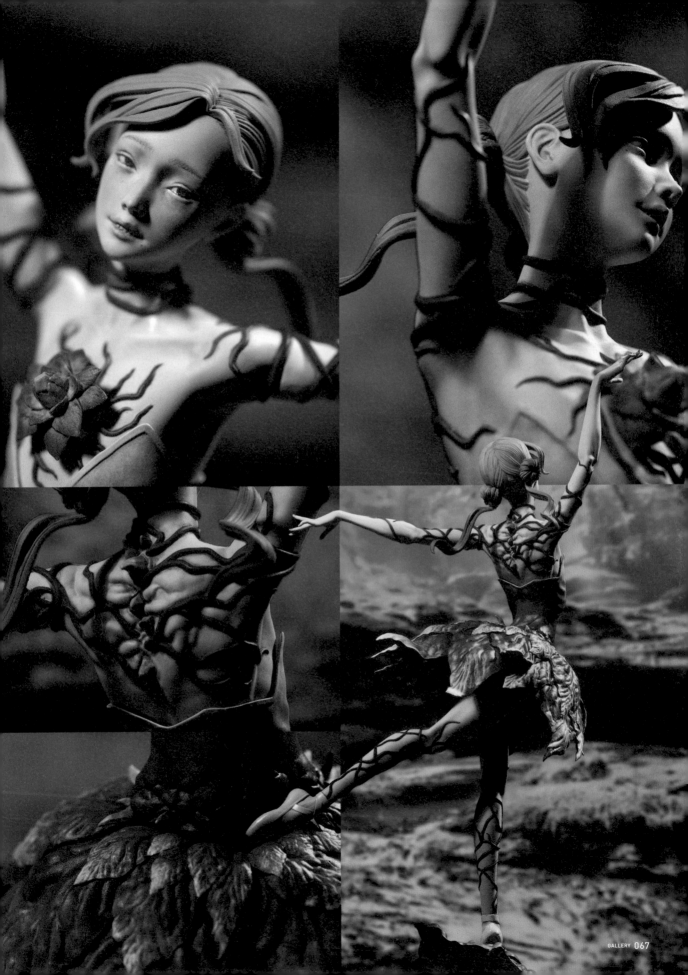

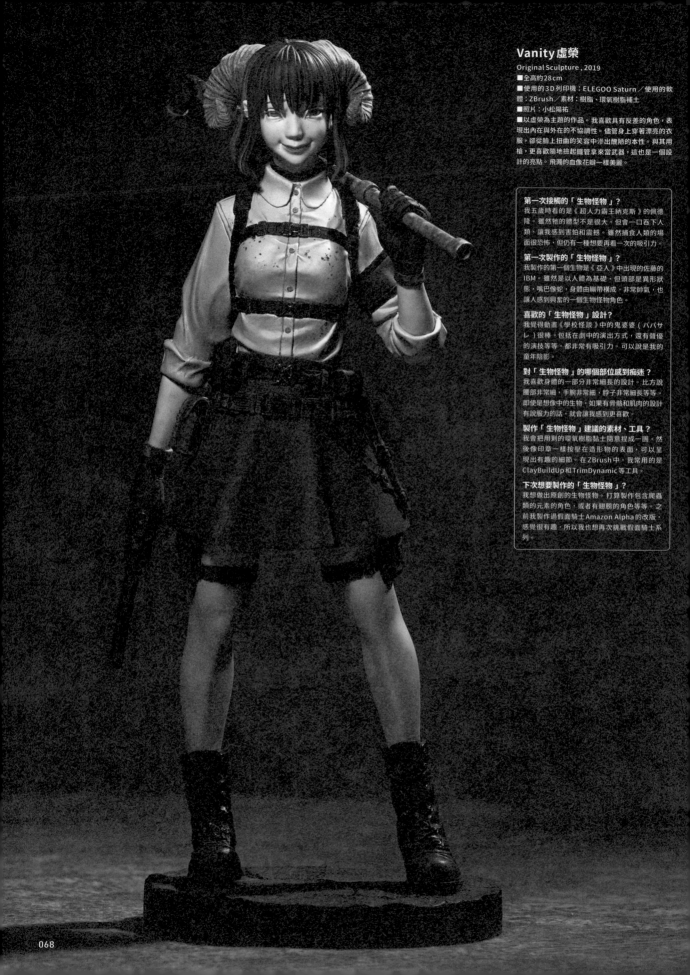

Vanity 虛榮

Original Sculpture , 2019

■全高約28cm
■使用的3D列印機：ELEGOO Saturn ／使用的軟體：ZBrush ／素材：樹脂、環氧樹脂補土
■照片：小松陽祐
■以虛榮為主題的作品。我喜歡具有反差的角色，表現出內在與外在的不協調性。儘管身上穿著漂亮的衣服，卻從臉上扭曲的笑容中滲出醜陋的本性。與其用槍，更喜歡隨地撿起鐵管拿來當武器，這也是一個設計的亮點。飛濺的血像花瓣一樣美麗。

第一次接觸的「生物怪物」？
我五歲時看的是《超人力霸王納克斯》的佩德隆。雖然牠的體型不是很大，但會一口吞下人類，讓我感到害怕和震撼。雖然捕食人類的場面很恐怖，但仍有一種想要再看一次的吸引力。

第一次製作的「生物怪物」？
我製作的第一個生物是《亞人》中出現的佐藤的IBM。雖然是以人體為基礎，但頭部是異形狀態，嘴巴像蛇，身體由繃帶構成，非常帥氣，也讓人感到興奮的一個生物怪物角色。

喜歡的「生物怪物」設計？
我覺得動畫《學校怪談》中的鬼婆婆（ババサレ）很棒。包括在劇中的演出方式，還有聲優的演技等等，都非常有吸引力。可以說是我的童年陰影。

對「生物怪物」的哪個部位感到痴迷？
我喜歡身體的一部分非常細長的設計。比方說腰部非常細，手腕非常細，脖子非常細長等等。即使是想像中的生物，如果有骨骼和肌肉的設計有說服力的話，就會讓我感到更喜歡。

製作「生物怪物」建議的素材、工具？
我會把用剩的環氧樹脂黏土隨意捏成一團，然後像印章一樣按壓在造形物的表面，可以呈現出有趣的細節。在ZBrush中，我常用的是ClayBuildUp和TrimDynamic等工具。

下次想要製作的「生物怪物」？
我想做出原創的生物怪物。打算製作包含爬蟲類的元素的角色，或者有翅膀的角色等等。之前我製作過假面騎士Amazon Alpha的改版，感覺很有趣，所以我也想再次挑戰假面騎士系列。

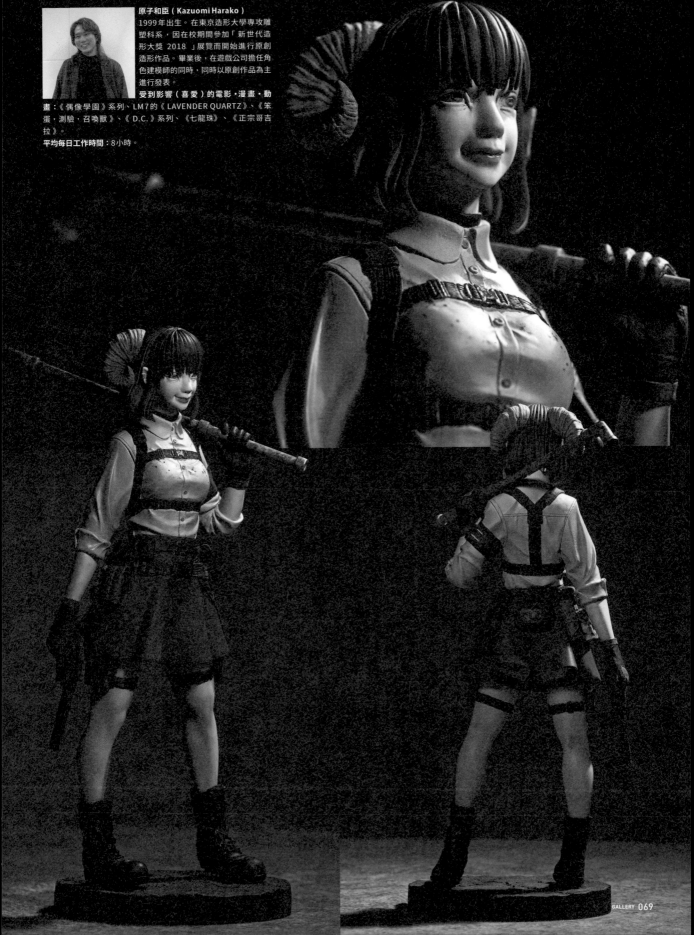

原子和臣（Kazuomi Harako）
1999年出生。在東京造形大學專攻雕塑科系，因在校期間參加「新世代造形大獎 2018 」展覽而開始進行原創造形作品。畢業後，在遊戲公司擔任角色建模師的同時，同時以原創作品為主進行發表。
受到影響（喜愛）的電影・漫畫・動畫：《偶像學園》系列、LM7的《LAVENDER QUARTZ》、《笨蛋・測驗・召喚獸》、《D.C.》系列、《七龍珠》、《正宗哥吉拉》。
平均每日工作時間：8小時。

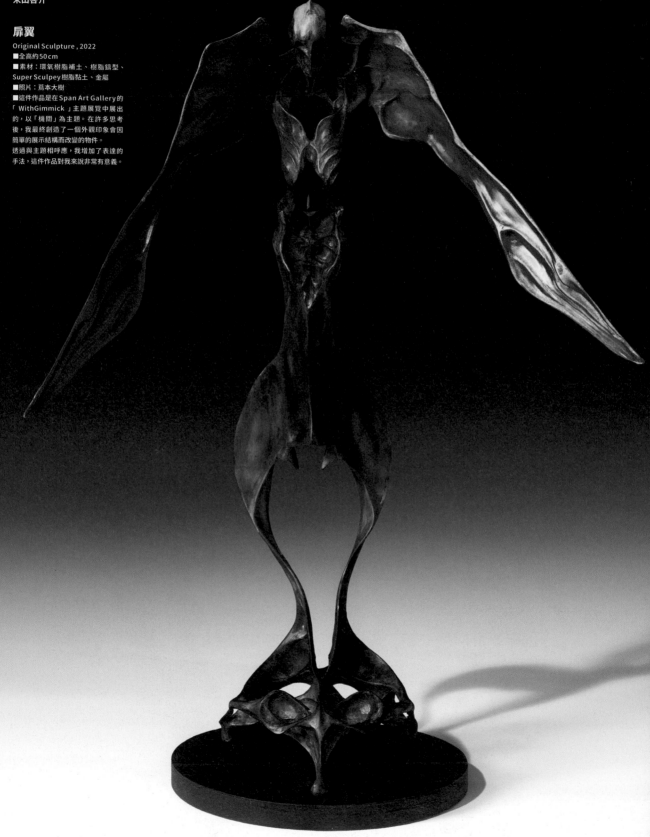

Keisuke Yoneyama

米山啓介

扉翼

Original Sculpture , 2022

■全高約50cm

■素材：環氧樹脂補土、樹脂鑄型、
Super Sculpey樹脂黏土、金屬

■照片：蔦本大樹

■這件作品是在 Span Art Gallery 的
「WithGimmick」主題展覽中展出
的，以「機關」為主題。在許多思考
後，我最終創造了一個外觀印象會因
簡單的展示結構而改變的物件。
透過與主題相呼應，我增加了表達的
手法，這件作品對我來說非常有意義。

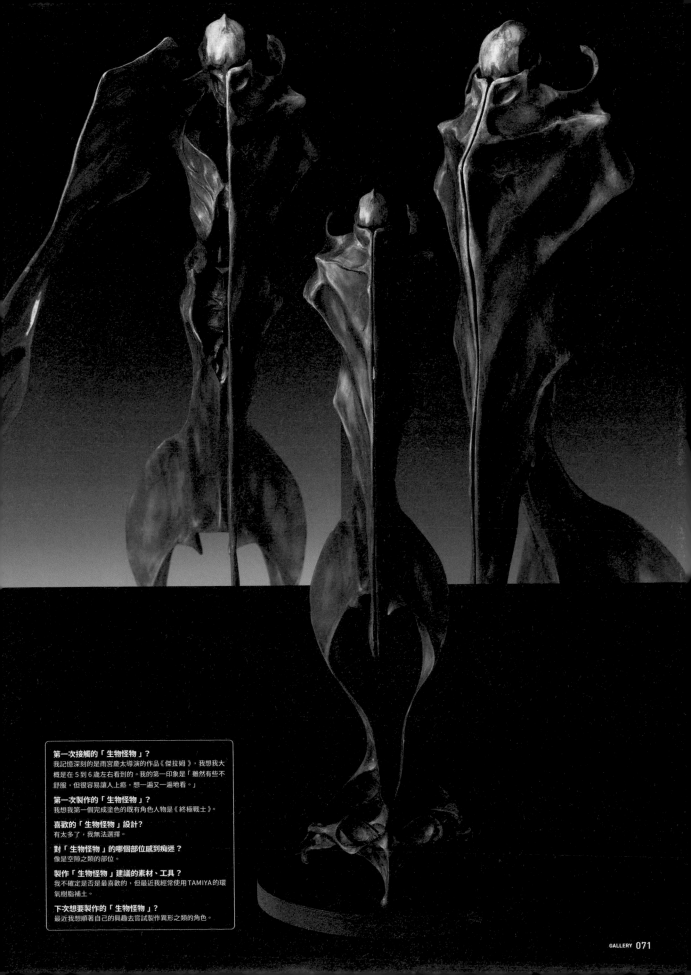

第一次接觸的「生物怪物」?
我記憶深刻的是雨宮慶太導演的作品《傑拉姆》,我想我大概是在 5 到 6 歲左右看到的。我的第一印象是「雖然有些不舒服,但很容易讓人上癮,想一遍又一遍地看。」

第一次製作的「生物怪物」?
我想我第一個完成塗色的既有角色人物是《終極戰士》。

喜歡的「生物怪物」設計?
有太多了,我無法選擇。

對「生物怪物」的哪個部位感到痴迷?
像是空隙之類的部位。

製作「生物怪物」建議的素材、工具?
我不確定是否是最喜歡的,但最近我經常使用TAMIYA的環氧樹脂補土。

下次想要製作的「生物怪物」?
最近我想順著自己的興趣去嘗試製作異形之類的角色。

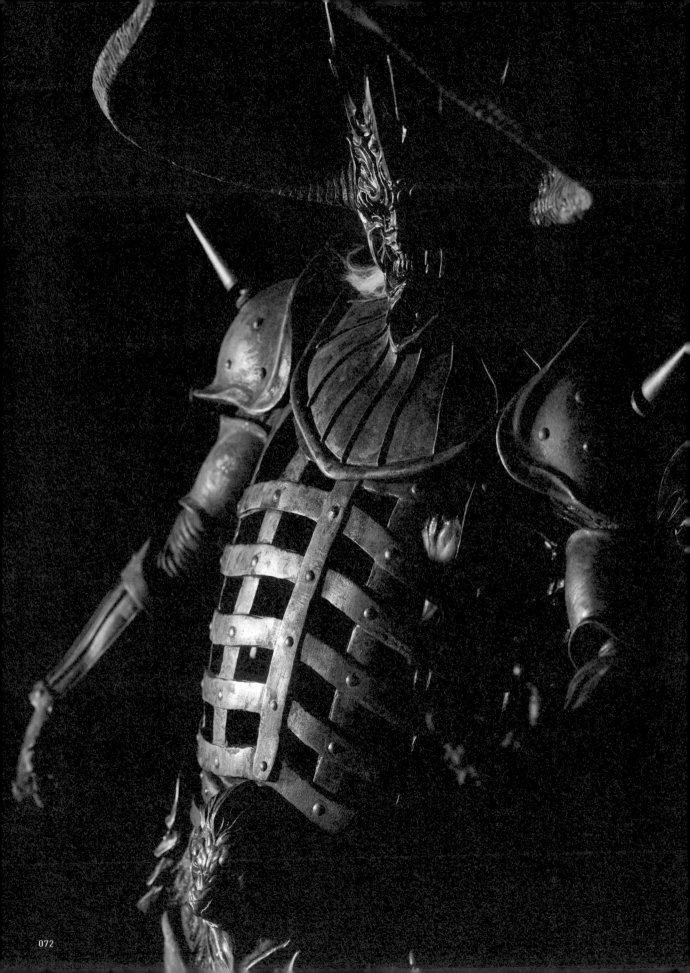

尼姆羅德
（電影《美男ペコパンと悪魔》）
Sculpture for "Pecopin and the Devil", 2022
■全高約45cm
■素材：Super Sculpey 樹脂黏土、環氧樹脂補土、樹脂鑄型、布料、金屬、毛
■照片：よた
■電影《美男ペコパンと悪魔》中的角色「尼姆羅德」是由我負責設計的。由於這是我製作的角色雛形，所以在造形上有相當大的自由度。然而在製作的過程中，護甲的設計改為採用獨立零件的設計，使得這件作品製作起來遠比看起來更加棘手。順帶一提，電影中還邀請到ムラマツアユミ和sazen lee等設計師一起負責創作出各式各樣的生物怪物，讓電影變得非常有看點，如果對這個題材有興趣的話，一定要去看看。

寓像
Original Sculpture, 2022
■全高約30cm
■素材：環氧樹脂補土、樹脂鑄型
■照片：蔦本大樹
■電影《薩滿》×ASITANOHORROR
的合作企劃所製作的官方藝術品。在從
電影中獲得的視覺靈感基礎上，融入了
個人的解釋進行創作。如果您對這部充
滿靈性的偽紀錄片式故事急速發展的精
彩內容感興趣的話，也請一定要觀賞。

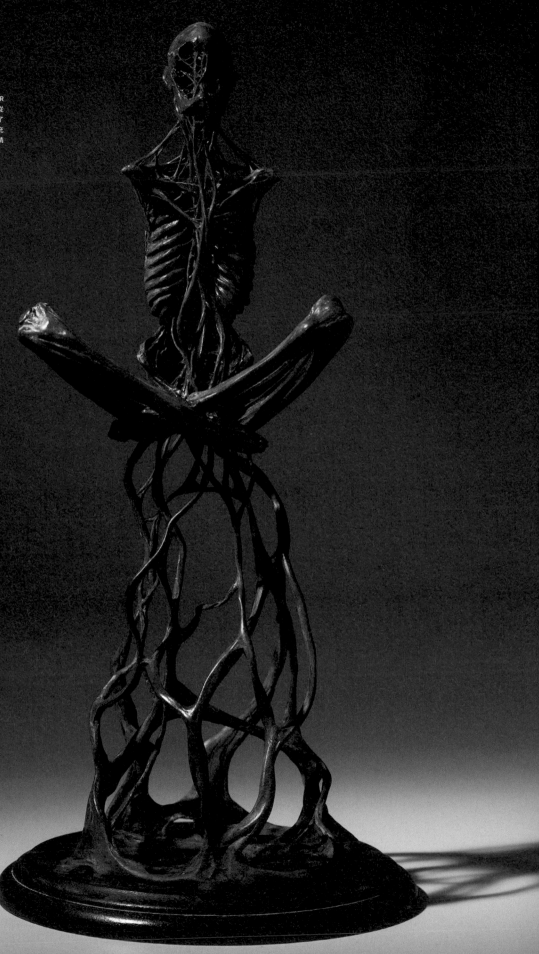

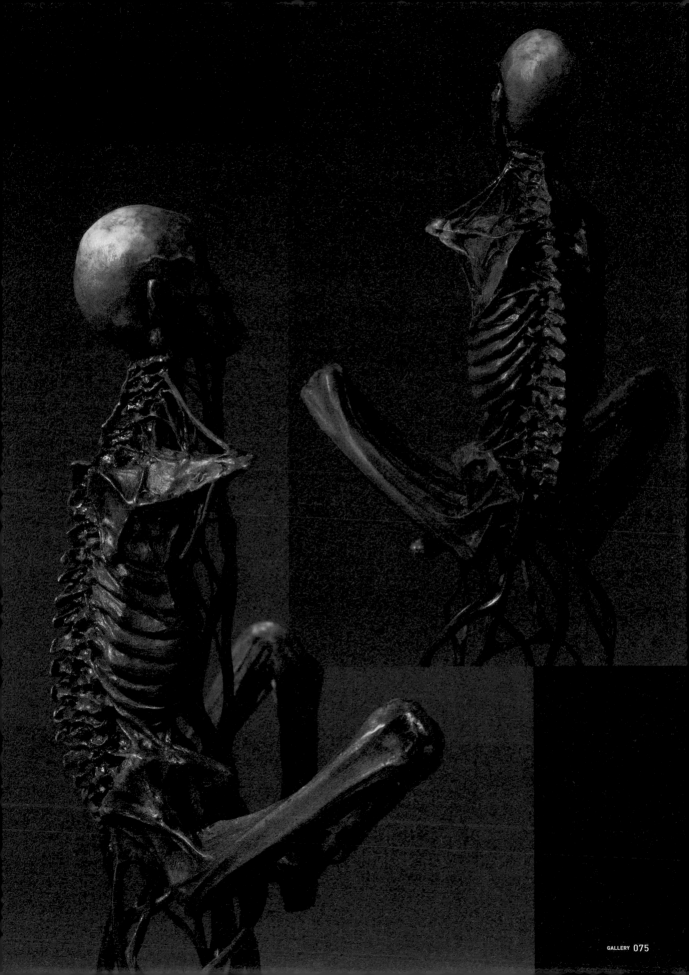

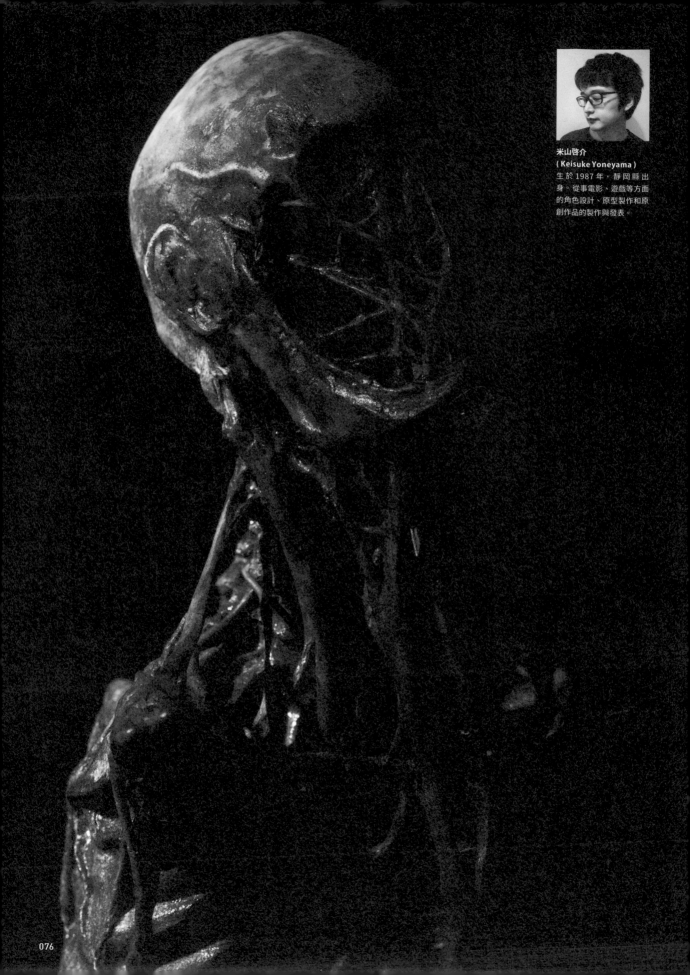

米山啓介
(Keisuke Yoneyama)
生 於 1987 年，靜 岡 縣 出
身。從事電影、遊戲等方面
的角色設計、原型製作和原
創作品的製作與發表。

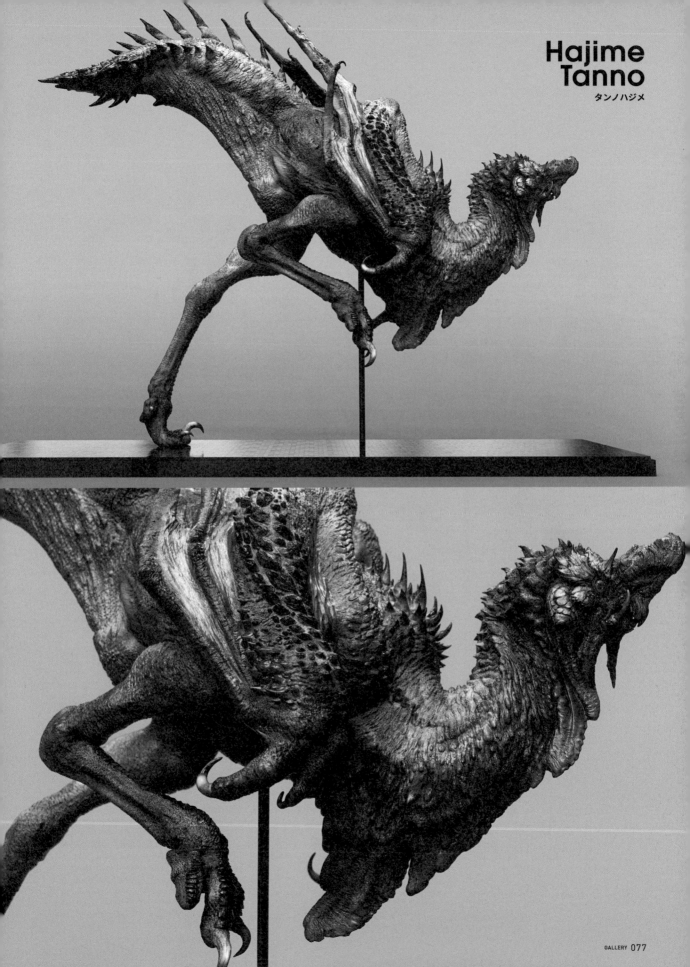

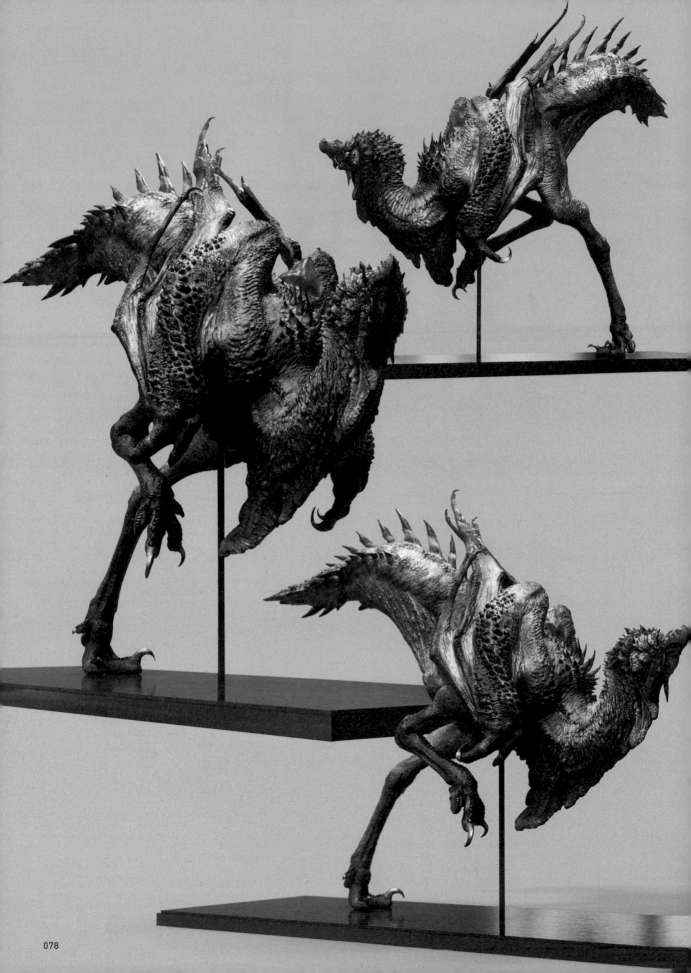

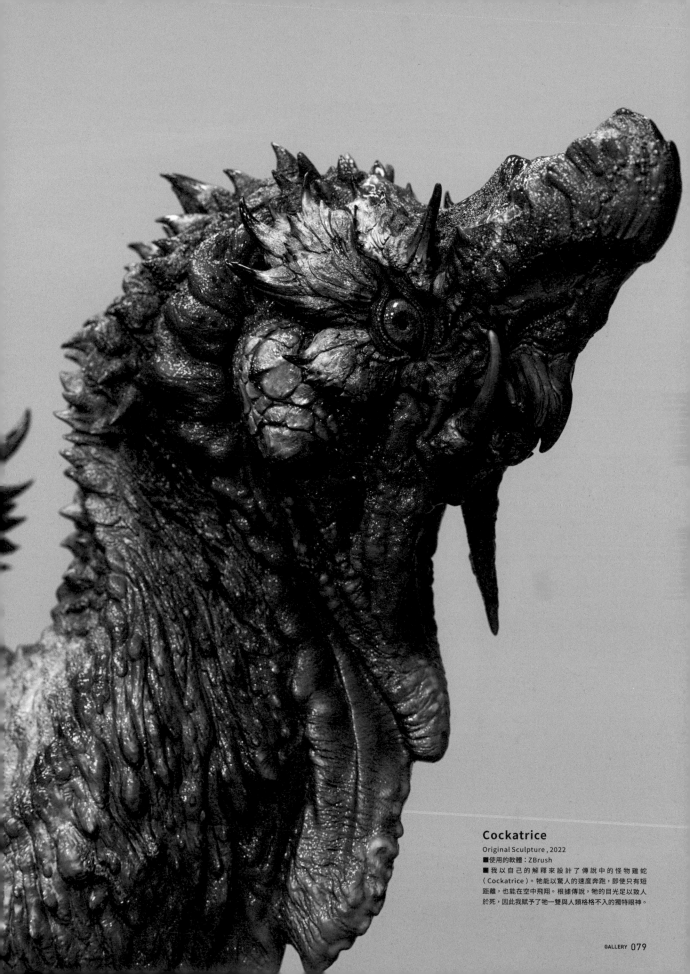

Cockatrice

Original Sculpture, 2022

■使用的軟體：ZBrush

■我以自己的解釋來設計了傳說中的怪物雞蛇（Cockatrice）。牠能以驚人的速度奔跑，即使只有短距離，也能在空中飛翔。根據傳說，牠的目光足以致人於死，因此我賦予了牠一雙與人類格格不入的獨特眼神。

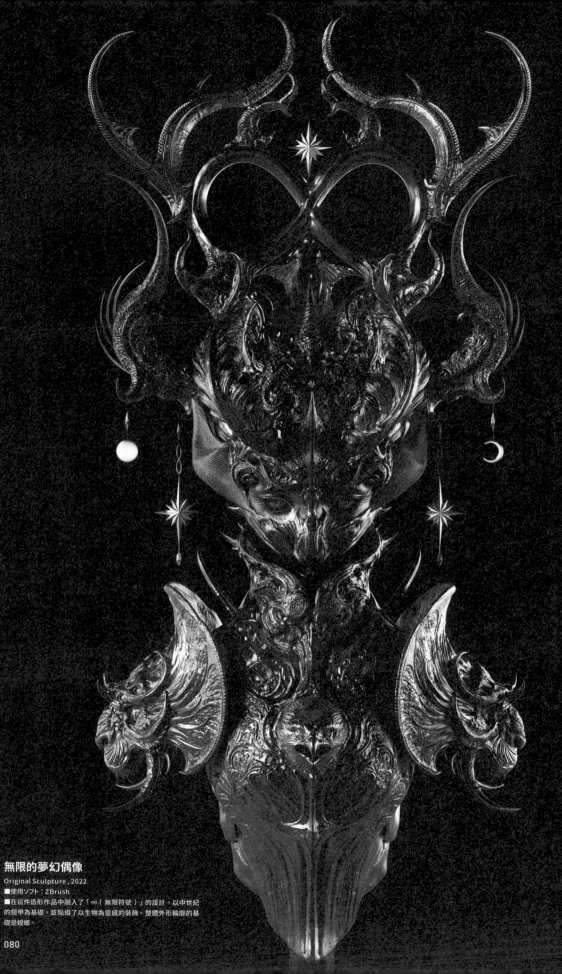

無限的夢幻偶像

Original Sculpture , 2022

■使用ソフト：ZBrush

■在這件造形作品中融入了「∞（無限符號）」的設計。以中世紀的鎧甲為基礎，並點綴了以生物為靈感的裝飾。整體外形輪廓的基礎是螳螂。

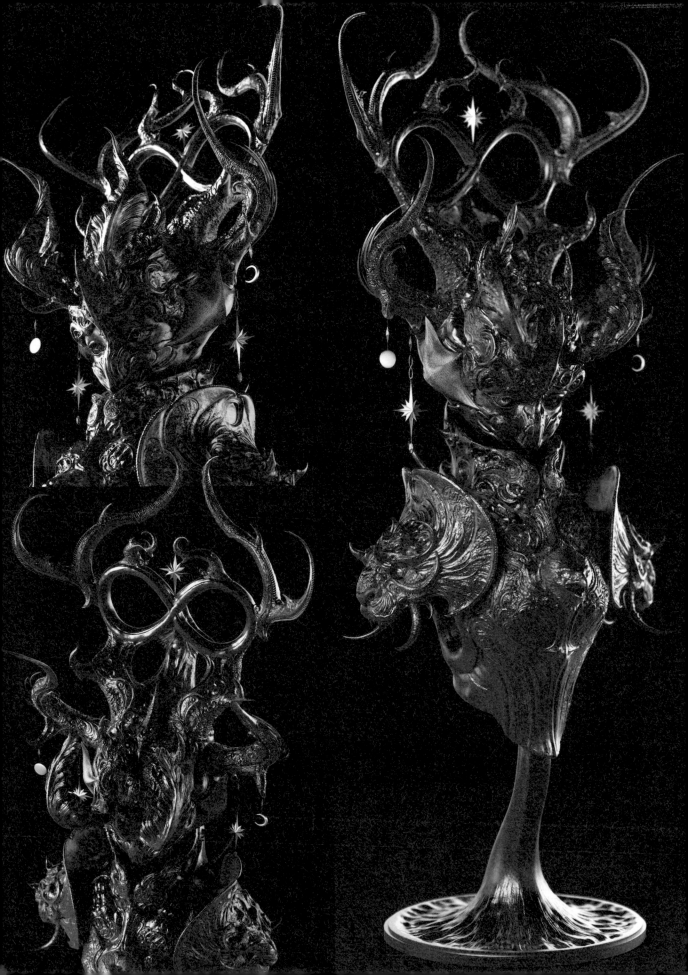

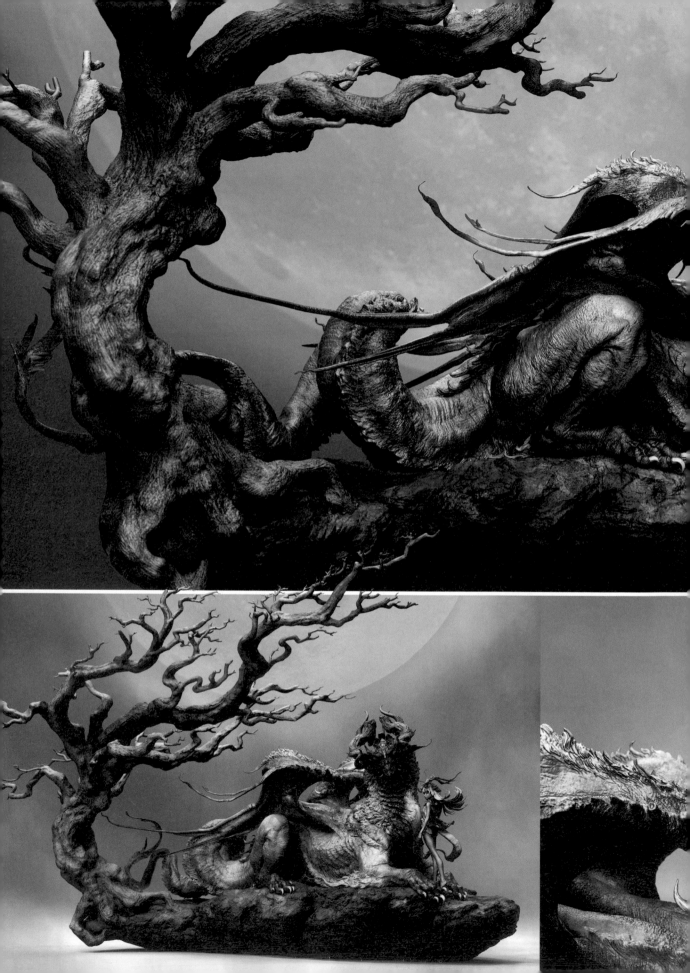

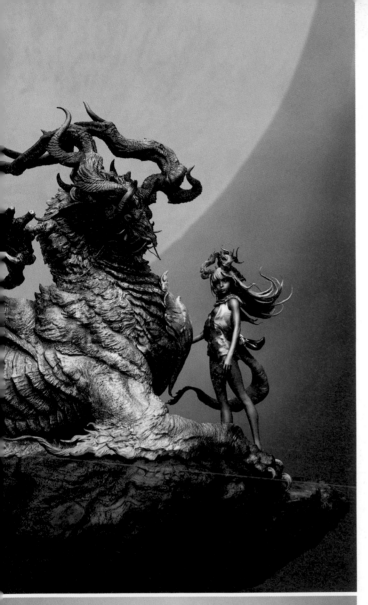

天際的神獸們
Original Sculpture , 2022
■使用的軟體：ZBrush
■這次的作品是造形出了神獸白龍和化身為人型的龍的形象。從源自亞洲文化的造形物與面具中獲得靈感，將神獸的形象融入龍的造形中。從龍的翅膀、人的頭髮、樹木的生長方式等方面，探索出引人注目的輪廓形狀，並專注於呈現整個造形作品的流暢性。

第一次接觸的「生物怪物」？
是我在幼稚園時看過的《卡美拉 3 邪神覺醒》的伊利斯。每次我都會提到伊利斯就是了。如果要提到其他怪獸的話，我會選擇是《魔物獵人》中的溶岩龍沃爾加諾斯。我還清楚記得，小學低年級的時候，在附近的永旺購物中心電器賣場看到電視裡展示的溶岩龍沃爾加諾斯的影片，那時我就被深深吸引住了。

第一次製作的「生物怪物」？
我不太記得細節，但在幼年時期，我就使用油性黏土製作了各種不同的怪獸。也經常用剪紙製作恐龍和生物怪物。在我記憶中，我最早製作的是漫畫《美食獵人》中出現的巨大寄生怪物「寄生王蟲」。

喜歡的「生物怪物」設計？
在電影《阿凡達》中的怪物，每個都有精心設計的生態系統和環境，我認為牠們具有出色的設計。比方說托魯克就真的很帥氣，不是嗎？

對「生物怪物」的哪個部位感到痴迷？
我喜歡有著長長手臂的怪物。光看到就會讓我感到一種充滿威脅的氛圍。除此之外，我也特別喜歡像手、腳這些身體末端部位製作得很精細的造形作品。

製作「生物怪物」建議的素材、工具？
我使用 ZBrush 進行數位造形，但是我最近意識到，造形中擅長創作怪物的人，對於 Standard 筆刷的使用技巧都非常嫻熟。所以我認為能夠熟練運用 Standard 筆刷是最重要的。

下次想要製作的「生物怪物」？
接下來，我想要以「鬼怪」為基礎來試著創造一個生物怪物。

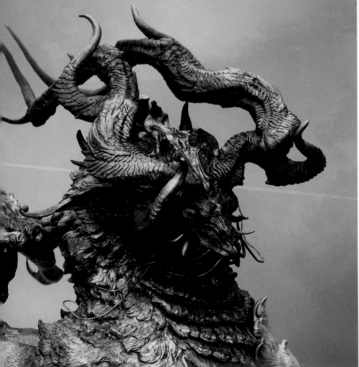

タンノハジメ (Hajime Tanno)
出生於 1999 年。是一位生物怪物設計師和數位造型藝術家。在高中專科學習建築設計科後，目前就讀於東北的藝術大學。作品創作的主軸是生物與神性，追求造型的美麗、力量和象徵性。

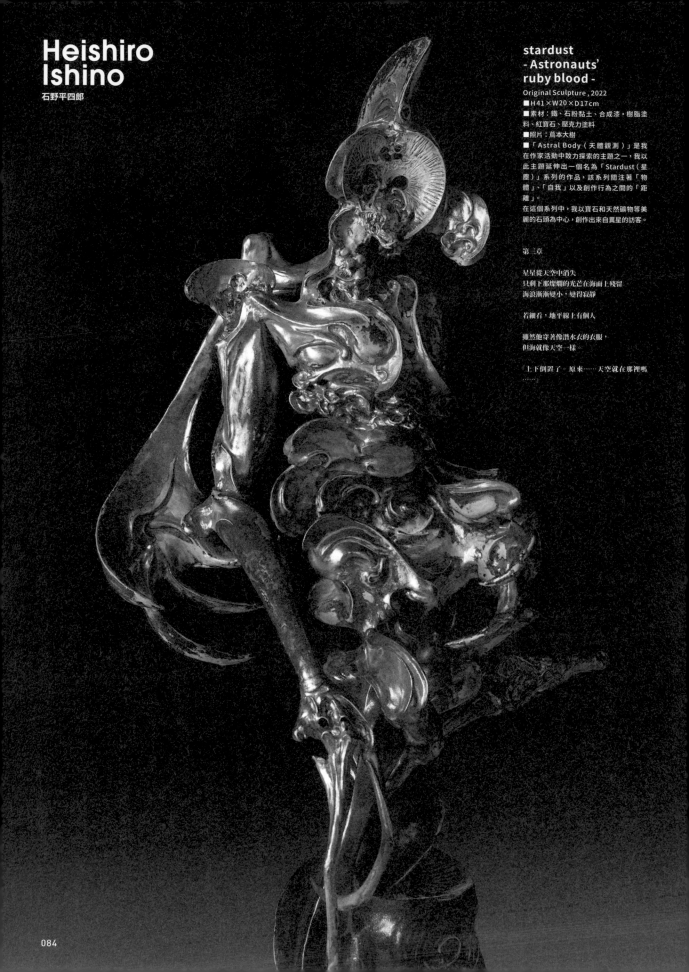

Heishiro
Ishino

石野平四郎

**stardust
- Astronauts'
ruby blood -**

Original Sculpture , 2022
■H41×W20×D17cm
■素材：鐵、石粉黏土、合成漆・樹脂塗料、紅寶石、壓克力塗料
■照片：蔦本大樹
■「Astral Body（天體觀測）」是我在作家活動中致力探索的主題之一，我以此主題延伸出一個名為「Stardust（星塵）」系列的作品，該系列關注著「物體」、「自我」以及創作行為之間的「距離」。
在這個系列中，我以寶石和天然礦物等美麗的石頭為中心，創作出來自異星的訪客。

第三章

星星從天空中消失
只剩下那燦爛的光芒在海面上殘留
海浪漸漸變小，變得寂靜

若細看，地平線上有個人

雖然他穿著像潛水衣的衣服，
但海就像天空一樣

「上下倒置了。原來……天空就在那裡嗎……」

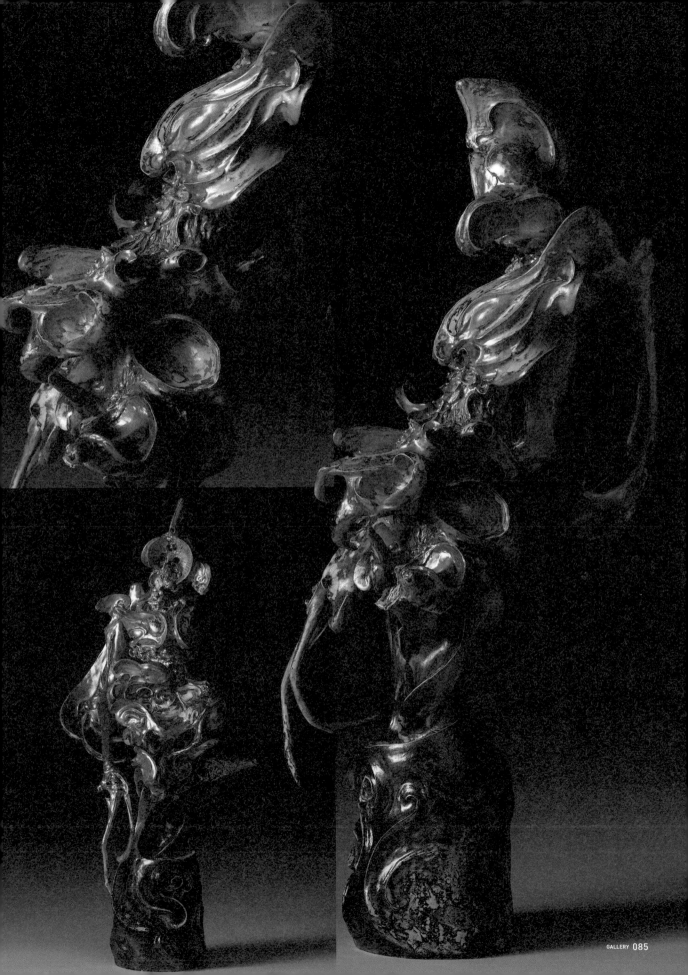

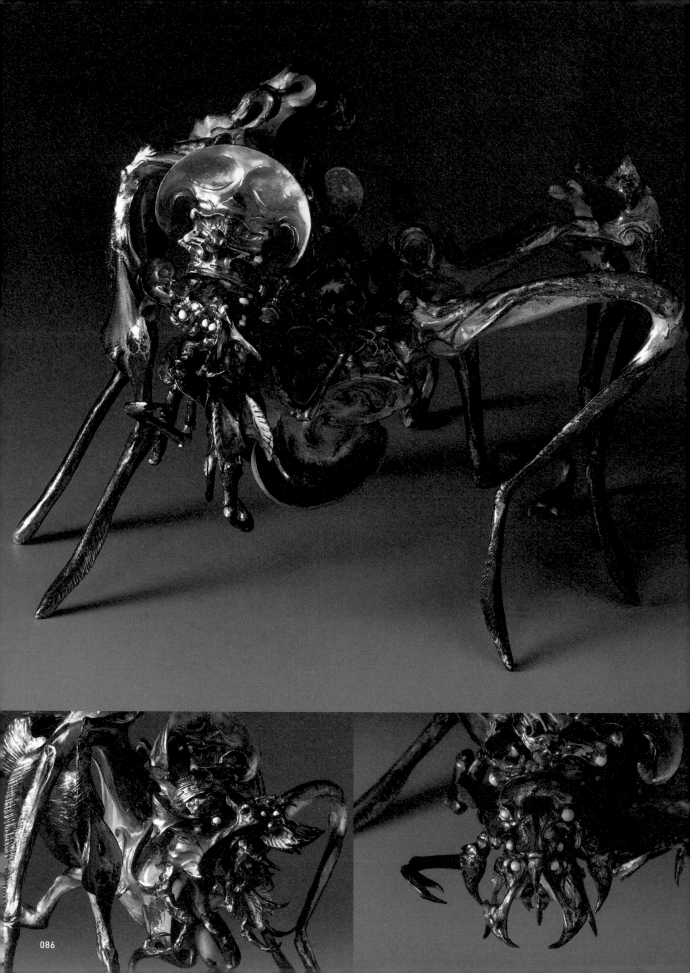

stardust
- crystal feather hands -

Original Sculpture , 2022
■ H27×W35×D32cm
■素材：鐵、石粉黏土、合成漆、樹脂塗料、水晶、壓克力塗料
■照片：蔦本大樹

第四章

有個像大蚯蚓一樣在星空中滑翔的東西到來了
像小壯一樣，一邊搖見著黃金冠冕，一邊擺出了掙扎站立的姿態

我深感憐憫
最終還是忍不住開口了

「你的腳上好像長著羽毛⋯⋯我可以幫你拔掉它們，但請不要吃掉我。」

第一次接觸的「生物怪物」？
雖然印象有點模糊不清，但在幼年時期我記得在週五電影場節目中看過一部科幻電影。像是《星際大戰》中的戴亞諾加和龍戈獸以及《異形2》（1986）中的異形皇后等這些電腦動畫和定格動畫之外的生物型怪獸都吸引了我的目光。

第一次製作的「生物怪物」？
我從小學時就開始製作巨大生物，如大白鯊和大王烏賊，但如果要說像生物怪物的東西，那就是在北美的PS3遊戲《絕命異次元》（2008）和《突變第三型》（1982）中登場的，有很多牙齒、兇猛且有點恐怖的怪獸，我偷偷製作了它們（笑）。

喜歡的「生物怪物」設計？
有很多。特別是《異形2》中的異形皇后是最獨具一格的。一切都那麼完美。我喜歡擔任終極Boss角色的怪獸，所以我偏好巨大的怪獸，例如《病毒》（1999）中的歌利亞和《金剛》（2005）導演剪輯版中的角龍等⋯⋯在電影以外，SF作家和畫家Wayne Barlowe的原創怪獸，以及法國藝術家Marguerite Humeau的對史前和未來世界生物的詮釋（設計）都非常出色。

對「生物怪物」的哪個部位感到痴迷？
雖然眼睛和手也很重要，但如果說痴迷所在的話，那就是嘴巴了。我會根據下顎的形狀、活動機制、牙齒的形狀和數量、舌頭的形狀及長度等來判斷是食肉動物還是草食動物，以及在與其面對面時是否具有威脅。

製作「生物怪物」建議的素材、工具？
我沒有特別偏愛的材料或工具，但眼睛的部分我會另外使用不同的材料。這是因為我認為有無瞳孔以及表現的方式在作品中起著關鍵作用，就像成語畫龍點睛的那最後一筆一樣。

下次想要製作的「生物怪物」？
我會先將想要製作生物怪物的創作欲都投入到「Stardust」系列中，但除此之外，我也希望在其他主題中融入生物的元素。如果談到版權作品的話，我想試著完美地製作出整個《異形女王》的全身。

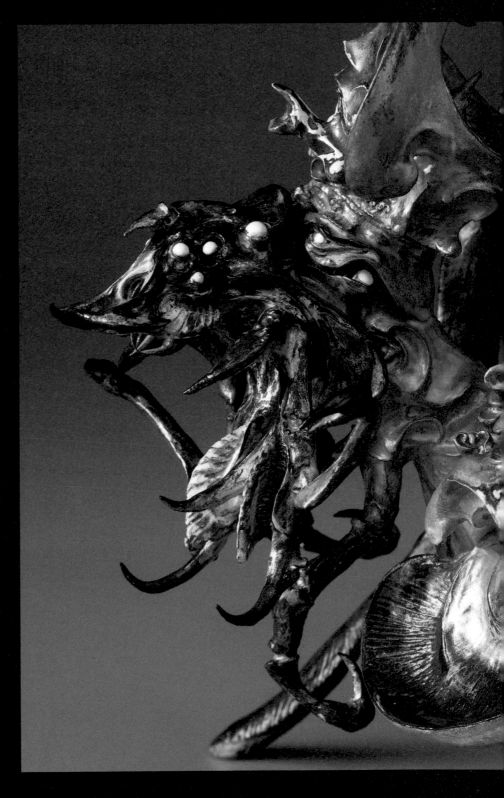

石野平四郎（Heishiro Ishino）
1992年生於神戶。藝術家、雕塑家和造形創作者。畢業於神戶藝術大學工藝・美術學科人物模型和雕塑課程，以及新藝術校標準課程。對於遠遠比自己偉大的存在始終抱持著敬畏之心，為了表現其存在的崇高，經常以超自然的存在、神話和傳說中的生物等為創作主題，將以黏土素材造形出來的作品和雕塑為記號，透過各種不同的情境來展開系列創作。同時還身兼造形創作者團體GOLEM的策展人，通過跨越主流文化和次文化的界限，表明自己所位居的批評立場，並致力於創建新的藝術類型，以及細分藝術風格為目標。主要的獲獎經歷包括SICF14副賞、第20屆岡本太郎現代藝術獎入選作家。個展包括「O-M-O-T-E」（Roentgenwerke/東京，2015年），企劃展「GOLEM」（3331 Arts Chiyoda/東京，2022年）以及其他個展、群展和藝術博覽會等。
受到影響（喜愛的）電影、漫畫、動畫：《坐立不安（Suspiria）》、《突變第三型》、《天能》、《黑蠍子（The Black Scorpion）》、《魔法公主》、《奏鳴曲》、《第三類接觸》、《黑色追緝令》、《瘋狂理髮師：倫敦首席惡魔剃刀手》、《小尼莫》、《帕盧姆之樹》、《軍火女王》、《厄夜怪客》等。
平均每天工作時間：8小時。

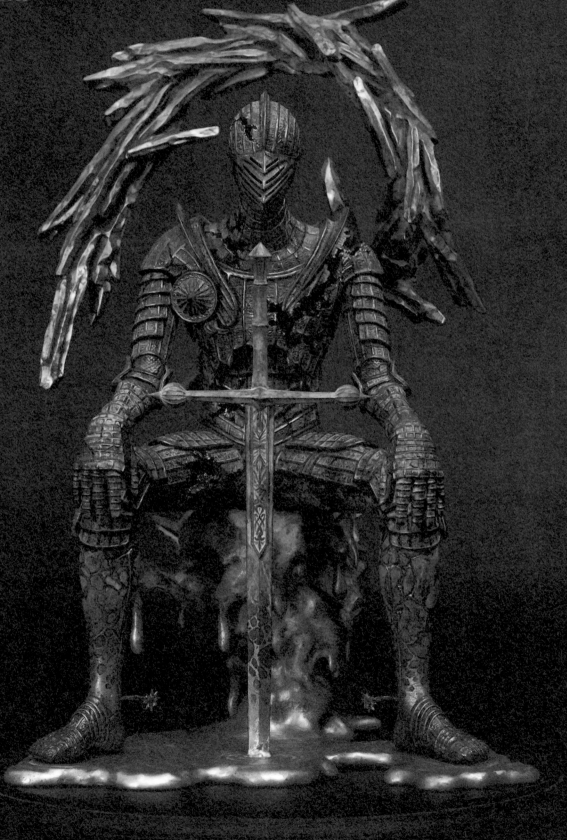

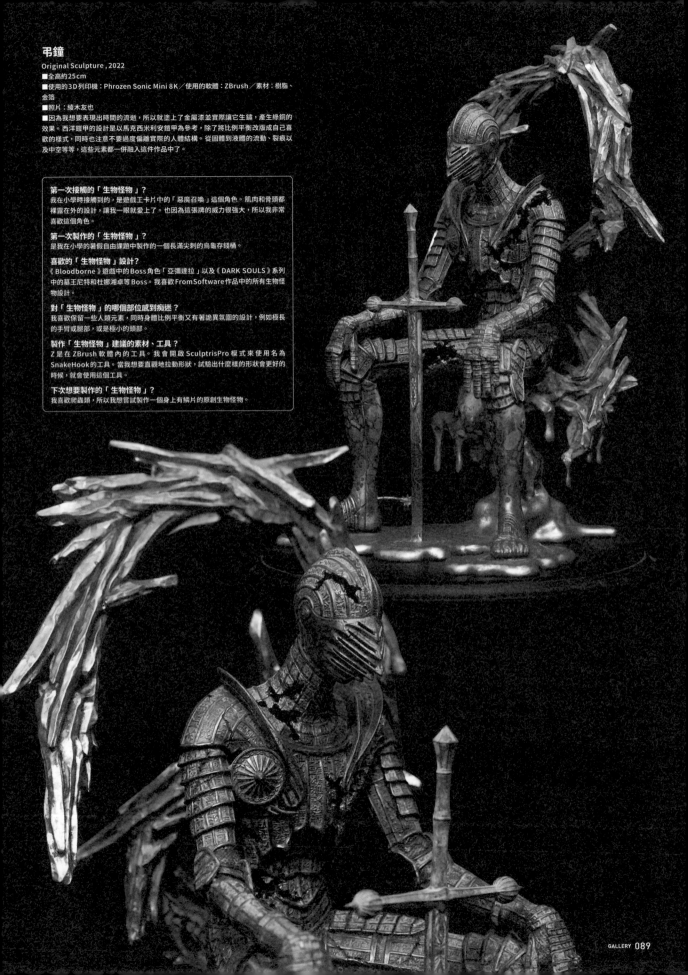

弔鐘

Original Sculpture , 2022
■全高約25cm
■使用的3D列印機：Phrozen Sonic Mini 8K／使用的軟體：ZBrush／素材：樹脂、金箔
■照片：綾木友也
■因為我想要表現出時間的流逝，所以就塗上了金屬漆並實際讓它生鏽，產生綠銅的效果。西洋鎧甲的設計是以馬克西米利安鎧甲為參考，除了將比例平衡改成自己喜歡的樣式，同時也注意不要過度偏離實際的人體結構。從固體到液體的流動、裂痕以及中空等等，這些元素都一併融入這件作品中了。

第一次接觸的「生物怪物」？
我在小學時接觸到的，是遊戲王卡片中的「惡魔召喚」這個角色。肌肉和骨頭都裸露在外的設計，讓我一眼就愛上了。也因為這張牌的威力很強大，所以我非常喜歡這個角色。

第一次製作的「生物怪物」？
是我在小學的暑假自由課題中製作的一個長滿尖刺的烏龜存錢桶。

喜歡的「生物怪物」設計？
《Bloodborne》遊戲中的Boss角色「亞彌達拉」以及《DARK SOULS》系列中的墓王尼特和杜娜湘卓等Boss。我喜歡FromSoftware作品中的所有生物怪物設計。

對「生物怪物」的哪個部位感到痴迷？
我喜歡保留一些人類元素，同時身體比例平衡又有著詭異氛圍的設計，例如極長的手臂或腿部，或是極小的頭部。

製作「生物怪物」建議的素材、工具？
Z是在ZBrush軟體內的工具。我會開啟SculptrisPro模式來使用名為SnakeHook的工具。當我想要直觀地拉動形狀，試驗出什麼樣的形狀會更好的時候，就會使用這個工具。

下次想要製作的「生物怪物」？
我喜歡爬蟲類，所以我想嘗試製作一個身上有鱗片的原創生物怪物。

《ELDEN RING》
金面具
Fan art , 2022
■全高約26cm
■使用的3D列印機：Phrozen Sonic Mini 8K／
使用的軟體：ZBrush／素材：樹脂
■照片：綾木友也
■這個角色在遊戲中完全不會動，所以我在製作時考慮到了要呈現出這種長時間靜止的氛圍。在塗裝方面，特別意識到要能夠表現出堅硬且厚的皮膚質感，以及金屬零件的沉重感。

綾木友也（Tomoya Ayaki）
出生於1991年，岐阜縣人。於2017年進入特效化妝和特效造形製作公司。參與電視、電影、廣告和各種活動的造形工作。於2021年離開造形製作公司後成為自由工作者，現在隸屬於AcxyzCreativ。最近開始製作原創角色人物模型。
受到影響（喜愛的）電影、漫畫、動畫：有很多，但尤其是From Software的作品，《MCU》系列和《星際大戰》系列。
平均每日工作時間：2-6小時。

©Bandai Namco Entertainment Inc. / ©2023 FromSoftware, Inc.

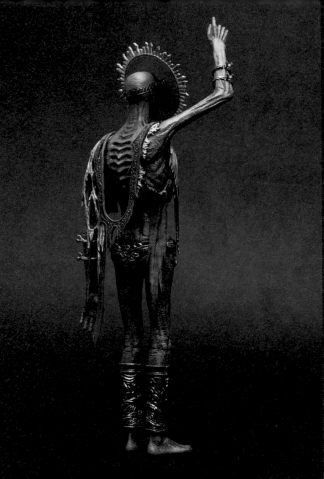

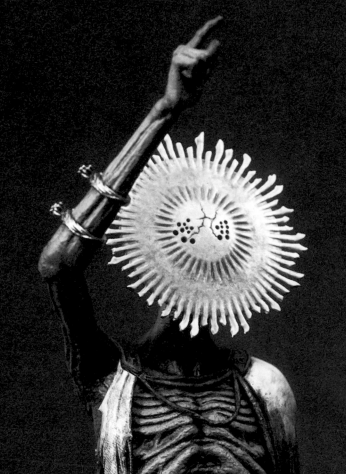

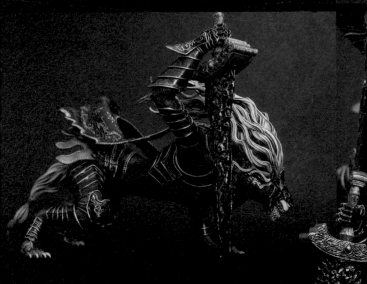

《 ELDEN RING 》黑劍瑪利喀斯

Fan art , 2022

■全高約24cm

■使用的3D列印機：Phrozen Sonic Mini 8K／使用的軟體：
ZBrush／素材：樹脂

■照片：綾木友也

■我設計這個角色的場景是要重現劇情中即將開始戰鬥的緊迫感。由於這個角色具有豐富的細節，所以我特別留意不要讓任何細節被破壞掉了。例如髮絲的角度就設計成在任何不同角度觀看都盡可能不會出現直線條。由於這個角色身上還有金屬、布料、毛髮和如同黑曜石般的劍等多種材質的元素，因此在製作的過程中，我很注重每種不同的特徵以及細節的設計，其實還蠻有趣的。

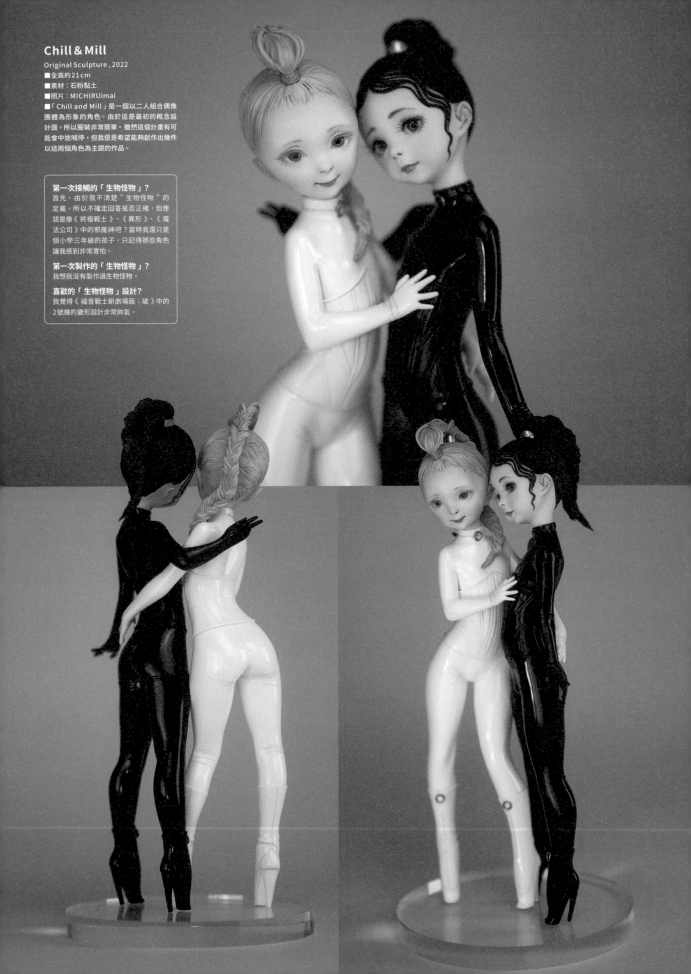

Chill & Mill

Original Sculpture, 2022

■全高約21cm
■素材：石粉黏土
■照片：MICHIRUimai
■「Chill and Mill」是一個以二人組合偶像團體為形象的角色。由於這是最初的概念設計圖，所以服裝非常簡單。雖然這個計畫有可能會中途喊停，但我還是希望能夠創作出幾件以這兩個角色為主題的作品。

第一次接觸的「生物怪物」？
首先，由於我不清楚〝生物怪物〞的定義，所以不確定回答是否正確，但應該是像《終極戰士》、《異形》、《魔法公司》中的邪魔神吧？當時我還只是個小學三年級的孩子，只記得那些角色讓我感到非常害怕。

第一次製作的「生物怪物」？
我想我沒有製作過生物怪物。

喜歡的「生物怪物」設計？
我覺得《福音戰士新劇場版：破》中的2號機的變形設計非常帥氣。

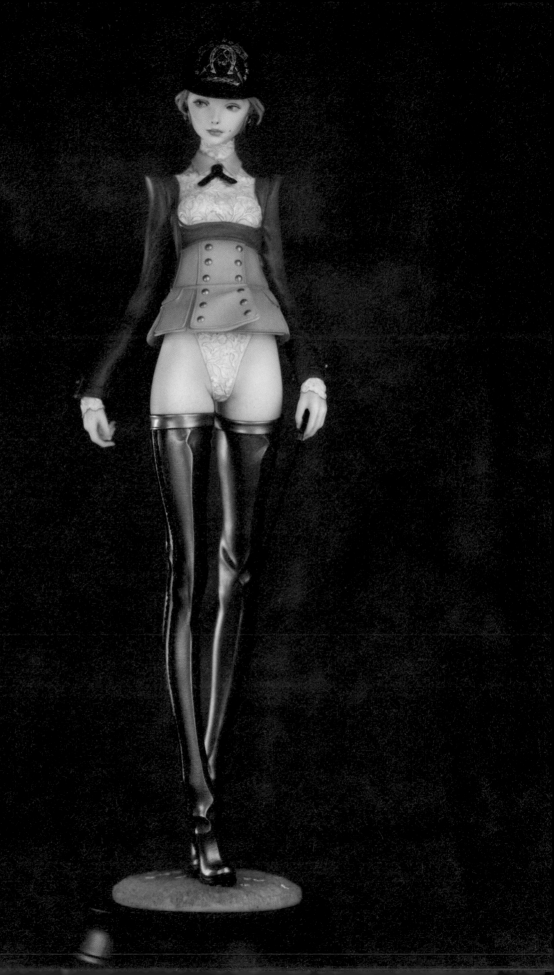

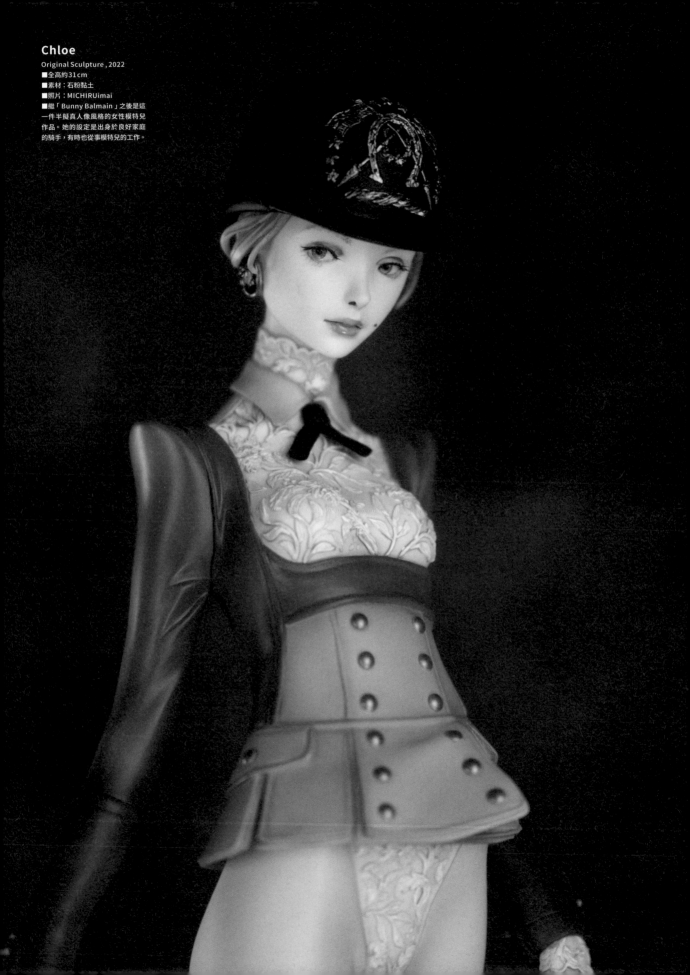

Chloe
Original Sculpture , 2022
■全高約31cm
■素材：石粉黏土
■照片：MICHIRUimai
■繼「Bunny Balmain」之後是這一件半擬真人像風格的女性模特兒作品。她的設定是出身於良好家庭的騎手，有時也從事模特兒的工作。

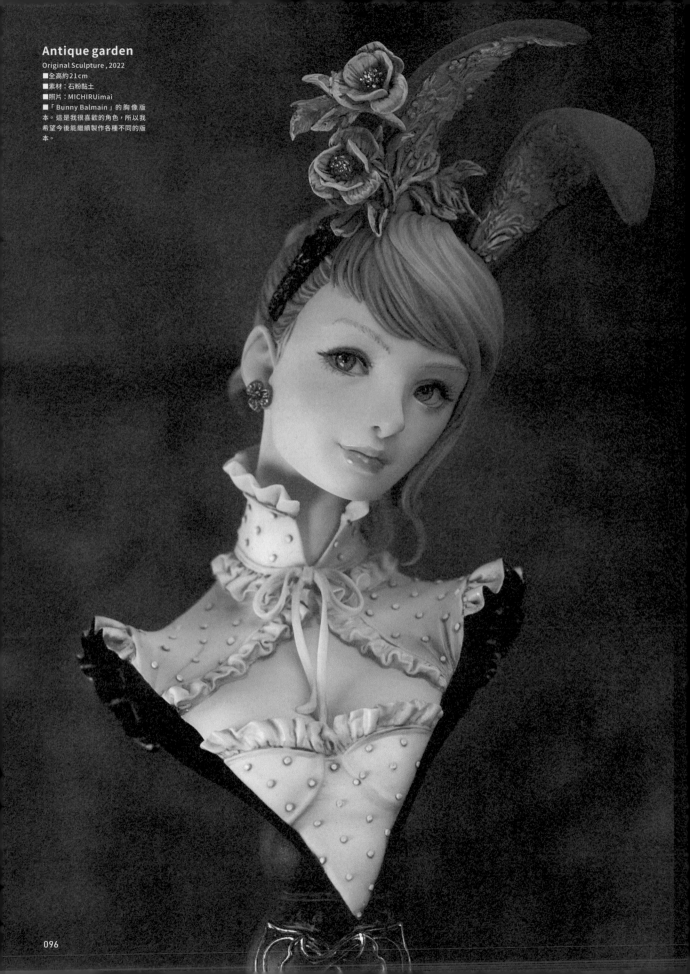

Antique garden

Original Sculpture , 2022

■全高約21cm
■素材：石粉黏土
■照片：MICHIRUimai
■「Bunny Balmain」的胸像版本。這是我很喜歡的角色，所以我希望今後能繼續製作各種不同的版本。

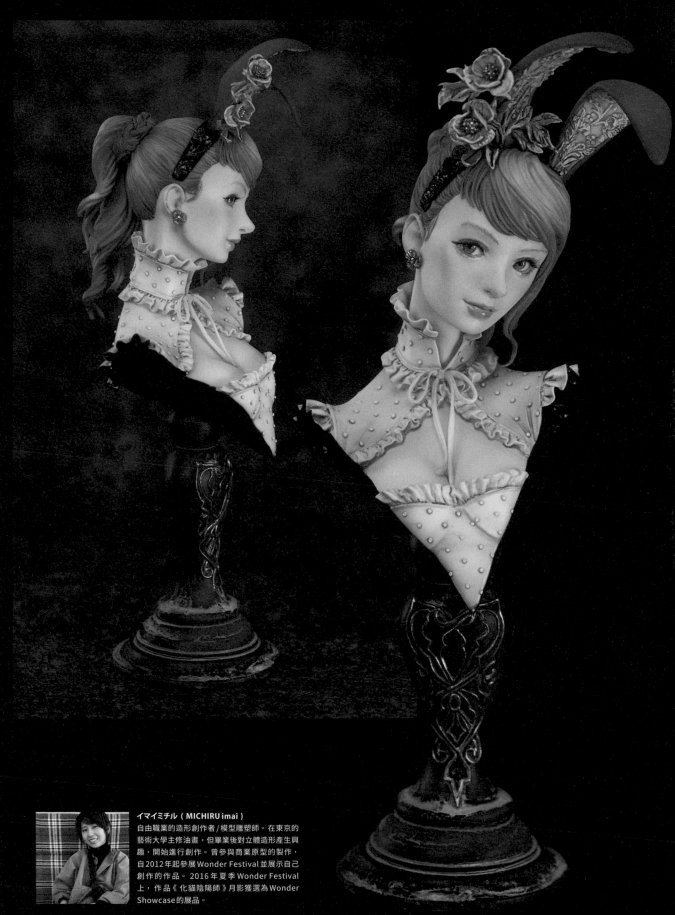

イマイミチル（MICHIRU imai）
自由職業的造形創作者／模型雕塑師。在東京的
藝術大學主修油畫，但畢業後對立體造形產生興
趣，開始進行創作。曾參與商業原型的製作，
自2012年起參展Wonder Festival並展示自己
創作的作品。 2016年夏季Wonder Festival
上，作品《化貓陰陽師》月影獲選為Wonder
Showcase的展品。

IKEGAMI
イケガミ

GOBLIN

Original Sculpture , 2022

■全高約12cm
■使用的3D列印機：PhrozenSonic Mini 4K
／使用的軟體：ZBrush ／素材：UV樹脂
■照片：ほっぺふき子
■作品的創作靈感來自於生活在和平森林中的
哥布林孩子。他所戴的頭盔、盾牌和棍棒並非
用於戰鬥，而是和朋友之間的角色扮演遊戲道
具。他正在想著「今天要在哪裡玩～？」。

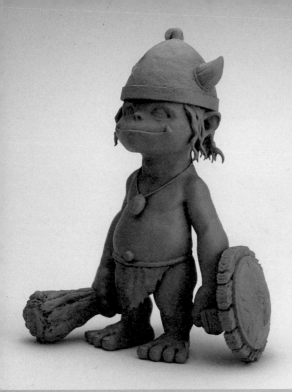
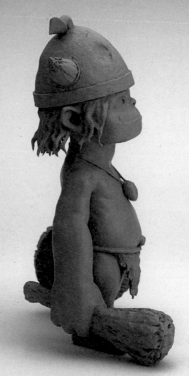
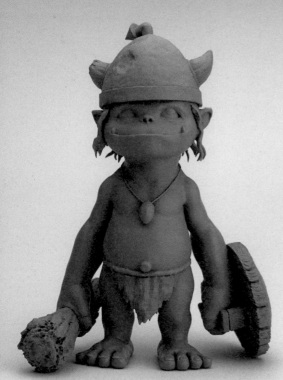
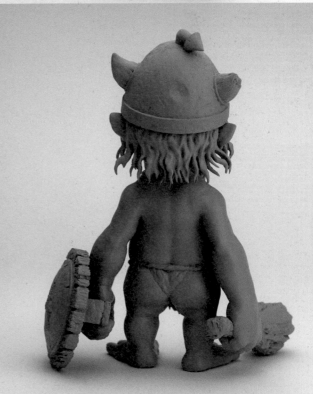

第一次接觸的「生物怪物」？
我大約在 4、5 時看過電影《超世紀封神榜》中登場的美杜莎。我記得她非常可怕，但是又非常迷人。那時我非常喜歡定格動畫大師雷．哈里豪森（Ray Harryhausen）製作的生物怪物。

第一次製作的「生物怪物」？
我在孩童時期用黏土製作的獨眼巨人。

喜歡的「生物怪物」設計？
如果說到這個話題，那就沒完沒了，但我覺得漢斯．吉格爾（H.R. Giger）設計的異形很棒。

對「生物怪物」的哪個部位感到痴迷？
不僅僅是生物怪物類別，我特別著迷於眼睛。透過眼睛，能夠感受到對方真的活著，而且會去意識到他正在注視著什麼呢？

製作「生物怪物」建議的素材、工具？
如果是數位雕塑的話，我會推薦 ZBrush 等工具。但如果是傳統手雕材料的話，我喜歡使用灰色 Sculpey 黏土。

下次想要製作的「生物怪物」？
我想嘗試創作生活在海洋世界中的生物怪物。

IKEGAMI
1978 年出生。畢業於大阪藝術大學後，進入株式会社ディープケース，參與商業原型、企劃原型和創作原型的製作。

Shokubutsu Shojo-en/ Sakurako Iwanaga

植物少女園/石長櫻子

緊身巧克力蛋糕短胸衣小妹

Original Sculpture collaborated with ERIMO , 2022
■全高約26cm
■素材：New Fando石粉黏土
■照片：小松陽祐
■插畫：ERIMO
■這是插畫家ERIMO的原創設計，接著上次的緊身草莓蛋糕短胸衣小妹之後，繼續製作了緊身巧克力蛋糕短胸衣小妹。這系列的角色設計真的非常可愛。巧克力蛋糕小妹因為是巧克力的關係，因此也有苦而不甜的一面，同時也呈現出了既帥又酷的氛圍。和軟甜柔美的草莓蛋糕小妹相比之下，兩人的對比效果也很有趣，如果把兩個放在一起擺飾一定很有意思。

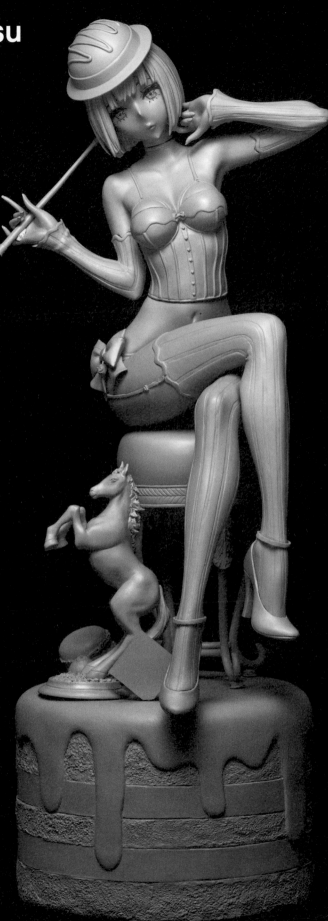

第一次接觸的「生物怪物」？
大概是《AKIRA》中的鐵雄吧。我想那時我大約11歲。在朋友家的電視上突然看到了劇中奧運會場的高潮場景，我就凝神專注觀看，但朋友的妹妹因為害怕，就把電視關掉了。所以我趕緊回家打開電視，結果已經來到金田騎著摩托車離去的場景。那個畫面深深地印在我的心裡。之後，我一遍又一遍地觀看，甚至把全部台詞都記熟了。

第一次製作的「生物怪物」？
如果指的是怪物類別的話，可能是《艦隊Collection》中空母ヲ（wo）級的頭部吧。

喜歡的「生物怪物」設計？
鱈魚子Kewpie娃娃。

對「生物怪物」的哪個部位感到痴迷？
最近我有意識到自己大概是喜歡沒有手腳的生物吧。

製作「生物怪物」建議的素材、工具？
當然是New Fando石粉黏土，很適合做出各種不同的表現，非常有趣。

下次想要製作的「生物怪物」？
變成肉包子後流著眼淚的吉伊卡哇。

植物少女園/石長櫻子
Shokubutsu Shojo-en/Sakurako Iwanaga
2003年左右開始參加海洋堂主辦的「Wonder Festival」,正式開始投入造形工作。 2006年,獲選為「Wonder Showcase」(第14期第34號),自2007年開始從事商業造形工作。主要作品包括《Fate/Grand Order 復仇者／貞德〔Alter〕昏暗紫焰纏身的龍之魔女》、《BLACK★ROCK SHOOTER inexhaustible Ver.》、《十三機兵防衛圈 冬坂五百里》等。同時,繼續參加Wonder Festival並發表創作作品。
個人網站:https://shokuen.com/

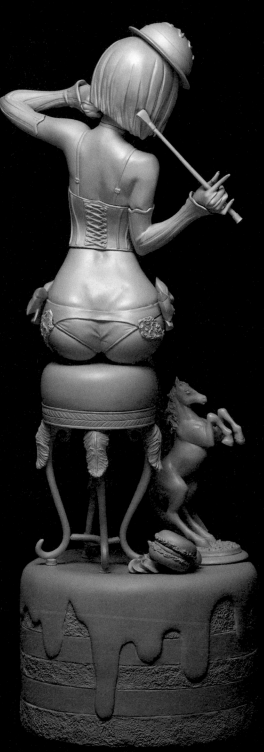

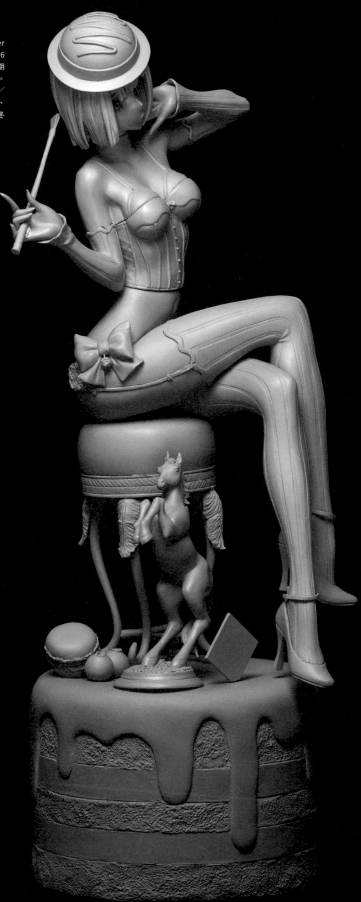

Keita Okada

岡田惠太

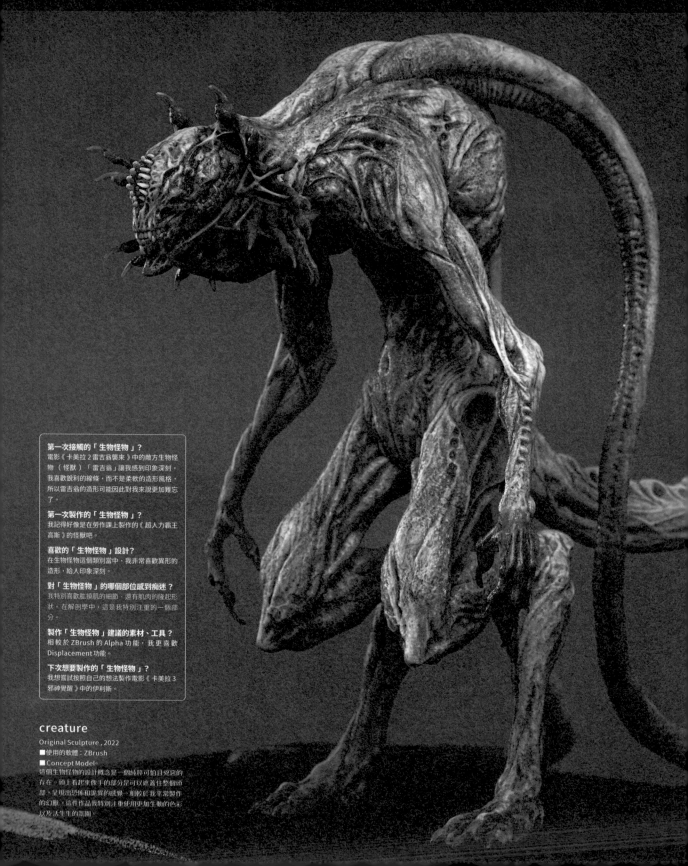

第一次接觸的「生物怪物」？
電影《卡美拉2雷吉翁襲來》中的敵方生物怪
物（怪獸）「雷吉翁」讓我感到印象深刻。
我喜歡銳利的線條，而不是柔軟的造形風格，
所以雷吉翁的造形可能因此對我來說更加難忘
了。

第一次製作的「生物怪物」？
我記得好像是在勞作課上製作的《超人力霸王
高斯》的怪獸吧。

喜歡的「生物怪物」設計？
在生物怪物這個類別中，我非常喜歡異形的
造形，給人印象深刻。

對「生物怪物」的哪個部位感到痴迷？
我特別喜歡換肌的細節，還有肌肉的隆起形
狀。在解剖學中，這是我特別注重的一個部
分。

製作「生物怪物」建議的素材、工具？
相較於ZBrush的Alpha功能，我更喜歡
Displacement功能。

下次想要製作的「生物怪物」？
我想嘗試按照自己的想法製作電影《卡美拉3
邪神覺醒》中的伊利斯。

creature

Original Sculpture , 2022
■使用的軟體：ZBrush
■Concept Model
這個生物怪物的設計概念是一種純粹可怕且兇狠的
存在。頭上看起來像手的部分是可以遮蓋住整個頭
部，呈現出恐怖和詭異的感覺。相較於我平常製作
的幻獸，這件作品我特別注重使用更加生動的色彩
以及活生生的氛圍。

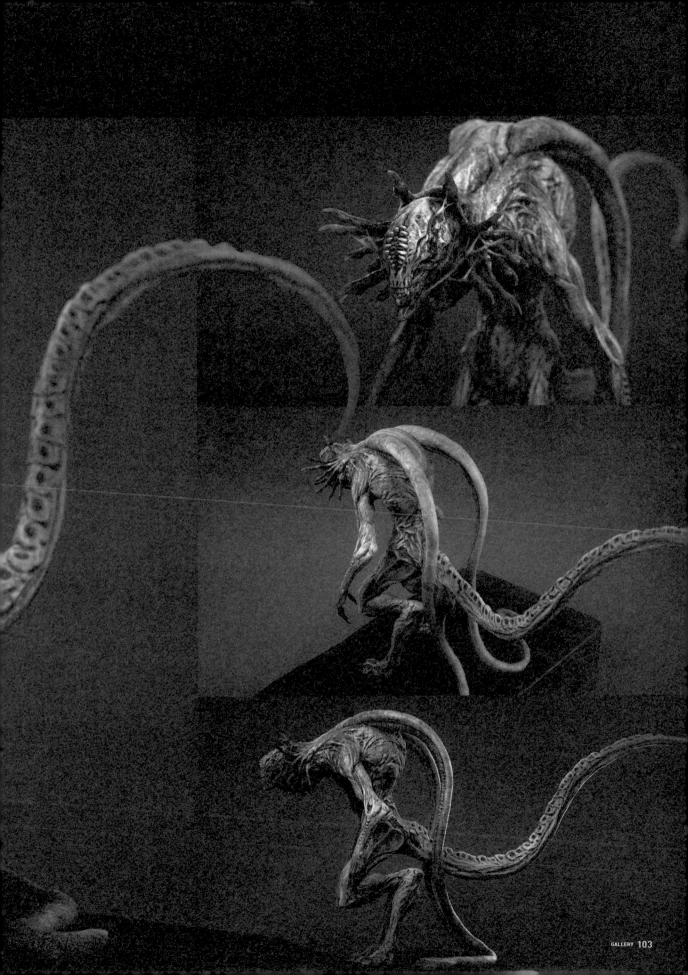

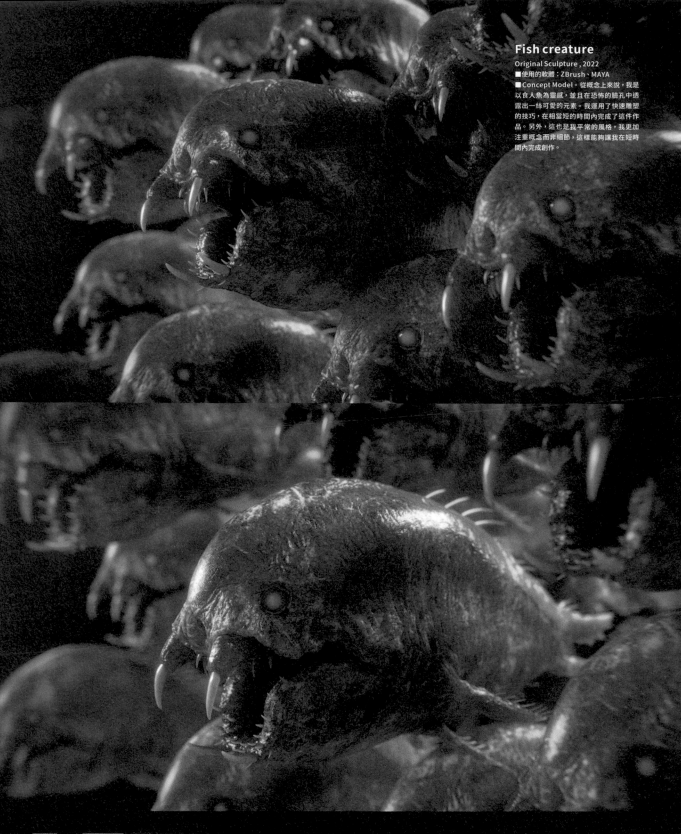

Fish creature
Original Sculpture , 2022
■ 使用的軟體：ZBrush、MAYA
■ Concept Model。從概念上來說，我是以食人魚為靈感，並且在恐怖的臉孔中透露出一絲可愛的元素。我運用了快速雕塑的技巧，在相當短的時間內完成了這件作品。另外，這也是我平常的風格，我更加注重概念而非細節，這樣能夠讓我在短時間內完成創作。

岡田惠太（Keita Okada）
數位雕塑家、3D概念藝術家。擔任Villard有限公司的代表董事。主要從事日本國內外的造型相關工作，包括《魔物獵人》的創作者模型系列、《惡靈古堡：無盡闇黑》、《ELDEN RING》等影視、遊戲、廣告等領域的生物概念藝術和模型製作等。

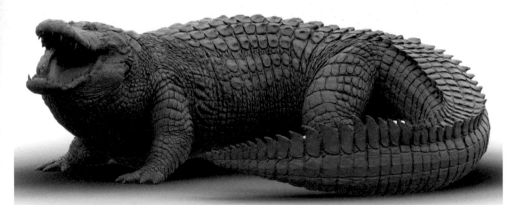

Atsushi Yasuoka

安岡篤志

胖胖的鱷魚先生

Original Sculpture, 2022
■使用的軟體：Maya、ZBrush、
Mudbox、 Mari、 Substance
Painter
■從來沒有看過鱷魚胖的樣子，所
以我決定自己創作一隻。在動畫
中，我試著表現出牠因為過胖而行
動不便的形象。

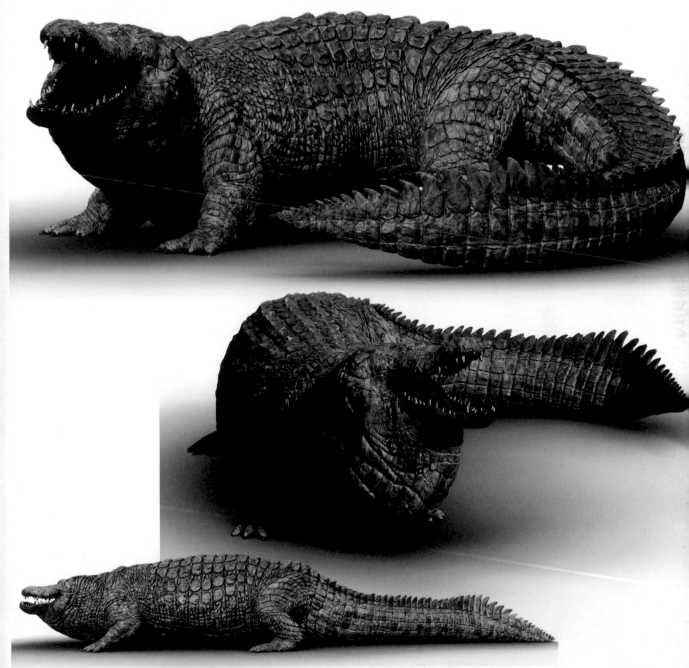

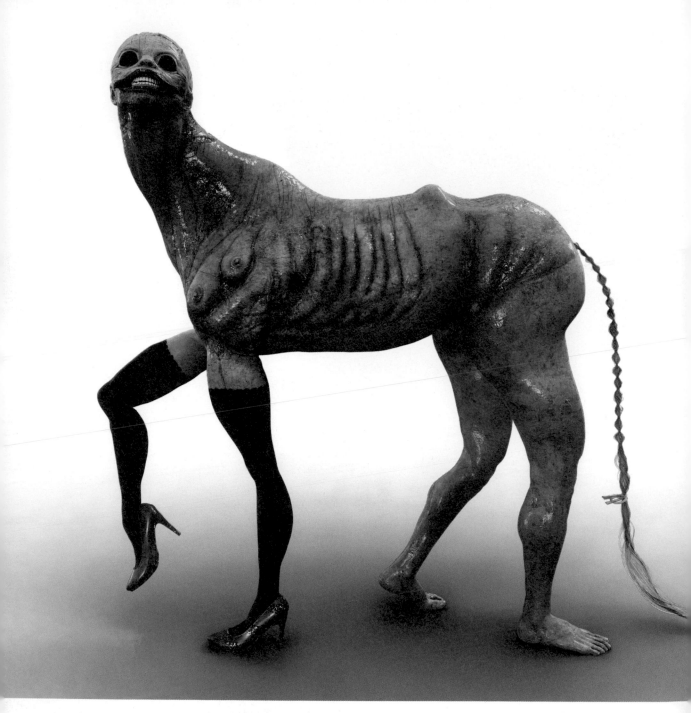

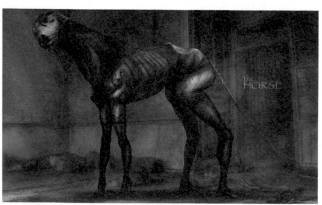

Horse

Original Sculpture , 2022
■ 使 用 的 軟 體：Mudbox、
Z B r u s h、M a y a、M a r i、
Substance Painter
■ 2D設計：乃江
■ 這次邀請了乃江（@taka2_
horse）配合「您」這個主題來
描繪設計圖。乃江的設計超出
了我的預期，讓我也增加了很
多想像空間，於是完成了這件
作品的製作。

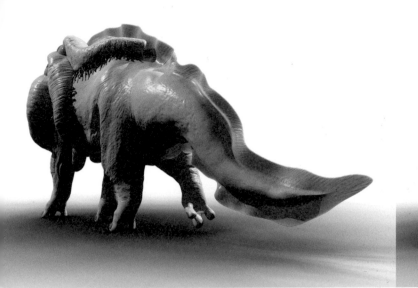
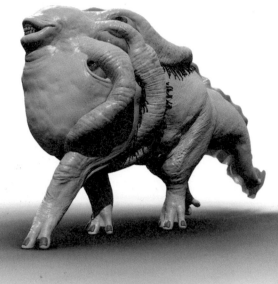
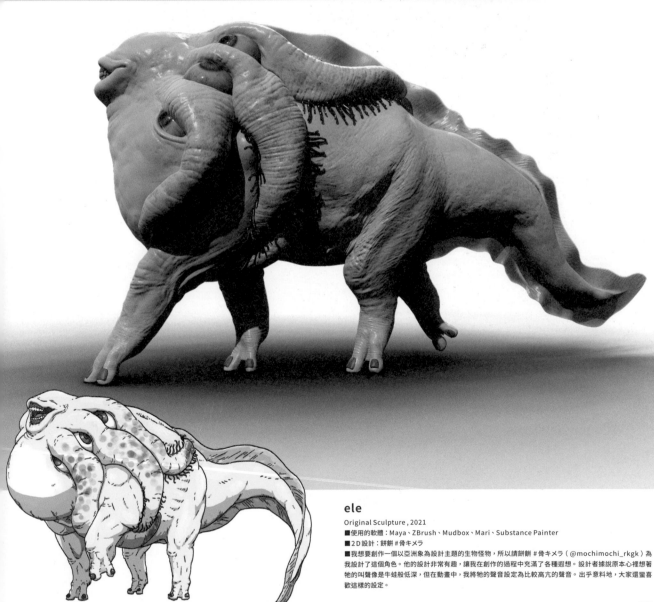

ele

Original Sculpture , 2021

■使用的軟體：Maya、ZBrush、Mudbox、Mari、Substance Painter

■2D設計：餅餅 #骨キメラ

■我想要創作一個以亞洲象為設計主題的生物怪物，所以請餅餅 #骨キメラ（@mochimochi_rkgk）為我設計了這個角色。他的設計非常有趣，讓我在創作的過程中充滿了各種遐想。設計者據說原本心裡想著牠的叫聲像是牛蛙般低深，但在動畫中，我將牠的聲音設定為比較高亢的聲音。出乎意料地，大家還蠻喜歡這樣的設定。

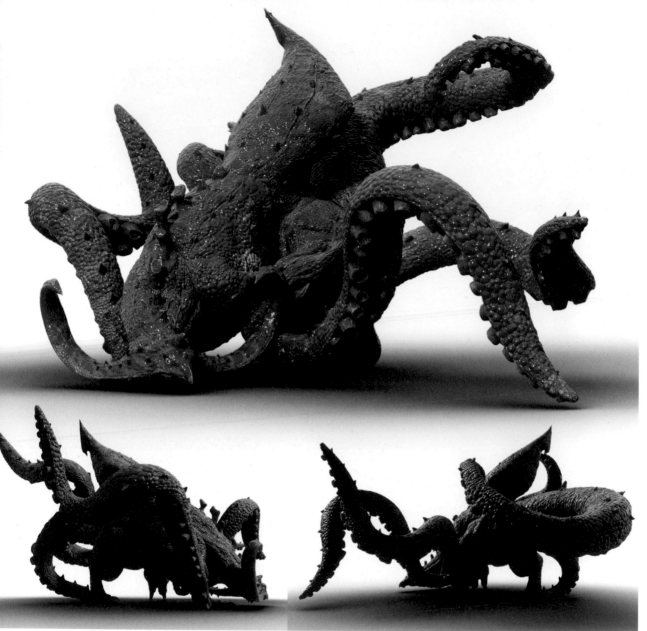

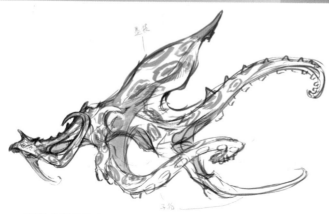

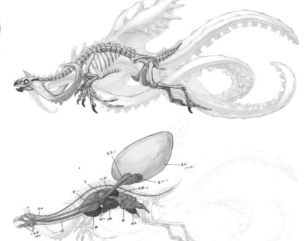

蛸龍（章魚龍）

Original Sculpture , 2018

■ 使用的軟體：Maya、ZBrush、Mudbox、Mari、Substance Painter

■ 2D設計：山村れぇ/Le Yamamura

■ 我想試著從骨骼和內臟的設定開始製作角色，於是便邀請山村れぇ（@goma_lee）來幫忙設計角色。山村れぇ的設計圖稿非常精細，雖然製作成CG的時候有些困難，但我覺得很有趣。在動畫製作中，經過多次嘗試才好不容易地重現出觸手的扭曲蠕動。

Pseudosphera

Original Sculpture , 2021
■ 使用的軟體：Maya、ZBrush、Mari、
Mudbox、Substance Painter
■ 一開始的設計其實非常簡單，但因為我在
製作血管時感到很有趣，多做了一些，最後
就變成像這樣有些陰森的氛圍了。有點像是
人類和太空蟲混合在一起的感覺。

第一次接觸的「生物怪物」？
大約在 6 歲的時候看的《異形》電影。
我非常喜歡形狀奇特的太空船和生物
怪物的設計，看了很多次。

第一次製作的「生物怪物」？
異形。

喜歡的「生物怪物」設計？
《異形》系列。

**對「生物怪物」的哪個部位感到
痴迷？**
血管、手、臉上的皺紋、腳踝。

**製作「生物怪物」建議的素材、
工具？**
ZBrush 的 The Ultimate Dragon
Scale VDM Brush。

下次想要製作的「生物怪物」？
我想嘗試利用人工智能設計創作出一
個生物怪物角色。

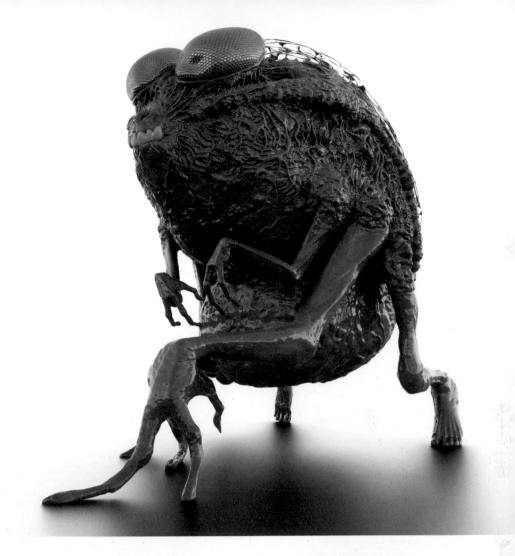

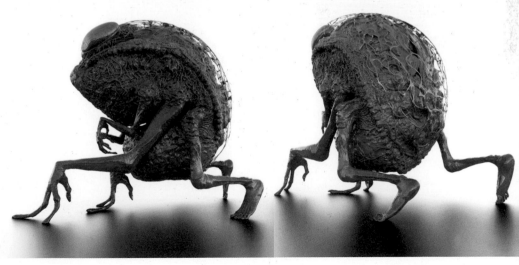

安岡篤志（Atsushi Yasuoka）
出生於 1976 年 8 月 8 日，日本山口
縣下關市。從事 CG 製作工作。
**受到影響（喜愛）的電影、漫畫、
動畫：《AKIRA》**
平均工作時間：每天 8 小時

Shinzen Takeuchi
竹内しんぜん

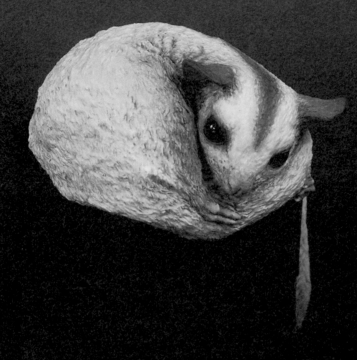

蜜袋鼯

Original Sculpture , 2022
- ■全長約8.5cm
- ■素材：環氧樹脂補土等
- ■照片：竹内しんぜん

■某一天，我有機會與一位有養蜜袋鼯的人聊天。他問我「要不要摸摸看？」，於是便將蜜袋鼯放在我的手上。這隻蜜袋鼯非常親人，很快就開始在我手上玩起來了。我撫摸牠的薄膜，觸摸牠的鋒利爪子，漸漸地建立起感情。也許是玩累了，牠在我的手中瞇起眼睛打瞌睡的模樣讓我心動了，我當下就心想「一定要製作牠！」。大大的眼睛看起來似乎要從臉上滿溢出來，手腳指頭卻具有如同惡魔般感覺，以及可以用來滑翔的薄膜等等，蜜袋鼯有很多特徵。我曾考慮過要製作像是睜大眼睛、張開手指、伸展薄膜等動作，製作一個「蜜袋鼯的造形就得是要這樣！」的作品。不過，我實在忘不了牠在我手上捲曲身體睡覺的模樣，雖然平凡，但我選擇了這個姿勢。

©2022 Shinzen Takeuchi

第一次接觸的「生物怪物」？
或許這是廣義的解釋，但在我幼年時看到舞獅的獅子給我帶來的印象很深。後來我迷上了妖怪和怪獸，但獅子的影響也不容忽視。與其說是那種黏黏糊糊、光亮滑溜的「這就是生物怪物！」類型的角色，我更喜歡那些全身布滿灰塵、霧面質感的角色，或許這也與當年的舞獅有關吧。

第一次製作的「生物怪物」？
應該是碧奧哥吧。就是《哥吉拉vs碧奧蘭蒂》版本的哥吉拉。即使到了現在，哥吉拉系列我仍然特別喜歡碧奧哥。

喜歡的「生物怪物」設計？
應該也是碧奧哥吧（笑）。不過把哥吉拉稱為「生物怪物」似乎有些怪怪的感覺。

對「生物怪物」的哪個部位感到痴迷？
都說「眼睛會說話」，我認為眼睛是非常特別的部位。另外雖然有些違反我之前提到的「喜歡全身灰塵」，但「口腔內部」也是具有生動的魅力的部位。

製作「生物怪物」建議的素材、工具？
說到生物造形的材料，現在的主流已經從樹脂黏土轉向數位化雕塑。但我個人仍然推薦使用石粉黏土。

下次想要製作的「生物怪物」？
如果以「光亮滑溜的定義」來說的話……也許是碧奧蘭蒂吧……？

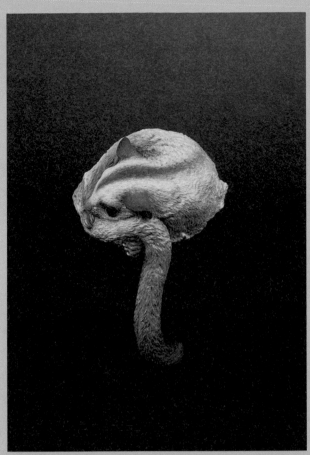

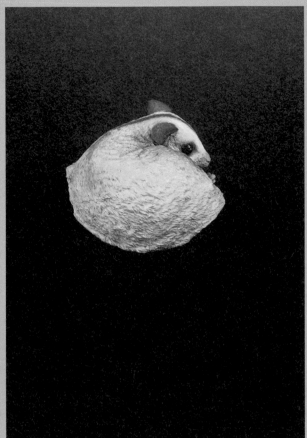

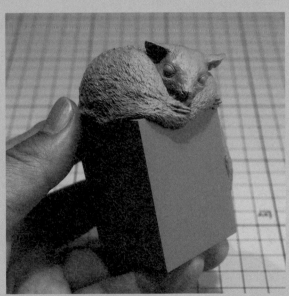

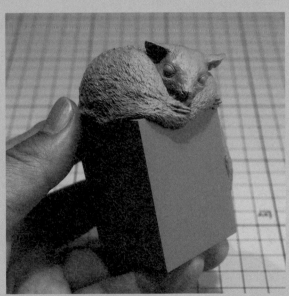

たけうち・しんぜん

SHINZEN造形研究所代表人。生於1980年，香川縣
出身。從1995年開始參加Wonder Festival，銷售自
製模型的複製GK套件。從2002年開始以原創GK套件
製造商的身分活動。於2013年獲得香川縣文化藝術新
人獎。著作有《恐龍のつくりかた》（Graphic社）、
《黏土で作る！いきもの造形 （ ※以黏土製作！生物
造形技法 ）》（Hobby JAPAN）。透過製作生物・怪
獸・動畫角色人物的GK模型套件・TOY・人物模型原型，並將作品借出或販售給電
影・TV・會展活動・出版品的方式持續活動中。

※繁中版 北星圖書出版

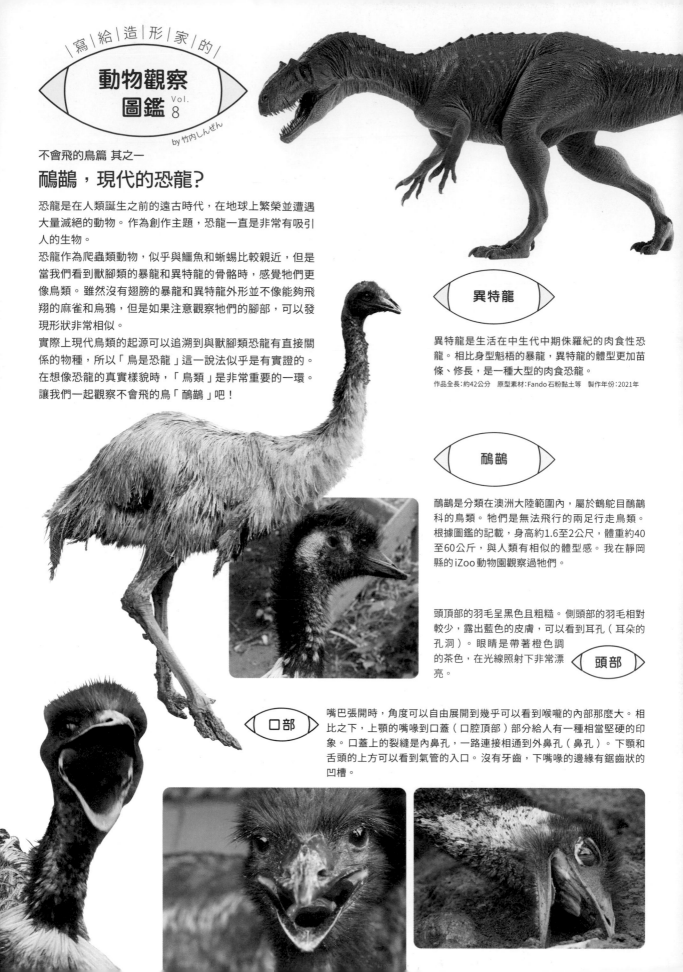

不會飛的鳥篇 其之一

鴯鶓，現代的恐龍？

恐龍是在人類誕生之前的遠古時代，在地球上繁榮並遭遇大量滅絕的動物。作為創作主題，恐龍一直是非常有吸引人的生物。

恐龍作為爬蟲類動物，似乎與鱷魚和蜥蜴比較親近，但是當我們看到獸腳類的暴龍和異特龍的骨骼時，感覺牠們更像鳥類。雖然沒有翅膀的暴龍和異特龍外形並不像能夠飛翔的麻雀和烏鴉，但是如果注意觀察牠們的腳部，可以發現形狀非常相似。

實際上現代鳥類的起源可以追溯到與獸腳類恐龍有直接關係的物種，所以「鳥是恐龍」這一說法似乎是有實證的。在想像恐龍的真實樣貌時，「鳥類」是非常重要的一環。讓我們一起觀察不會飛的鳥「鴯鶓」吧！

異特龍

異特龍是生活在中生代中期侏羅紀的肉食性恐龍。相比身型魁梧的暴龍，異特龍的體型更加苗條、修長，是一種大型的肉食恐龍。

作品全長：約42公分　原型素材：Fando石粉黏土等　製作年份：2021年

鴯鶓

鴯鶓是分類在澳洲大陸範圍內，屬於鶴鴕目鴯鶓科的鳥類。牠們是無法飛行的兩足行走鳥類。根據圖鑑的記載，身高約1.6至2公尺，體重約40至60公斤，與人類有相似的體型感。我在靜岡縣的iZoo動物園觀察過牠們。

頭頂部的羽毛呈黑色且粗糙。側頭部的羽毛相對較少，露出藍色的皮膚，可以看到耳孔（耳朵的孔洞）。眼睛是帶著橙色調的茶色，在光線照射下非常漂亮。

頭部

口部

嘴巴張開時，角度可以自由展開到幾乎可以看到喉嚨的內部那麼大。相比之下，上顎的嘴喙到口蓋（口腔頂部）部分給人一種相當堅硬的印象。口蓋上的裂縫是內鼻孔，一路連接相通到外鼻孔（鼻孔）。下顎和舌頭的上方可以看到氣管的入口。沒有牙齒，下嘴喙的邊緣有鋸齒狀的凹槽。

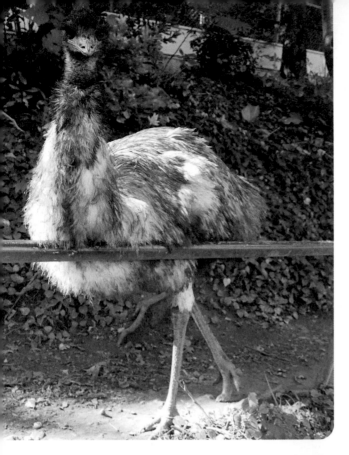

羽毛

從頸部中央一直延伸到整個軀幹，長著又長又蓬鬆的羽毛。在雨天時羽毛感覺整個服貼在身上，但在晴朗的日子裡，羽毛就會變得豐盈起來，看起來有點華麗的感覺？這次沒有拍攝到照片，但鴯鶓的羽毛具有特殊的結構，根部只有一根軸，但尾端會分叉成兩根。

翅膀

鳥的翅膀相當於人類的「手臂」。不會飛的鴯鶓翅膀非常小，幾乎看不見，被長長的羽毛遮蔽住了外觀。撥開羽毛，看一下相當於指尖的部分，可以看到一根小而尖銳的爪子。

腳

腳趾有三根，每根都有漂亮的爪子。細而結實的中足後面排列著粗糙的大鱗片。

前面

後面

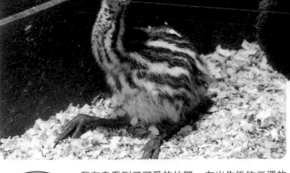

出生後3週

出生後3個月

雛鳥

我有幸看到了可愛的幼雛。在出生後約三週的時候，牠們的身體上有條紋紋路。儘管身體很小，但牠們的腿部非常堅實，忙碌地四處奔跑著。大約三個月大的幼雛顏色變黑，外觀相當結實，雖然還有些許幼稚感，但成長的速度讓人驚訝。

感受到的事情
從不能飛行的恐龍，演化出能夠飛行的鳥類。基於這一點，當觀察到不能飛行的鳥類鴯鶓時，我感覺到一種複雜而又合乎邏輯的「演化脈絡」。

順帶一提【 與丹頂鶴相比較 】
i 在 iZoo 裡也飼養著丹頂鶴。與鴯鶓相比，丹頂鶴的身高略低，但體型細長得無法相提並論！我一下子就明白了「這就是 "能飛的鳥" 和 "不能飛的鳥" 之間的差異……」。那裡也有小小的幼雛。當飼養員給予親鳥食物（昆蟲）時，親鳥會把食物帶到幼雛那裡餵食。據飼養員說，丹頂鶴的成長速度比鴯鶓要快得多。這可能與食用動物性食物較多有關，但可能也是因為有必要盡快擁有可以飛行的身體。

右：丹頂鶴 左：丹頂鶴的幼雛（約一週大）和丹頂鶴。

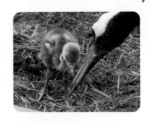

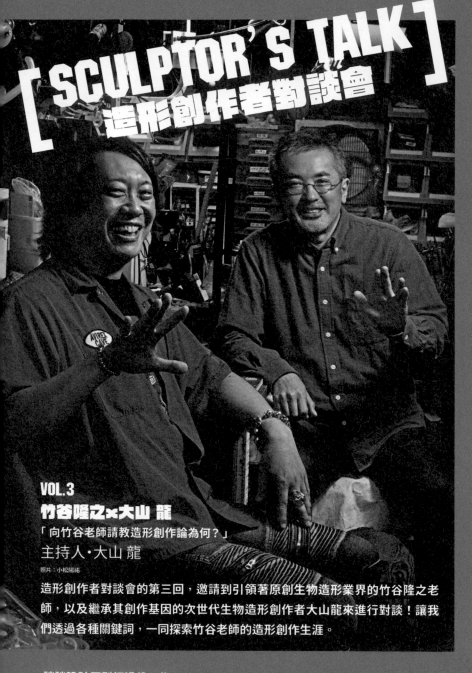

[SCULPTOR'S TALK]
造形創作者對談會

VOL.3
竹谷隆之×大山 龍
「向竹谷老師請教造形創作論為何？」
主持人・大山 龍
照片：小松陽祐

造形創作者對談會的第三回，邀請到引領著原創生物造形業界的竹谷隆之老師，以及繼承其創作基因的次世代生物造形創作者大山龍來進行對談！讓我們透過各種關鍵詞，一同探索竹谷老師的造形創作生涯。

談談設計原型師這份工作

大山龍（以下簡稱大）：之前聽您說過「製作的造形作品變得越來越大」，我想這應該是因為過去和現在的製作方式有所不同吧。除此之外，還有其他的變化嗎？

竹谷隆之（以下簡稱竹）：最近，可能是因為年紀增長的緣故，製作小尺寸的作品開始變得有些辛苦……（笑）。除此之外，設計原型本來就是為了讓參與電影、動畫等專案的工作人員之間建立共同認知而製作的。為了讓大家容易理解，確實需要製作成一定的尺寸。

大：這就是角色人物原型製作和影像作品的角色設計的不同之處吧。在設計原型的情況下，會需要視造形的狀態，然後製作相應的設定資料，例如「這個部分用CG來處理吧」之類的。

竹：是的。有時候設計原型是具有設計確定稿的意義，有時候則是拿來參考或討論用的。因為大多只是從角色設計到CG完成的流程中的一個環

節，所以經常需要確定這個角色在劇情中應該要有什麼樣的表現方式，是不是要讓某個部位可以打開？或者裡面應該要出現什麼樣的元素，這些都是需要反映在設計中的重要考量因素。

大：年齡、時代等因素是否會影響您的處理態度及方式？

竹：在20多歲時我還沒有這樣的感覺，但隨著時間過去，我漸漸開始有一種希望能更多地從事作家活動和設計工作的感覺，所以像這樣的設計工作也逐漸增加了。

大：在您獨自創作時，是否有時會選擇不去描繪設計圖？畢竟只要自己理解就好了？

竹：以前是這樣，但最近我會畫設計圖來整理思緒。其實從小的時候我就喜歡畫圖了。

大：您是什麼時候開始用數位方式繪圖的？

竹：我覺得這樣可能會更方便一些才開始的。我也喜歡攝影，為了要管理照片資料，買了一台新電腦，就想說不然也試著拿來畫畫看好了。

大：並不是因為這樣做會對工作有利之類的特別原因嗎？

竹：其實只是看我自己開不開心而已。這是很正常的吧（笑）。

大：我覺得一般並不是這樣的（笑）。

竹：如果只做喜歡的事情，那麼維持生計可能會有困難，所以還是得好好工作。

大：對於我來說，即使是不擅長的事情，也有會必須努力去把它做好的危機感。現在您會有因為在工作上需要某種設計比較多，所以覺得最好還是充實那方面的知識比較好的情形嗎？

竹：為了做好委託的工作，我必須進行調查和創作，從而拓展了我的世界觀。像是動畫裡的人物角色，我覺得那是一個不同層次的世界，需要擁有高度的專業技能才有辦法設計，我可能無法做得好。相較之下，我更喜歡自然的造形物和現象，以及生物的形態，我希望能夠隨心所欲的製作出這類的作品。

大：那是否有在自然物的領域當中，雖然擅長製作樹木，但卻不擅長製作可愛的貓咪這樣的情形呢？

竹：有毛髮的生物啊…（笑）。自古以來像是銅像這類藝術作品一直都有出色的雕刻作品，我也對於毛髮在雕刻上表現方式非常嚮往，但在這個（角色人物模型）的業界，通常會需要更加精細的製作方式。

大：所以說您有什麼不擅長的部分，那就是覺得毛髮很麻煩了。但是竹谷老師，我覺得您做了很多比毛髮更麻煩的造形作品呢。

關於數位雕塑

大：您之前試過一陣子數位雕塑，後來又放棄了。但如果有機會您還會想再試試看嗎？

竹：這個嘛…如果使用起來能夠再簡單一點的話…ZBrush 的功能太多了，我覺得自己應該學不來。話說回來，在 iPad 上使用 Nomad Sculpt 還蠻輕鬆有趣就是了。

大：竹谷老師您的作品被掃描成 CG 時，您會進行監修嗎？

竹：其實並不怎麼會去監修。對方是會把掃描的成果讓我看過，但我都只是請他們修改一些確實重要的地方而已。

大：就像是會在檔案裡標註「這裡請稍微修改一下」，但如果是自己會使用軟體的話，就可以親自修改了。

竹：但是有時候真的很難開口。畢竟我覺得這個工作真的很不容易。掃描下來的檔案其實並不能直接使用，只是起到一個外形輪廓的作用。我聽說都需要重新製作一遍，真的很辛苦。

成為轉捩點的作品

竹：我特別情有獨鍾的作品是《漁師の角度》。當時在我身邊周圍都是風格獨特的創作者，正在思考我自己的特色到底是什麼的時候，創作出了這一系列作品。

大：這段心境也有收錄在《漁師の角度》這本書的後記裡面。不過我從這本書還沒有問世的當時，就已經覺得竹谷老師的作品風格非常鮮明了。但確實在那之前還沒有一個完全由竹谷老師的元素所構成的作品。

竹：在製作原創作品時，我們會去深入挖掘自己是由什麼元素所構成的。以我來說，我是在北海道的鄉下長大，父親是個古怪的人。所以我想把成長過程中不斷目睹生物造到殺害的經驗融入作品中。

大：故事、世界觀和造形作品完全結合在一起了。要說側重哪個環節？更傾向於故事優先吧。我覺得這更像是漫畫家或撰寫故事的人的作品。像這樣的作品在原型師當中可能是比較少見的。

竹：一切的起點是當年 Hobby Japan 的負責編輯。他說我可以自由去做自己喜歡的題材，然後我就將在《Hobby Japan EXTRA》上粗略構思的一些內容，擴展了這本作品。

大：當時就想到要用照片加上文字的方式來呈現嗎？

竹：在那個作品中，我是忍不住把故事情節寫出來的。其實本來不需要文字，讓讀者透過造形就能享受作品也是可以的。但在創作的過程中，你會去思考這個角色是什麼樣的個性、什麼樣的性格，他會說些什麼？所以最後我就想在故事情節中讓這些角色動起來了。

大：深入探究下去的結果，就成了一段故事了。不過《漁師の角度》的資訊量真是驚人，像是地板上散落的物品細節之類的。即使如此，還是感覺不夠嗎？

竹：當創作與現實世界的場景相互重疊時，如果周邊整理得太過乾淨，就會失去真實感。如果是在六本木的高級大樓或許還好，但在描繪鄉村風景時，我覺得有些鏽蝕、各種物品散落的情景會更自然。大家都稱讚我的作品細節很出色，但其實只是因為我覺得這些細節是必要的，就將其製作

出來罷了。反過來說，如果沒有那些細節，就會感覺怪怪的。可以說我有些空曠恐懼症的傾向。

大：有這種事嗎？

竹：當然也會為了效果，刻意只將某一塊部位處理得表面光滑的情形。

大：就像是異形的頭部和臉部那樣，對吧？但是沒想到竹谷老師也會有空曠恐懼症呢？

竹：自然物總是充滿資訊量的，不是嗎？在機械或機甲方面要增加資訊量就比較困難了。

雕塑的魅力

大：竹谷老師您很喜歡皺紋是嗎？

竹：我只要一拿到黏土和抹刀，直接就是先製作皺紋了。有時候我也會拍攝老人的手或臉部照片，這些部位真的有令人讚嘆的雕塑魅力。皺紋也呈現出了時間的厚重感，可以讓人感覺是一個活生生的人。

大：所以您不是因為沒辦法避開皺紋不得不製作，反而是刻意去追尋皺紋呢。如果讓您選擇雕塑年輕人或老人，您會選擇哪個？

竹：那當然是老人了。雕塑老人更有意思吧。活潑的少女或少年本身就充滿了生命力。感覺已經無法再去表現出更多什麼的了。

大：其實您還是有辦法的，竹谷老師。

竹：最終是要取決於創作的過程是否有趣。

大：您是從什麼時候開始意識到對於老人的喜愛？《漁師の角度》是在您多大年紀推出的作品呢？

竹：記得是 30 多歲的時候吧。剛開始著手製作的時候應該是 20 多歲的時候。

大：現在的 30 多歲原型師，如果被允許創作原創作品的時候，很難想像他們會選擇以老漁夫作為主角呢。

竹：也不是說完全沒有可能啦，在電影、漫畫和動畫中也會出現老人角色。我也很喜歡大友克洋的畫風，他的作品中也有老人角色呢。我以前也經常模仿他的作品，一邊模仿一邊覺得他真厲害。

關於《異形》

大：竹谷老師在年輕時開始從事造形工作的時候，雖然人物模型的文化已經存在，但當時並沒有專門的生物怪物原型師這個職業。所以您受到影響的主要是來自漫畫家和繪師吧。

竹：是的，還有《異形》的影響也很大。

大：您指的是第一部的《異形》。

竹：電影是在我高中的時候上映的，我還買了《Starlog》雜誌回家看。

大：您的第一印象是什麼？

竹：太厲害了。居然沒有眼睛！我完全沒有過這樣的想法。而且，那種畫

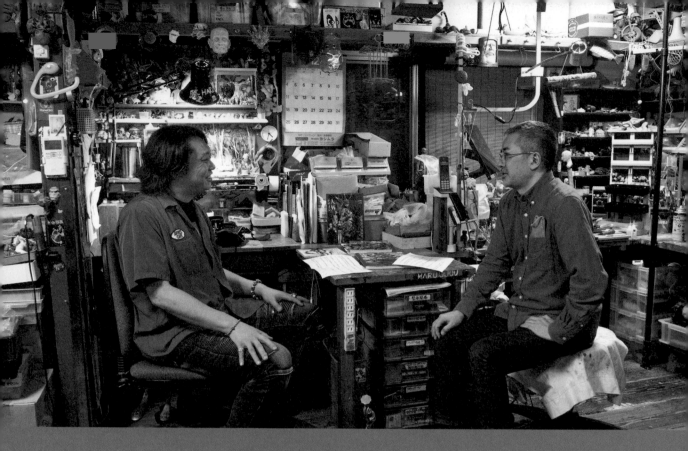

面黑漆漆，什麼都看不清楚的感覺也讓人害怕。

大：我當時尤其對於異形的第一部有些看不太懂，之後才有特效裝束或者設計相關的資料出現。

竹：MPC 公司也推出了一些塑膠模型產品。

大：還有聽說您曾經拿著改造後的異型模型去應徵工作的事情……。

竹：那時候寺田克也去了雨宮慶太的公司幫忙，他們詢問有沒有能製作立體物件的人？所以寺田就帶我過去。當時我覺得最好帶點作品前去，所以帶了《異形》的塑膠模型和 TSUKUDA HOBBY 的風之谷飛行器。

大：然後您就推出了參與製作了《假面騎士 ZO》？

竹：一開始是某家公司委託的展示影片。我參與的是一個出現在立體影像中，外觀看起來像是太空船的岩石妖怪之類的東西。因為當時我還在《MODEL Art》工作。

大：竹谷老師本來是在雜誌社工作的，那麼在《SCULPTORS》雜誌上刊登作品時，會提供什麼樣建議或者要注意的地方嗎？

竹：可能在製作的時候，會去考慮作品刊登在平面時，會呈現出怎麼樣的效果吧…。即使是以肉眼（雙眼）觀察製作出來的作品，經過單眼（相機鏡頭）拍攝後，也有可能看起來稍有不同。因此有時候我會試著閉上一隻眼睛來進行創作。

飛蝗男 HOPPER

高木アキノリ（以下簡稱高）：這個飛蝗男 HOPPER 人偶，是接下來有想要進行塗裝到完成嗎？

竹：噢，這個是我在整理的時候，找出來的唯一一件。當時，韮澤（靖）先生經常說想要拍攝從鞋跟那裡看過來的角度。他一邊喝酒一邊無休止地聊著像是「那隻逃走的飛蝗男又殺回來了」之類的逸想故事。另外，他也說從小就喜歡《怪醫黑傑克》。如果是要描寫自己幫自己動手術的場景，讓那個角色擁有很多隻手，應該會更有趣吧……這類的話。這是在那段時期製作的作品。原型已經四分五裂了，所以我打算把這件作品製作到完成為止。

新‧超人力霸王

大：《超人力霸王》系列作品，您喜歡的是初代作品嗎？

竹：嗯，這個嘛。我比較喜歡《超人七號》呢。我一直追到《歸來的超人力霸王》為止。

大：那麼，得知將要參與《新‧超人力霸王》的製作時感到高興嗎？

竹：當然了。但在那之前我已經參與了《正宗‧哥吉拉》的製作──而我驚訝地發現自己當下的心情非常平靜，可能是因為從小就喜歡這個系列，所以如果一去意識到自己能夠參與其中，就會感到過於幸福，反而會讓我緊張。可能因此心理產生了一種防衛反應吧……最近或許是因為年紀的關係，我逐漸不再感到緊張了……。

大：是刻意避免去意識到個人嗎？

竹：是的，我想是那一類的情形吧。不過當然我會希望電影上映後能有不錯的反響，也會意識到自己參與了一個大製作的電影。作為技術人員，我只能提供自己所能做的事情，這就是全部了…當然，我希望對方感到高興，所以我努力去超越預期，滿足期待。但在庵野導演的團隊中，這特別困難。

大：是否會有「居然還有這招？！」像這樣受到其他團隊成員影響的情形呢？

竹：有的。像是山下育人老師和前田真宏老師都很擅長繪畫，有出色的藝術感，所以討論的過程也很有趣。山下老師畫了很多像是傑頓之類的怪獸，我記得當時就覺得這樣已經可以了吧！結果還是得繼續修改。

大：相信這種事情會成為長期的刺激吧。

竹：能夠學到不知道的事情真的很有趣哦。但我並不是那麼貪婪地收集資訊的人。

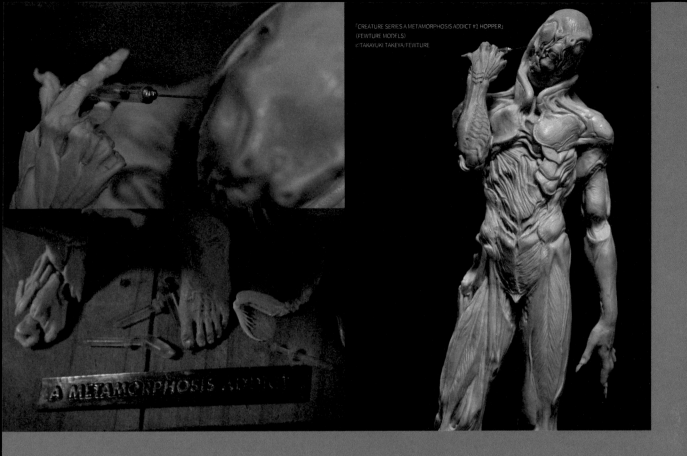

「CREATURE SERIES A METAMORPHOSIS ADDICT #1 HOPPER」
(FEWTURE MODELS)
©TAKAYUKI TAKEYA/FEWTURE

A METAMORPHOSIS ADDICT

大：畢竟您不使用社交媒體，所以主要還是透過電影來獲取資訊嗎？

竹：最近是通過Netflix等訂閱服務。一邊工作一邊觀看時，還是聽日語配音比較好。我會選擇像《星艦迷航記》系列或是有戰鬥場景、警匪題材之類的作品。基本上我喜歡科幻作品，但也喜歡有狗的劇情，會讓人想哭的那種（笑）。

大：您會一邊看Netflix電影，一邊製作作品？

竹：在電腦上繪圖時，使用旁邊的螢幕觀看。也會在睡前看YouTube。

大：您都看哪種題材？

竹：看系統推薦的影片。大多數是喜劇節目「IPPONグランプリ」。我會一部接著一部看下去。還有「すべらない話」之類的談話節目。看著出場藝人們的頭腦一直在轉動，太厲害了！還有一些雜學類和無人機空拍的影片…我還只是個Youtube初學者（笑）。

關於資料收集

大：竹谷老師，我印象中記得您有很多藏書資料。

竹：我喜歡書籍，經常在書店和古書店買書。不過最近我不太需要再買那麼多書了。

大：我買書後會拍照放到電腦上看。因為可以放大。您會上網查資料嗎？

竹：在一定程度上，我也會在網路上收集圖像和搜尋資料。另外還有Pinterest。常常會有「或者這種觸角的形狀可以拿來運用、還有這種蘑菇真的存在嗎？！」這類的新發現。

大：我覺得生物怪物設計可以再更極端一點。畢竟真實世界裡都會有像這種形狀看起來完全不合理，感覺完全無法存活才對的蟲子外形。

高：有什麼「最好準備這樣的資料」的建議嗎？

大：竹谷老師，您有很多醫學方面的書籍吧。之前聽韮澤老師說一邊看著您書房裡的解剖學書籍，一邊說過「在外人眼中，我可能很擅長解剖學這方面，但其實我對這個一點都不擅長」。

竹：剛認識不久時，我問他喜歡屍體嗎，他卻說「不，絕對不喜歡！」，真是意外（笑）。

大：竹谷老師原本是想接話「果然您喜歡這個」，順勢在屍體相關的話題聽他多發表意見吧。

竹：我本來想接下來會有「那本書真不錯」「我有這些資料哦」之類的對話。

大：竹谷老師當時一邊看著解剖學的書，一邊說：「既然從事這樣的工作，只要是存在這個世界上的生物，能夠查到的資料，我都想要看一看」。那句話給我留下深刻印象。

竹：對於萬物的形態，最好是沒有不知道的事情。尤其是人體，我並沒有學習過專業的人體結構知識……不過屍體解剖圖片沒有活力，所以在那方面必須參考有活力的生物才行。

大：我以前常常不看資料就隨便製作。但聽完那番話後，我的意識有所改變了。

竹：我覺得創作時保持動感是很重要的事。但是自然界的造形法則也非常重要。不過只是單純地照著模仿的話，作品會變得很無趣，還是應該設計出自然界做不到的形態比較好。

大：為了要做到那樣的設計，還是需要先去了解自然法則才好呢。聽說高木好像為了想要猴手的資料，乾脆自己去拍照了。

竹：觀察真正的物體，經常會有新發現的！

感到困難的工作

竹：偶爾也會遇到一些難以完成的工作。比方說沒有辦法維持動力之類的問題……。

大：什麼樣的工作會讓您感到沒有動力？

竹：那些必須要完全按照指示去做的工作。不過最近已經沒有那麼頻繁了。

大：在以前的一次訪談中，您提到當時在為壽屋製作《聖戰士丹拜因》時，從一開始就允許進行修改設計。不過當時問我認為竹谷老師作為設計師的形象好像還不是很明確的感覺。

竹：我與壽屋的社長清水先生談過，當時問他能不能進行修改，因為我無法完全按照設定圖進行製作，他說「可以」。

大：原來從一開始就有進行過這樣的事前溝通了哦？

竹：就算叫我完全按照設定圖去做，事實上我從以前就沒怎麼接過這樣的工作。就連塑膠模型通常也是組裝完成後再加以改造。我是以這個方式入行的。以前就喜歡按照自己的意思去改造怪獸和科幻類的塑膠模型，所以從一開始我就很少會有完全複製原樣的製作方式。

大：但是在人偶和模型的世界，完全複製原樣的方式其實是主流。

竹：可能是因為大家心裡潛藏著一種慾望，希望擁有一個符合原始角色形象的作品吧。並不是說一定要完全符合那個形象…這是一個機器人，所以身上不會有皺紋，而且當時我在腦中已經在進行修改設計了，所以對我來說，更想要忠實地按照腦中的那個形象進行製作…。

阿佐美時代

大：在北海道的時候，身邊有愛好模型的朋友嗎？

竹：在鄉下的時候，記得身邊只有一兩個人會買模型。

大：那您來到阿佐谷美術專門學校時，是不是會有「哇！」這樣的感覺？

竹：沒錯。而且不需要上體育課，對我來說簡直是天堂。畢竟畫畫就不用像體育一樣有先後排名，比較輕鬆自在。

大：那時候，您是想成為畫家嗎？

竹：當時沒有想過這方面的事情，課程主要是描繪廣告插畫和學習如何製作廣告。那是一所專攻實用基礎設計的專門學校，畫起來並不有趣，不過也讓我明白不能只畫自己喜歡的東西。

大：您有沒有想過有一天要製作像吉格爾（H.R. Giger）的電影中出現的那種生物呢？

竹：當時我只看到近期的事情，無法想像遙遠的未來，看到什麼就做什麼的感覺。對於未來沒有太多想法。其實現在也對幾個星期後會發生什麼都不太知道。

大：下一步有什麼想做的嗎？

竹：我想做的是創作我自己所建構的世界觀作品。因為2024年我就60歲了，人生時間不多了。但是我並不太善於考慮如何提高受到關注的程度，或者「商業策略」之類的事情…不過自己擅自創作的東西又沒有盈利的話，這就有些困擾了（笑）。

最近有什麼您覺得很厲害的設計嗎？

竹：如果是自然物的話，我覺得珊瑚的橫切面形狀實在了不起！作品的話，我最近覺得成田亨在《超人力霸王》和《超人七號》中的設計很厲害。非常特殊、獨特，而且美麗，有說服力地表明它們肯定是來自宇宙的。我從以前就喜歡他的作品，但一直避免將那種風格融入自己的作品中，不過最近也覺得使用五角形之類的奇特設計挺不錯的。

大：原來您一直在避免使用嗎？

竹：自然物除了在某些特殊情況之外，基本上不存在直線。即使是機器人角色，在可以隨意塑造形狀的文明中，感覺直線條也並不是那麼有必要性。所以我一直生活在認為曲線比直線更好的想法中（笑）。

大：菲澤老師也是一位將無機質形狀的元素加進生物造型中的人，而竹谷老師則會將其朝著生物學上更逼真的方向進行調整。

竹：菲澤擁有屬於他的菲澤世界，因此我們可以一眼就看出這是出自菲澤的設計。我認為這很棒，也應該是這樣，但我個人比較喜歡因為是這樣的角色，所以自然而然應該長成這個形狀，也就是設計與自然法則結合在一起，而不是強調自己特色的設計元素。例如米高揚設計的米格戰鬥機，尾翼經常是三角形狀，但這樣做是否太過明顯了呢（笑）？

大：明明是一種戰爭武器。

竹：可能其中有空氣動力學的原因在內，所以這個比喻有點是太恰當。何況我自己也應該在無意識中做了不少同樣的事情…所以我總是努力讓我自己內在關於設計的"材料庫"能夠有好的新陳代謝。

大：現在您正在進行的設計案子，也是類似「如果角色真的存在世上的話，應該長成這樣子吧？」的感覺進行的嗎？

竹：雖然我希望那樣做，不過如果設計太陰沉的話，會被說太可怕。或是因為要給小朋友看的關係，委託方會希望我將設計的主題處理得更加容易理解。

大：不過大家應該都會說竹谷老師的設計很容易辨識吧？

竹：也許是因為我的設計總是那麼陰沉，感覺不夠明亮吧（笑）。

關於個性的部分

竹：今天陰沉這個詞出現了好幾次，記得大山好像很喜歡沒有臉的東西，或者說喜歡這種設計是吧？

大：竹谷老師的設計確實很酷。我一直有一種必須展現我自己的設計個性

的想法。我這個世代的年輕人，有很多都受到竹谷老師的影響。為了與那些人有所區別，我一直在想著要做一些不一樣的事情，好讓人們注意到我的存在。

竹：嗯，的確應該展現出來。

大：所以我很努力去展現。但個性其實本來就是藏不住的。竹谷老師也是一下子就能認出是大山我的作品嗎？

竹：你的設計有很多破碎龜裂的部位呢。

大：我很喜歡這種。

竹：所以我知道你是在享受創作的！從黏土的作品中，馬上就能感受到創作者是不是有在享受過程。好的作品看起來生動而且有趣。

大：我認為竹谷老師的造形設計的優點在於背部的彎曲度和手指的表現。

竹：無論製作的角色是活的還是死的，手指都是很重要的。

大：活的角色和死的角色的手指有什麼區別呢？

竹：指頭朝向奇怪的方向，或是斷裂、僵直等等。那種不經意的手指動作反而會讓人更感到在意。

大：我是覺得那樣很可惜。明明手指可以有更精彩的演技。光是剛才就聽到死掉的手指變化原來有那麼多種類呢（笑）。

對未來的造形創作者講幾句話

大：請竹谷老師對想要從事像竹谷老師這樣的工作的年輕創作者們講幾句話。

竹：不論什麼行業，我覺得最好朝向自己喜歡的方向前進，不要猶豫。

大：也就是說不要放棄一直以來喜歡的事情。

竹：不要放棄當然很重要，但在放棄或不放棄之前，最好培養起決定「我要往這邊走」的習慣。另外，也要努力做好眼前的事情，不要一直想著遙遠的未來。

大：我覺得大家還是會有自己的夢想。但想要成為竹谷老師那樣境界，似乎非常遙遠。

竹：其實沒有必要想要變得像誰一樣，只要朝自己想去的方向前進就好了。

大：前提是如果知道自己要往哪個方向前進的話。像我進入這個行業，就是看到竹谷老師的活躍，於是就想要從事這樣的工作。但因為我把目標設得過於遠大，那個距離不時讓自己產生煩惱。我想現在的年輕人也會有這樣的感受，但是感覺不出竹谷老師有這方面的煩惱。

竹：對我來說，這是延續我一直喜歡的描繪和製作的事情，是一種幸運。也恰巧我周圍都是很不錯的人。他們會說「似乎蠻有趣的，你放手去做吧」…或是一邊喝酒，一邊聊自己想要拍怎麼樣的特攝片之類的話題，而且完全不會有人說出「英雄角色就是按照劇中的服裝去製作就對了」這樣的話。

大：當時願意在《Hobby Japan》這本媒體刊載角色人物商品的編輯也非常了不起。如果他們沒有採用角色人物這個主題的話，現在的我們可能就不存在了。

竹：他們當年真是寬宏大量（笑）。

大：不過我覺得一方面也是我們提供的作品水準足以讓他們也都認同，才有這樣的發展。

竹：而且小林誠和橫山宏的作品也在其中，從那裡開啟了日本原創科幻作品的世界。

大：您說的是。我以前一直認為機械這個類別和我們製作的類別是完全不同的。竹谷老師也您也非常擅長製作機械呢。

竹：我非常喜歡機械。因為可以將各種零件組合在一起，所以很有趣。當然，形狀也必須製作精準才行就是了。

大：關於生物和機械的區別，您有何看法？

竹：從根本上來說並沒有太大差異，因為都是根據想像力來製作。我畢竟有經過《星際大戰》的磨練，所以可以說是"機械領域出身"。我喜歡使用報廢零件來製作。

大：但那也需要具體一些美感，對吧？

竹：嗯，但相對來說自由度還是比較高。就像《星際大戰》那樣的風格。

大：希望竹谷老師在各個領域都很活躍，這樣大家就能說「反正竹谷老師也這麼做啊」（笑）。對我來說，確實有些作品會在心裡隱約顧慮著「這樣做會不會被批評呢」的部分。

竹：高中時，有一期的《Starlog》雜誌上刊載了大友克洋的一篇短篇漫畫（《I・N・R・I》）。裡面描述了基督實際上是雙性人，並且與各種人○○，藉以吸引信徒之類的故事。不過最後還是被釘在十字架上就是了。後來我遇到了大友先生，我說「那個漫畫很棒呢」，他回答說「那個作品無法收錄在單行本裡啊」（笑）。這樣的事情讓我印象深刻。雖然有點不恰當的感覺。

大：現在可能也是如此吧。

竹：現在這個環境要做這種不恰當的創作，變得愈來愈困難了（笑）。

刊物內容企劃！

大：『SCULPTORS』是一本平面的刊物。我在想，是否有一種只有在書中才能嘗試的造形呈現方法呢？

竹：原來如此，這的確是個值得探討的問題呢。

大：所以，我想請竹谷老師出一道題目，讓年輕的造形創作者們根據這個題目創作，然後由竹谷老師來點評，說這個作品的有趣之處等等，我覺得這樣大家就能形成一種凝聚力。

竹：我不討厭這個想法，不過身為一個具有溝通障礙的人，我聽到的瞬間猶豫了一下（笑）。

大：到現在還是這樣嗎？

竹：基本的性格還是那樣，覺得和人聯絡很麻煩，如果可以的話，寧願平淡地保持安靜就好（笑）。

大：我是想說如果有這樣的企劃，應該會很有意思。

竹：想著要出怎麼樣的題目確實很有趣呢。讓我們盡情遐想一下吧！

大山龍作品展示＆製作過程 ▶ P004
竹谷隆之連載「遐想設計的倡議。」 ▶ P024

卷頭插畫（女高中生擬態獸）創作過程 by popman3580

喜愛人物模型，並深受讀者們歡迎的插畫家 popman3580，
這次公開了以「生物怪物」為主題的插畫製作過程！

草稿

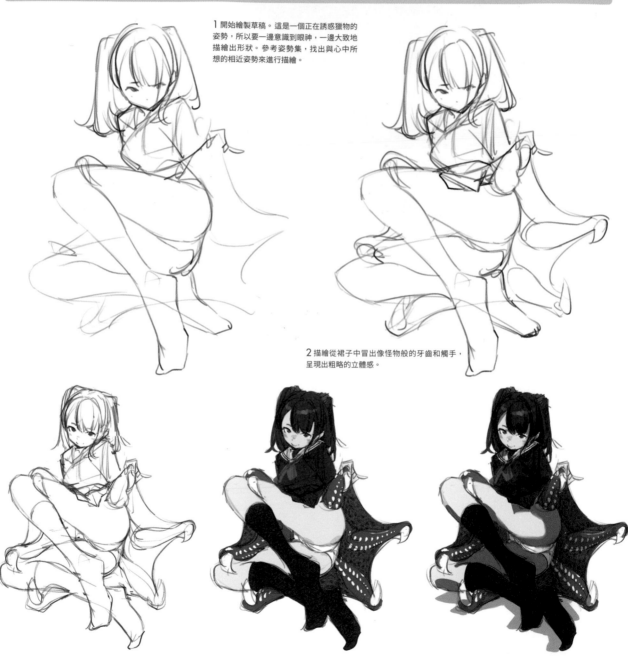

1 開始繪製草稿。這是一個正在誘惑獵物的
姿勢，所以要一邊意識到眼神，一邊大致地
描繪出形狀。參考姿勢集，找出與心中所
想的相近姿勢來進行描繪。

2 描繪從裙子中冒出像怪物般的牙齒和觸手，
呈現出粗略的立體感。

3 調整臉部方向和腳部的平衡。考量腳部與覆蓋腳部
的觸手之間的彼此干擾狀況。

4 粗略地上色。確認裙子裡出現如章魚般的怪物樣貌，以圖
像的角度來說是否有不自然之處。

5 添加陰影圖層，確認整體效果，呈現出大致的完成形
象。此時感覺整個作業的進展還算順利，便將這張草稿
視為完成。

120

1 從草圖開始進入線稿階段。由於在草圖階段已經大致勾勒出頭髮和衣服的線條,因此直接進入重新謄寫整理線條的作業。

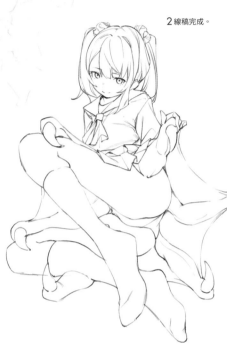

2 線稿完成。

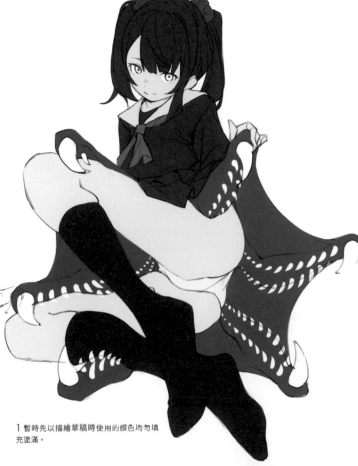

1 暫時先以描繪草稿時使用的顏色均勻填充塗滿。

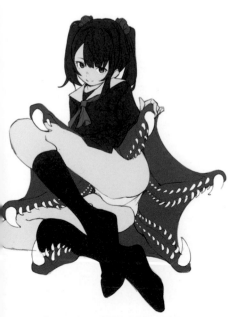

2 觸手的顏色如果是粉紅色的話,會過於強調章魚本身的印象,所以這裡改為紫色,增強了更令人感到不舒服的怪物感。

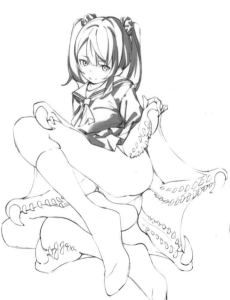

3 建立陰影圖層。一邊意識到光源,一邊添加陰影。

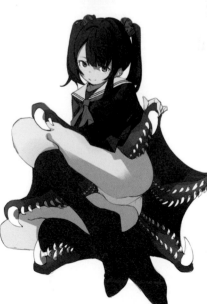

4 這是完成整體添加陰影,並與上色圖層結合後的畫面印象。

高光

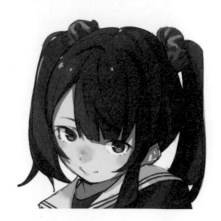

在圖像上添加高光。頭髮和觸手的高光，使用將底色調亮至極端的顏色來上色。

觸手

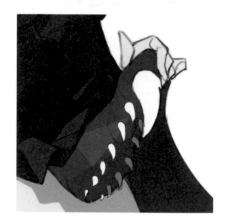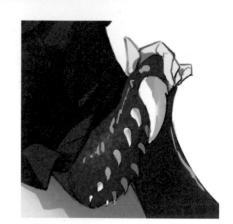

增加觸手的彩度並進行噪點處理，使表面質感看起來更加恐怖。

頭部的觸手

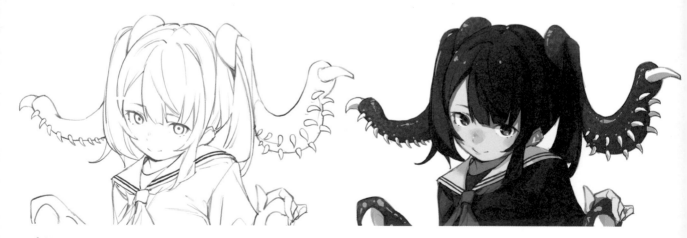

1 在這個階段，我希望讓頭部也呈現出一些動感，所以加以上了觸手。說實話，我覺得只用下半身來表現，可能會更簡潔一些。但最終還是決定更重視圖像衝擊力的呈現。

2 上色並確認。恰到好處地變得愈來愈不像人了。

皮膚

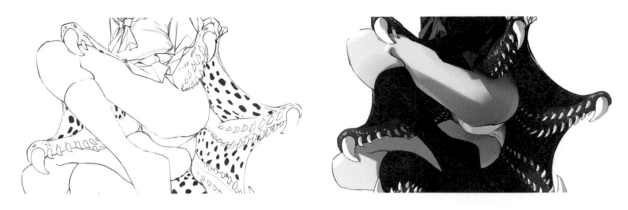

在皮膚表面添加斑點，並將合成模式設為「線性燈光」。同樣在底層進行噪點處理，使質感更加恐怖。

完成

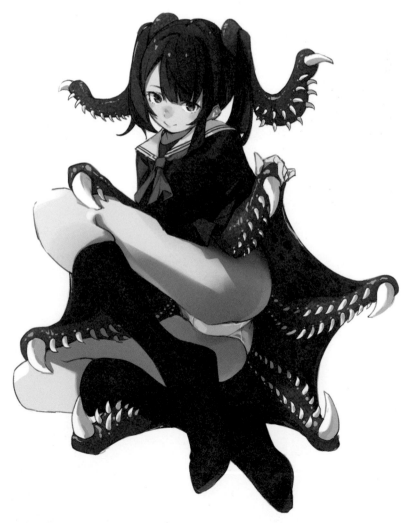

對襪子的光澤部位、頭髮的高光位置，以及整體陰影部分進行微調，這樣就完成了！

Making Technique 01

「晚餐」
設計＆創作過程

by SagataKick

使用 Zbrush 造形出吞噬與被吞噬的事物之間的關係。

使用的軟體：ZBrush

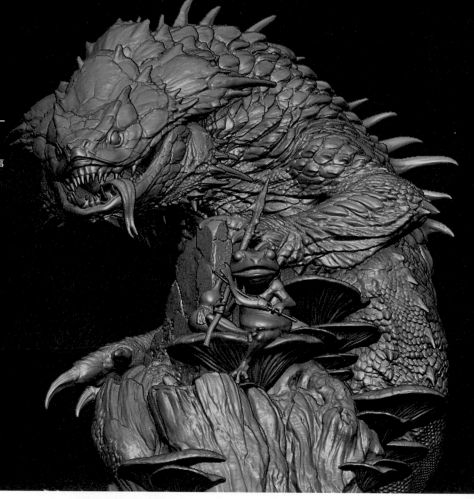

草稿與暫定姿勢

一開始，先以較少的多邊形面數製作出各部位的零件，並抓出整體結構和外形輪廓。此時不需太在意細節的造形狀態，只需專注於整體的體積感，以及呈現出流暢的線條。這裡只使用 Clay 系列筆刷和 Move 筆刷來塑造形狀。
為了節省時間，我導入了以前製作的蜥蜴模型，並放置在場景中作為尺寸比例的參考。

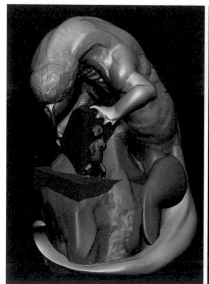 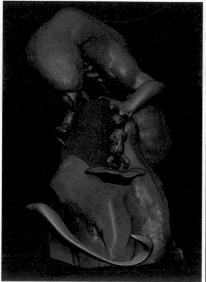 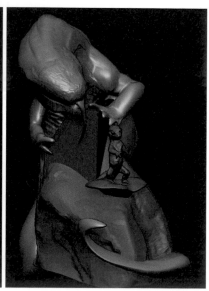

情境的安排與設計

對草稿階段中製作的模型進行修改，或在 Photoshop 中進行加筆潤飾，逐漸明確每個角色的形象。
這次的設計概念是「螳螂捕蟬」這句成語，旨在描述一種盯著眼前獵物而未察覺背後危機的情境。
為了使食物鏈的捕食關係更易理解，這裡是以蛇和青蛙作為造形的靈感來源。

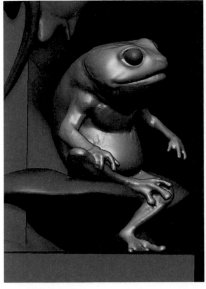
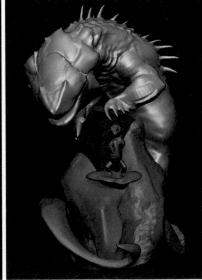
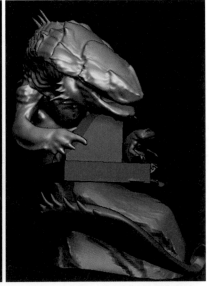

開啟對稱模式雕刻身體

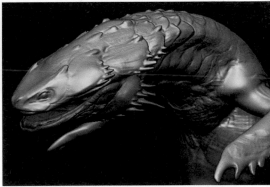

1 當設計方向確定後，我重新以球體（Sphere）開始進行對稱雕刻。在使用 Move 筆刷或 ClayTube 筆刷塑造形狀的同時，並以 Move Elastic 筆刷來將尖刺配置上去。

3 在進行過程中要注意鱗片和尖刺的大小，避免太過均勻看起來單調。

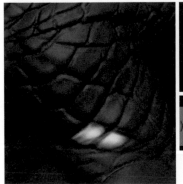

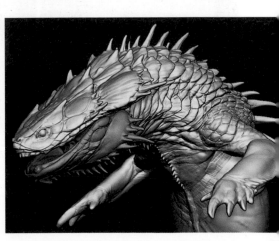

2 使用遮罩模式描繪甲殼和鱗片之間的高低落差，然後使用 Move 筆刷以推擠的方式來塑形。使用 SnakeHook 筆刷來拉伸尖刺，將整體輪廓表現出來。此時將筆劃（Stroke）設置為 Sculptis Pro，開啟 Sculptris 模式，可以重新分配被拉伸部分的網格，使形狀不會破損。

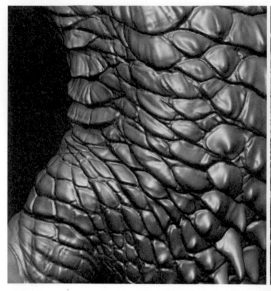
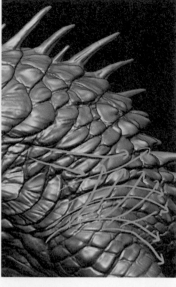

重力強度 35

4 逐漸將鱗片的高低落差理紋雕刻得更加細膩。肩部的流線設計參考了鱷魚的鱗片,使其感覺具備可動性。如同綠色線條所標示的施力方向,調整鱗片的位置關係。

我使用了 DamStandard 工具來雕刻鱗片,同時利用重力功能來表現每一層鱗片的重疊效果。可以透過筆刷→深度的選單上方的圖示來調整重力方向,再藉由下方的拉杆來調整強度。透過調整這些參數,可以讓鱗片更加逼真有說服力。

手臂的造形作業

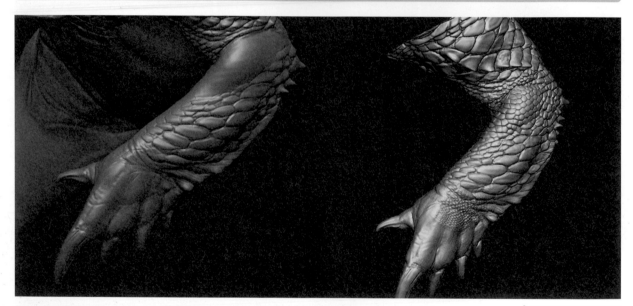

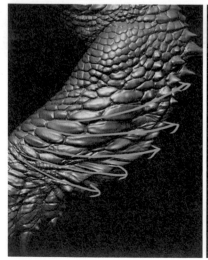
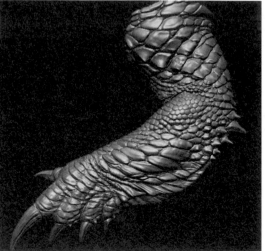

1 手臂的處理方式與軀幹相同。首先用 Move 和 Clay 工具來塑造基礎的立體形狀,然後使用 DamStandard 手動雕刻較大的流線排列的鱗片。接下來再使用 Alpha 工具在內側的柔軟部位添加細節。皺紋和鬆弛感則是使用 Standard 和 Inflat 筆刷來添加上去。

2 當細節越來越豐富時,要整理一下整體的流動感意識到如同綠色線條那樣的手腕朝向後方以放射狀擴展的流線,調整鱗片和皺紋的方向。注意避免鱗片像瓷磚那樣機械排列,並在每個部位中賦予鱗片大小和方向的漸層變化效果,這樣就算完成了。

Alpha材質的應用

1 為了更快速、更高品質地創作模型，這裡要使用 Alpha 材質來進行製作。先將朋友送給我的蜥蜴脫皮拍攝下來，並在 Substance Designer 中將其加工成 Alpha 材質來運用。但如果使用的 Alpha 材質種類太少的話，會給人過於單調的印象，因此我會盡可能收集多種素材，為細節帶來多樣性。

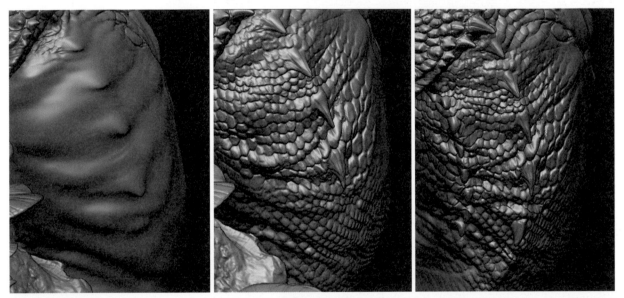

2 在完成基礎的雕塑作業後，接下來要開始添加 Alpha 材質。選擇與基礎形狀的圓潤感，以及肋骨立體感相符合的 Alpha 材質，並將其放置在適當的位置。但如果只有添加 Alpha 材質的話，會讓外觀感覺很像只是貼了貼紙，因此我會使用 Standard 筆刷等工具，在 Alpha 材質上添加細小的尖刺和皺紋的立體形狀。在添加這些細節時，要注意到角色施力的方向等等，這樣可以看起來更有說服力。

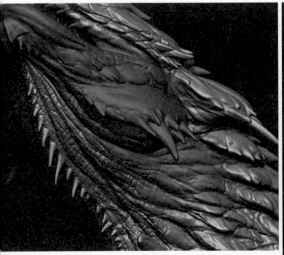

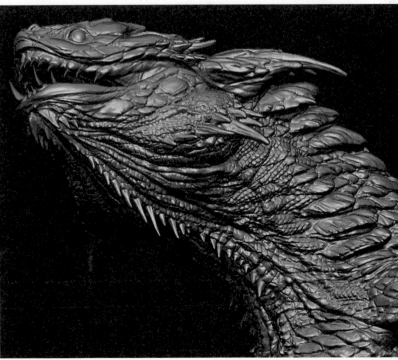

3 頸部下方的皺褶也以同樣的方法添加細節。為了避免單調，要雕塑出皮膚從下巴開始，逐漸向胸部、肩膀和腮部的方向擴展開來的流動感。

青蛙的造形作業

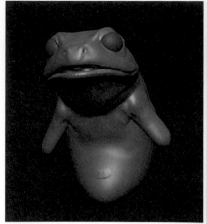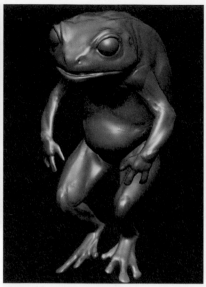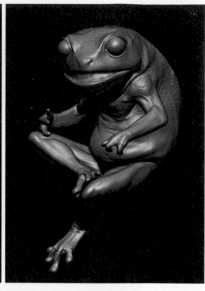

接著要開始製作青蛙。叫出一個 Sphere 球體開始堆塑切削，然後逐漸修整形狀。在保留青蛙的印象的同時，調整一下肩膀和髖關節的連接方式，使其呈現出類似人類的姿勢。

底座的造形作業

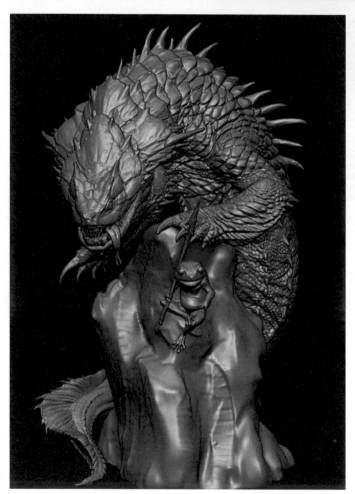

2 使用 ClayTube 和 DamStandard 筆刷，雕刻出木頭表層的質感。

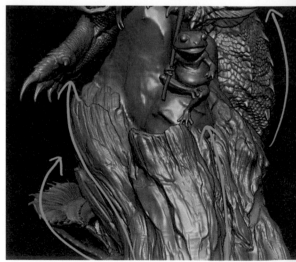

1 將目前為止製作出來的模型，參考之前草圖造形時的外形輪廓，重新定位調整姿勢。使用 Clay 系列筆刷來塑造底座，記得要讓整體狀態保持姿勢流暢且自然。這次我希望整個結構能好好利用曲線來呈現，於是就以古木為主題塑造底座。

3 調整曲線，將最凸出的位置彼此錯開，使外形輪廓看起來不會過於單調。在此過程中，還要從各個角度檢查造形物的狀態，確保不論從哪個角度觀看，都能呈現出令人感到順暢的流動感。

128

4 使用 MeshSplat 筆刷製作苔蘚。這個筆刷可以在按住 CTRL 並拖動時，在選定的區域生成像飛沫一樣的網格。然後再使用 Inflat 筆刷讓網格的形狀隆起，便能成功地製作出苔蘚的形狀。

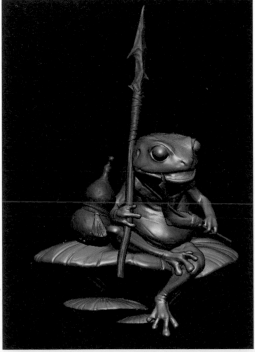

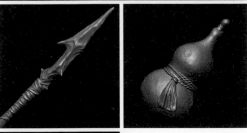

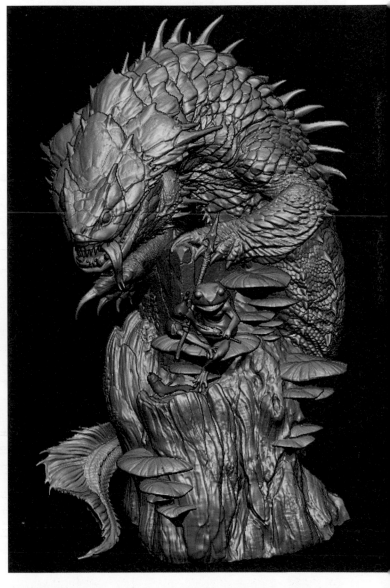

5 製作魚叉、葫蘆和鱒魚串燒，並讓青蛙拿在手上。這是他的最後晚餐。

6 由於底座有些單調，追加製作了香菇並布置上去。我覺得這樣應該可以呈現出一種恰到好處的隨機感和氛圍。最後將在調整姿勢時壓扁的細節重新雕刻一次，並進行一些細微的調整，這樣就完成了！

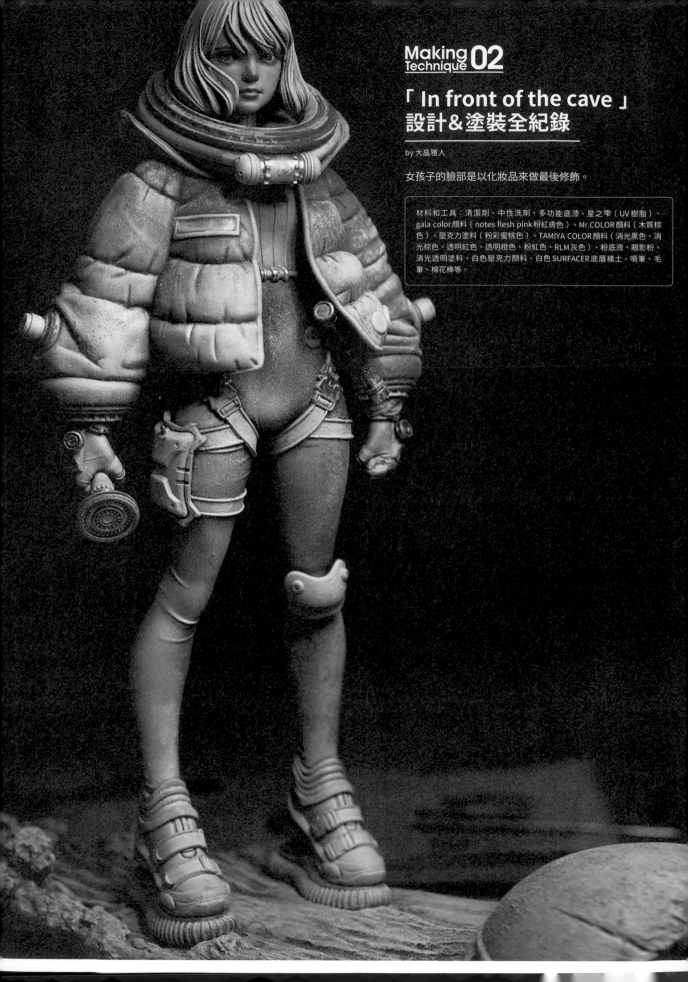

Making Technique 02

「 In front of the cave 」
設計＆塗裝全紀錄

by 大畠雅人

女孩子的臉部是以化妝品來做最後修飾。

材料和工具：清潔劑、中性洗劑、多功能底漆、星之雫（UV樹脂）、gaia color顏料（notes flesh pink粉紅膚色）、Mr.COLOR顏料（木質棕色）、壓克力塗料（粉彩蜜桃色）、TAMIYA COLOR顏料（消光黑色、消光棕色、透明紅色、透明橙色、粉紅色、RLM灰色）、粉底液、眼影粉、消光透明塗料、白色壓克力顏料、白色SURFACER底層補土、噴筆、毛筆、棉花棒等。

1. 初期印象

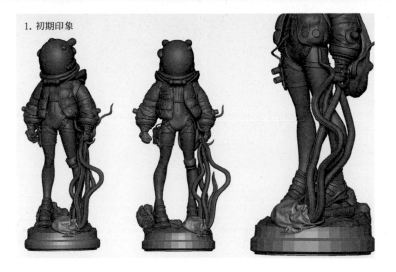

2. 變化

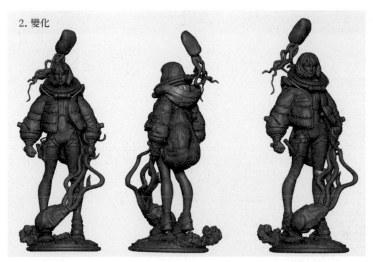

一開始是從這個章魚狀的生物怪物設定著手設計。這個女孩子似乎正在獵捕一種非地球的生物怪物。

3. 最終樣式

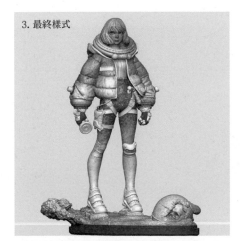

最終完成的設計結果。這個構圖給人一種即將要去面對生物怪物的不安感。不過好像和這次的主題生物怪物的宗旨有些出入就是了……

上色後的印象

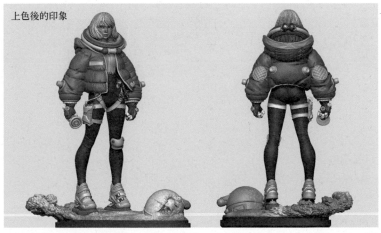

上色後的印象是想要呈現出腳邊像這樣堆積了灰塵被來自洞穴的風吹起而形成的土堆。並且整個場景只有人物臉部周圍的色彩鮮明，藉以表現出類似日本繪畫的低彩度表現方式來呈現出空間的效果。

最終版本將是白模的狀態，但在那之前，我會進行整個身體的上色模擬。

1 將作品輸出，並且置換為樹脂鑄型複製品後……。

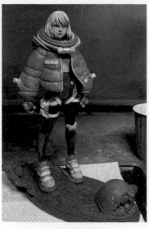

2 首先進行基本的上色處理。

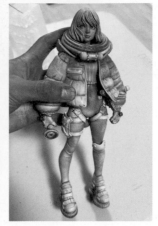

3 然後豪邁地噴上白色的SURFACER底層補土。使用白色壓克力顏料進行乾掃，調整灰塵效果，這樣就完成了。

臉部的塗裝

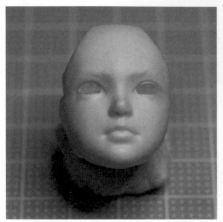

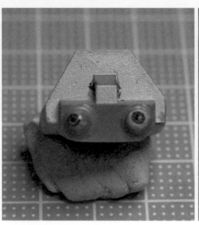

1 在處理完臉部的分模線後，先用清潔劑和中性洗劑徹底清洗並風乾，然後噴上多功能底漆，為塗裝作業做好準備。　　2 眼球是獨立的零件，使用琺瑯塗料上色後，滴上名為"星之雫"的UV樹脂進行固化，完成眼球的製作。

3 將gaia color的notes flesh pink粉紅膚色和Mr. COLOR的Wood Brown木質棕色混合，製作底色，然後使用噴筆噴塗在臉部陰影和凹陷部位。

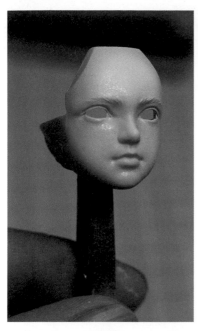

4 接下來,將粉彩蜜桃色的不透明壓克力顏料用水調合得得濃稠一點,再以噴筆輕輕地噴在上面。這樣可以呈現出壓克力顏料的發色,以及微粒的質感,營造出一種難以言喻的肌膚觸感。

5 從這裡開始,可以用壓克力顏料盡情地在表面上作畫。我經常使用的顏色有 TAMIYA 的消光黑色、消光棕色、透明紅色、透明橙色、粉紅色,還有 RLM 灰色,總共六種顏色。

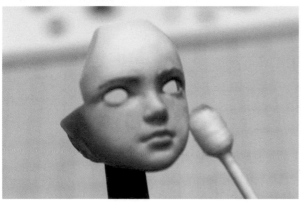

6 用毛筆混合顏色,畫上臉頰的紅潤和眉毛等等,或是用棉花棒將琺瑯顏料塗勻,將表面細節塗繪直到滿意為止。

7 最後一道作業是用化妝品進行修飾。使用的是在價格均一商店購買的粉底和眼影,用毛筆以輕輕拍打的方式塗上去。就像使用顏料一樣的感覺,根據自己想要的效果來加上顏色。

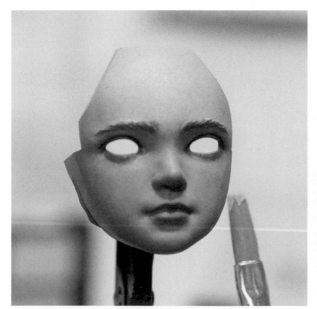
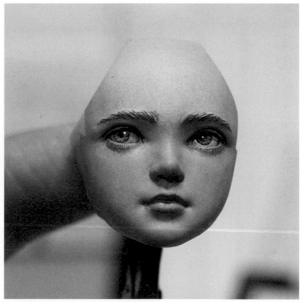

8 當化妝修飾作業完成後,使用消光透明塗料來保護整個外觀。

9 完成!

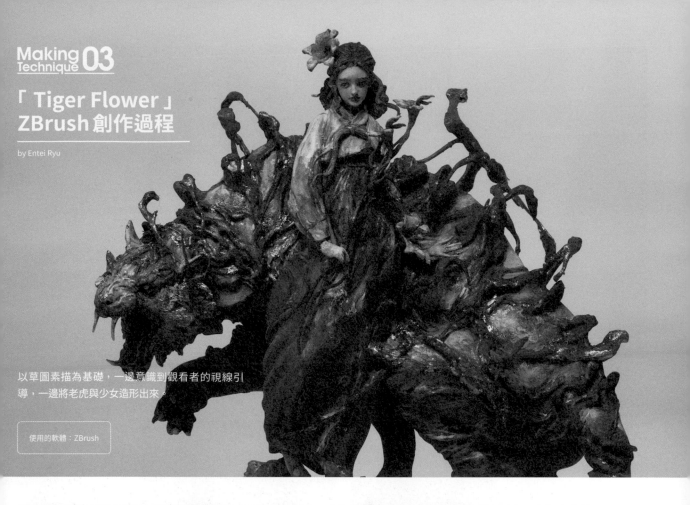

「Tiger Flower」
ZBrush 創作過程

by Entei Ryu

以草圖素描為基礎，一邊意識到觀看者的視線引導，一邊將老虎與少女造形出來。

使用的軟體：ZBrush

老虎的原始模型

2022年我為了新年插畫的用途，先是造形了一個虎頭的模型。特意呈現了老虎張口至最極限的那一瞬間，並且尖牙特別長，眼神特別兇猛等誇張的表現。到了二月的農曆年，身體和人物角色也都完成，最後整體都完成了。

設計構思

這是製作初期的草圖素描。在虎頭模型已經存在的情況下，截取了能夠呈現虎頭的最佳角度，並添加到完整的構圖中。
在確定設計構思的時候，我想起了童年時期讀過的皇名月老師的漫畫《山中傳奇》。漫畫中描繪了一個綁著長辮子、穿著朝鮮傳統服裝的少女和山神老虎之間的故事。受到這個影響，我下意識地完成了這樣一個具有異國風情的設計。

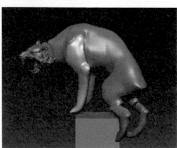

1 老虎軀體的造形作業。希望呈現出一種像是正在攀登而上的動感姿態。攀爬至岩石高處，然後轉身咆哮。在添加四肢的階段中，開啟了對稱模式（左右對稱模式）來進行製作。

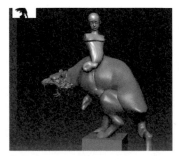

2 追加角色人物。首先將角色人物的身體和四肢的分量感大致塑造出來。此時先不考慮細節的設計，而是嘗試各種老虎和人物的兩個曲線之間的空間關聯安排。

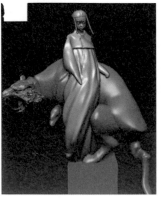

3 製作角色人物的服裝。這是一種遮蓋下半身的服裝，也有省略不想展示細節的意涵在內。為了避免觀眾的目光聚焦在角色的下方，利用裙子褶皺的線條引導觀眾的目光朝向角色的臉部。

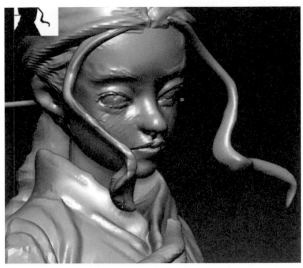

4 追加頭部的細節。頭部周圍的頭髮從直線轉變為隨風飄動的曲線，展現出少女柔和的線條。

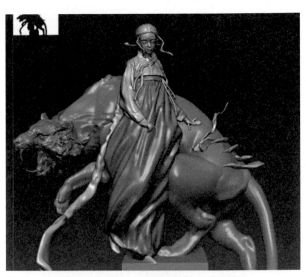

5 一旦確定了大致形狀，接下來要加上少女的長辮和老虎身上浮現的模樣。

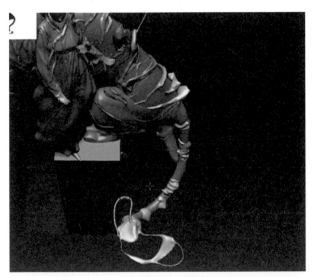

6 老虎的模樣就像有機生命體一樣纏繞在身體上。讓尾巴的末端呈現雲的形狀，多方調整以避免畫面中元素過於雜亂。

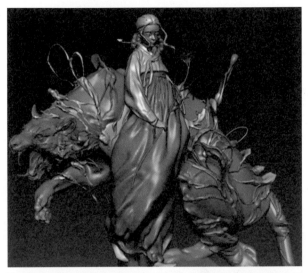

7 模樣大致完成後，進行微調。從老虎身上浮現出來的模樣看起來像是往上延伸，但轉至正面角度時，其實是朝向少女身上集中。這也是前面提到的視線引導的方法之一。

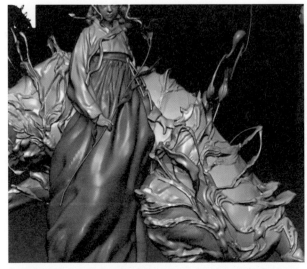

8 為老虎的身體、少女添加更多細節。細節的分配非常重要，如果老虎的細節過多的話，那就要盡量保持少女裙子的空白，進行整體的調整。

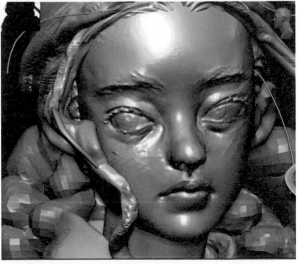

9 繼續加強臉部的描寫。這裡是順從當下的感覺來進行繪製。

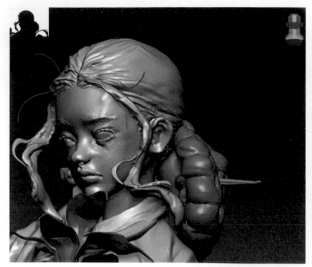

10 將少女的長辮髮型改成盤髮。這樣可以使畫面的重心向上移動。需要注重各個角度的外形輪廓。

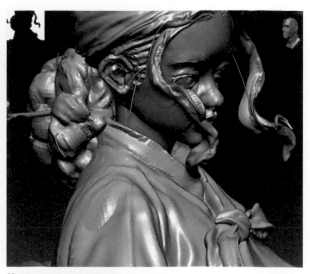

11 也要仔細檢查其他角度的特寫。

12 將老虎身上模樣的植物部分細節呈現出來。雖然很小，但對整體構圖來說有很大的作用。

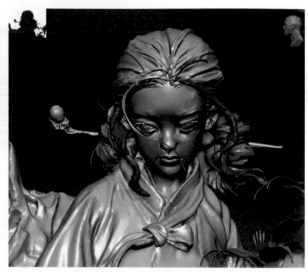

13 臉部周圍的修飾基本完成了。調整使頭髮稍微遮蔽臉部，這樣看起來更自然。

14 接著製作老虎臉上的模樣。

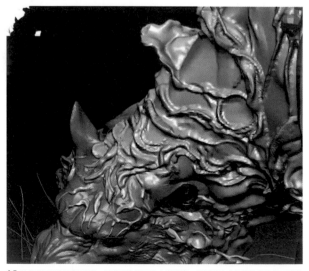

15 老虎的頭部和頸部周圍。以寫實為基底的立體模樣，與浮現上來的植物部分相互連接在一起。

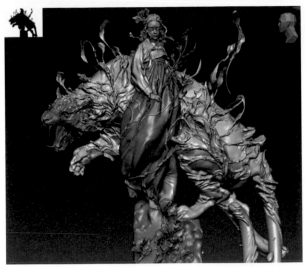

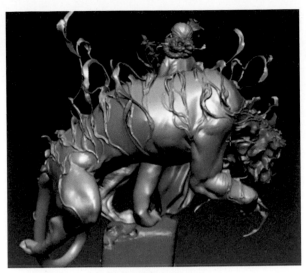

16 幾乎完成狀態的正面圖。雖然是我在描繪素描時就已經想像完成的構圖,但素描本身並沒有過於詳細地描繪出細節。不然就會失去造形的意義了。

17 背面沒有製作得太詳細,保留了一些餘白。

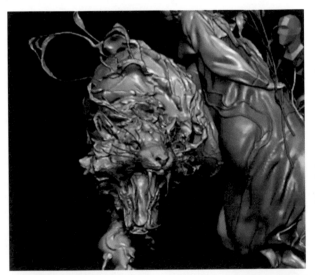

18 這個角度是我在完成作品後進行拍攝時也非常喜歡的角度。從這個角度看,畫面顯得不穩定,有一種動態的感覺。

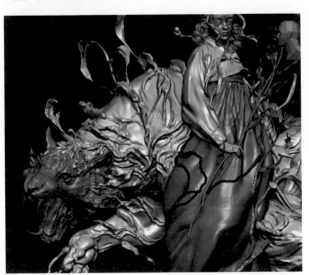

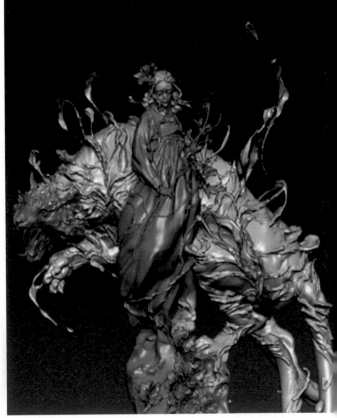

20 完成!!

19 包括爬行在女孩裙子上的藤蔓在內,我在進行3D列印之前會先再清理過一次模型。

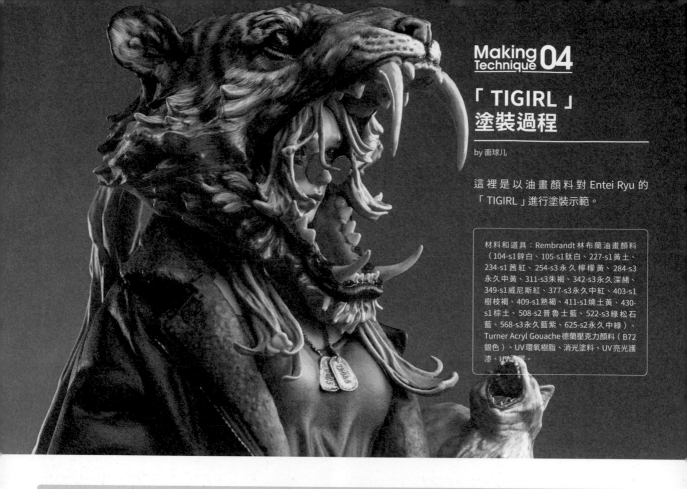

Making Technique 04

「TIGIRL」塗裝過程

by 面球儿

這裡是以油畫顏料對 Entei Ryu 的「TIGIRL」進行塗裝示範。

材料和道具：Rembrandt 林布蘭油畫顏料（104-s1鋅白、105-s1鈦白、227-s1黃土、234-s1茜紅、254-s3永久檸檬黃、284-s3永久中黃、311-s3朱褐、342-s3永久深赭、349-s1威尼斯紅、377-s3永久中紅、403-s1樹枝褐、409-s1熟褐、411-s1燒土黃、430-s1棕土、508-s2普魯士藍、522-s3綠松石藍、568-s3永久藍紫、625-s2永久中綠）、Turner Acryl Gouache德蘭壓克力顏料（B72銀色）、UV環氧樹脂、消光塗料、UV亮光護漆、UV滴膠。

臉部

1 塗裝前先使用 UV 亮光護漆噴塗，待乾燥後，薄薄地塗上肌膚色（鋅白、永久中黃、永角中紅）的底色。待乾燥後，塗上陰影，使臉部更具體感。然後靜置等待顏色乾燥後，再進行下一步作業。

2 重疊塗上膚色。等待乾燥後，薄薄地在臉頰、鼻子、下巴、耳朵等部位上塗上淡淡的紅色，調整各個部位的形狀以使臉龐顯得生動活潑，然後等待顏料乾燥。

3 接著在臉頰上重疊塗上紅色，在眼窩、鼻子兩側、下唇處薄薄地塗上冷色調。為了表現角色人物的動作和表情，儘量以相同的筆觸手法微調陰影。

4 組裝虎頭後，觀察表現是否自然，整體色調是否協調，進行微調。並根據需要來追加細節。等待顏料乾燥後，噴塗 UV 亮光護漆，並在眼球上塗上 UV drop glue（UV 滴膠）。

尾巴

1 首先要噴塗消光塗料。等待乾燥後，塗上黃土色的底色，配合雕塑的毛髮流向大致描繪模樣，然後等待乾燥。

2 在注意毛髮流向的情況下，逐漸加深顏色並添加細節。

3 在保持毛髮柔軟度和模樣自然狀態的同時，進行最後的修飾。

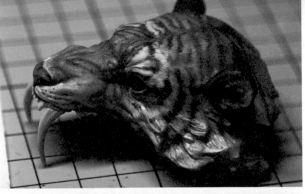

虎頭

虎頭與尾巴基本上是相同的。在繪製模樣時，重點在於要耐心地沿著毛髮的流向進行繪製。

毛的底色：鈦白、熟褐
毛的模樣：永久深赭、熟褐
毛的質感：黃土、朱褐、燒土黃
高光：鋅白、鈦白、永久中黃
口部唇色：茜紅、永久深赭、綠松石藍

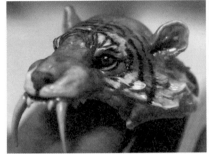
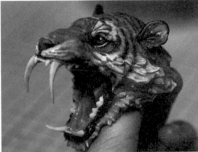
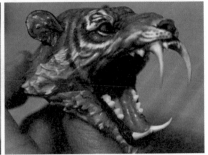

外套

使用消光塗料噴塗在整體，等待表面完全乾燥後再進行細節的塗裝。首先使用油畫顏料的樹枝褐色，在外套的基底上添加一些紅色調。乾燥後，在凸起的部位添加一點綠色和藍色，逐漸疊加整體顏色，使其呈現較深的色調。在毛皮領口部分，使用點狀或線條的筆觸，呈現出質地蓬鬆的感覺。

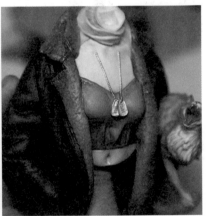

最後修飾

在組裝完整個人物模型後，考量整體的平衡來進行最後的細節和色調修飾。

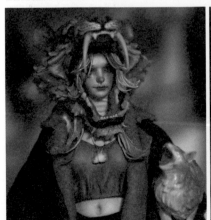
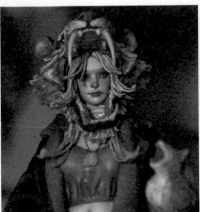
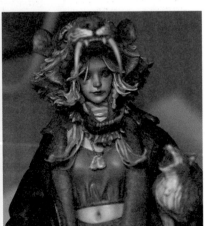

大山龍作品集＆造形雕塑技法書

作者：大山龍
ISBN：978-986-6399-64-0

動物雕塑解剖學

作者：片桐裕司
ISBN：978-986-6399-70-1

飛廉
岡田惠太造形作品集＆製作過程技法書
作者：岡田惠太
ISBN：978-957-9559-32-4

片桐裕司 雕塑解剖學[完全版]

作者：片桐裕司
ISBN：978-957-9559-37-9

竹谷隆之 畏怖的造形

作者：竹谷隆之
ISBN：978-957-9559-53-9

PYGMALION
令人心醉惑溺的女性人物模型塗裝技法
作者：田川弘
ISBN：978-957-9559-60-7

龍族傳說
高木アキノリ作品集＋數位造形技法書
作　者：高木アキノリ
ISBN：978-626-7062-10-4

依卡路里分級的女性人物模型
塗裝技法
作　者：國谷忠伸
ISBN：978-626-7062-04-3

人物模型之美
辻村聰志女性人物模型作品集
作　者：辻村聰志
ISBN：978-626-7062-32-6

對虛像的偏愛
田川弘PYGMALION 女性人物模型作品集
作　者：田川弘
ISBN：978-626-7062-28-9

COSMOS
植田明志 造形作品集
作　者：玄光社
ISBN：978-626-7062-36-4

大畠雅人作品集
ZBrush＋造型技法書
作　者：大畠雅人
ISBN：978-986-9692-05-2

噴筆大攻略

作　者：大日本繪畫
ISBN：978-626-7062-08-1

水性塗料筆塗教科書

作　者：HOBBY JAPAN
ISBN：978-626-7062-44-9

製作模型更加方便愉快的
工具＆材料指南書
作　者：HOBBY JAPAN
ISBN：978-626-7062-50-0

飛機模型製作教科書
田宮1/48傑作機系列的世界「往復式引擎飛機篇」
作　者：HOBBY JAPAN
ISBN：978-957-9559-16-4

擬真模型創作！
塗裝作業技巧祕笈
作　者：HOBBY JAPAN
ISBN：978-626-7062-70-8

戰鎚模型製作入門指南

作　者：HOBBY JAPAN
ISBN：978-626-7062-79-1

H.M.S.幻想模型世界

作 者：HOBBY JAPAN
ISBN：978-626-7062-51-7

場景模型製作與塗裝技術指南1
地台、地貌與植被

作 者：魯本・岡薩雷斯
ISBN：978-626-7062-57-9

村上圭吾人物模型塗裝筆記

作 者：大日本繪畫
ISBN：978-626-7062-66-1

人體結構原理與繪畫教學

作 者：肖瑋春
ISBN：978-986-0621-00-6

戰車模型塗裝進階指南1
舊化與特殊效果塗裝技巧

作 者：魯本・岡薩雷斯
ISBN：978-626-7062-55-5

人體動態結構繪畫教學

作 者：RockHe Kim
ISBN：978-957-9559-68-3

『SCULPTORS』官方網站

「SCULPTORS LABO（造形創作者實驗室）」

專門為造形創作者設立的網站「SCULPTORS LABO」提供造形
創作者製作過程的影片、人物模型、道具、3D列印與掃描、造
形技巧、造形活動等相關資訊！
https://sculptors.jp/

SCULPTORS*LABO*

SCULPTORS08
2023 WINTER

造形名家選集08 原創造形&原型作品集
生物怪物設計

作　　者　玄光社
翻　　譯　楊哲群
發　　行　陳偉祥
出　　版　北星圖書事業股份有限公司
地　　址　234 新北市永和區中正路 462 號 B1
電　　話　886-2-29229000
傳　　真　886-2-29229041
網　　址　www.nsbooks.com.tw
E–MAIL　nsbook@nsbooks.com.tw
劃撥帳戶　北星文化事業有限公司
劃撥帳號　50042987
製版印刷　皇甫彩藝印刷股份有限公司
出 版 日　2024 年 03 月

【印刷版】
I S B N　978-626-7409-42-8
定　　價　新台幣 550 元

Copyright c 2022 GENKOSHA CO., LTD.
Original Japanese Edition Staff
Art direction and design: Mitsugu Mizobata(ikaruga.)
Editing: Atelier Kochi, Maya Iwakawa, Yuko Sasaki,
Momoka Kowase, Akane Suzuki
Proof reading: Yuko Sasaki
Planning and editing: Sahoko Hyakutake(GENKOSHA CO., Ltd.)
All rights reserved.
Originally published in Japan by Genkosha Co.,Ltd, Tokyo.
Chinese (in traditional character only) translation rights arranged with
Genkosha Co.,Ltd.
Printed in Taiwan

如有缺頁或裝訂錯誤，請寄回更換。

國家圖書館出版品預行編目 (CIP) 資料

造形名家選集 08：原創造形＆原型作品集
生物怪物設計 = Sculptors 8 / 玄光社作；楊哲群翻譯 . --
新北市：北星圖書事業股份有限公司, 2024.03
144 面；19×25.7 公分
ISBN 978-626-7409-42-8 (平裝)

1.CST: 模型 2.CST: 工藝美術

999　　　　　　　　　　　　　112022418

｜臉書官網｜　｜北星官網｜　｜LINE｜　｜蝦皮商城｜